故宮院長
說皇宮

李文儒 _ 著

歷史不僅屬於他的
創造者，也屬於每一個
人的眼睛和心靈。

題　記

　　在增補修訂此書的時候，北京紫禁城──中國明清兩朝皇宮，現在的故宮博物院──連續數年，每年的參觀人數超過 1700 萬。

　　不只中國的皇宮，法國的羅浮宮、凡爾賽宮，俄羅斯的克里姆林宮、艾米塔吉博物館，英國的溫莎堡、白金漢宮等等，全世界的皇宮類建築，都是旅遊觀覽者的必去之地。

　　由於歷史原因，帝王個人、家族，以至國家，歷史上的皇宮變遷、宮殿建築、皇家收藏及其中的人物、故事，往往凝聚、濃縮和代表著這個國家，或地區的歷史、文化、藝術。任何人都可以在很短的時間裡，透過遊覽皇宮高度集中地得到豐富的知識。所以，它們對很多人有著巨大的吸引力。

　　並且，每一處皇宮作為歷史的遺存，由於它的獨特性、不可替代性、無法複製性、無法移動性，而成為歷史的「唯一現場」。身臨其境，即走進歷史「唯一現場」，以自我的「體驗」獲得的見識，是其他任何資訊通道所無法提供的，所以，它們對所有的人都具有無窮的魅力。

　　不過，走進一座座皇宮，每個人的見識不盡一致。面對皇宮和皇宮的歷史，追尋曾經生活在皇宮裡的人、發生在皇宮裡的事，以及宮殿的興與廢，由於年齡、經歷、知識結構，甚至心境的緣故，每個人、每一次走進皇宮的感悟不盡一致──這正是天下皇宮成為天下人們不斷追尋遊走的首選原因。

　　我在為《紫禁城》撰寫關於紫禁城建築專欄時，寫過這樣的話：「作為

世界上現存規模最大、保護最完整的古代皇宮建築群，紫禁城的偉大在於它早已凝結為經典圖像。既古老卻又變幻的紫禁城圖像屬於它的創造者，屬於自它出現以來所有見到和想到它的人們，屬於每個人的眼睛和心靈。」

其實不只紫禁城，不只天下皇宮，不只宮殿建築，世界上所有保存至今的人類歷史文化遺產莫不如此。

本書所收皆為世界各地的皇宮類建築，及一些雖不是皇宮，但在世界建築史上有極高地位的古代建築。寫作起因於開設「感悟皇宮」專欄。書中所收篇目，大部分在專欄中發表過。此次增補修訂，除了新增數篇外，對全書文字做了統一的梳理，又調整了不少圖片，並改為彩印，只希望讀起來、看起來更有趣味些。

目　錄

埃
及

歷經滄桑的金字塔

太陽雨中的金字塔

　　去埃及，最想看的，是金字塔；到埃及後，最先看到的，是金字塔。

　　最早出現在尼羅河邊的大金字塔最具歷史遺址的廢墟性——我相信只要站在開羅南 30 公里處古埃及首都孟斐斯旁邊的薩卡拉金字塔區，任何一個人都會立刻生出這樣的感覺來。

　　是的，看一眼就知道這個地方曾經有過多大的規模，這個地方經歷了多久的時光消逝。

　　看看那些遠遠近近的金字塔，看看那些與金字塔連在一起的石屋、石柱、石牆，看看它們坍塌的邊角，甚至整體坍塌形成的堆積，如何凌亂在起伏的沙丘間，就知道再堅硬的岩石，也無法抗拒風沙和時光的消磨。但是，只要意識到坍塌在你面前的是將近 5000 年前的人工建築，還是會在心底裡慨歎這裡的任何存在都是如此堅硬、堅韌、堅強。

　　遺址區的核心是世界上第一座用石塊建造起來的階梯式金字塔陵墓。高 62 公尺、底部長 125 公尺、寬 104 公尺的巨大體積，一個驚天動地的龐然大物。即便以今天的眼光來看，仍然有著強烈的震撼力。

　　據說寬闊的通道從金字塔的底面向下，直接連通到法老王的花崗岩墓

最早的薩卡拉金字塔區域，完成和未完成的梯形金字塔，經過 5000 年的風沙，雖然已經坍塌成這個樣子，仍然可以看得出當時的宏偉壯觀

室，4 萬多個裝著各種祭品的石頭做成的瓶瓶罐罐塞滿兩旁走廊；以金字塔為中心，墓葬建築、神廟、宮殿等共同組成整齊有序的建築群；建築群外環繞著高 10 餘公尺的厚厚石牆，石牆四面有 14 個入口，但只有一個是真的能出入的。現在在凌亂的廢墟間進出，完全可以想像出當年的宏偉。

古埃及第三王朝國王祖塞爾下令為他建造這麼一座前所未見的陵墓，為的是證明他的權力和權威是絕對的、至高無上的，同時，他也在向自己的權威和實力挑戰。

祖塞爾做到了。到了他的時代，法老王的地位已經登峰造極，並成功開始由集權統治向宗教領域滲透。金字塔陵墓的創造，就是他修築的直達天堂的永恆之路。

權力慾極度膨脹的祖塞爾開了一個既勞民傷財又幾乎難以為繼的頭。

他的繼任者興建的梯形金字塔規模更大，然而沒能完工。但金字塔從此一直修了下去，一直修建到第十二王朝，延續了 1000 年左右。

以祖塞爾金字塔和古都孟斐斯為中心，沿尼羅河西岸，南北 50 公里的鏈條上，點綴著 80 多座金字塔。另有無數達官貴族的被稱作馬斯塔巴的圓錐台型石墓，散佈在一座座金字塔周圍。如果這些陵墓在暗夜裡能夠發光的話，從上面看下去，定然有星空裡看見銀河的效果。

只有第四王朝的金字塔遠遠超越了祖塞爾。

第四王朝的第二位國王胡夫比祖塞爾擁有更多想像力、更有實力，也更瘋狂。

胡夫給自己建造的金字塔高達 146.5 公尺，底邊每邊長 232 公尺，塔底面積 5.29 萬平方公尺。有人計算過，整座金字塔用 230 萬塊石頭砌成，每塊石頭平均重 2.5 噸，其中有許多重達 15 噸。如此浩大的工程，10 萬人 20 年方可建成。

胡夫的金字塔不僅比祖塞爾的大得多，更重要的是，祖塞爾金字塔為 6 層階梯塔狀，梯形容易坍塌，正如已經和仍在坍塌的那樣，而胡夫金字塔的

從尼羅河向西望去，可以看清楚吉薩金字塔區的全景。這一天，當白日的遊人散盡，日落黃昏時分，在擺滿了椅子的區域，要舉辦特別的文化活動

四個三角斜面則各以 51 度 52 分的角度傾斜向上，全部用花崗岩砌出光滑平面──真正的金字塔斜面。石塊切鑿得非常精細，乾砌的石塊之間甚至連刀片都插不進去。金字塔內部的通道設計精巧，計算精密。

4700 年前的埃及人到底使用了什麼樣的工具？使用了什麼樣的技藝？多少年來一直眾說紛紜，至今仍然是個謎。

與胡夫金字塔排列在一起的，還有胡夫的兒子、孫子的金字塔。兒子的僅比胡夫的矮 3 公尺，建築形式則更加完美壯觀，塔前建有神廟，更有著名的叫作斯芬克斯的獅身人面雕像充當忠實值守。這個神秘的動物從它的後臀到前爪，長達 74 公尺，即使同宏偉的金字塔比起來，也稱得上龐大。胡夫的孫子做國王時，第四王朝進入衰落期，金字塔的高度一下子就降到 66 公尺，即便如此，也比祖塞爾的高一點──位於開羅郊區吉薩區的金字塔群就

當年靠近水邊的陵地神廟早成廢墟

這樣成了埃及，也成了全世界最宏偉、最具標誌性、最知名的文化遺產。

　　那一天風流雲動，從祖塞爾金字塔區趕往胡夫金字塔區已是午後時分，剛進園區大門，一陣太陽雨嘩嘩落下，雨點很大很急。陪同我們遊覽的愛麗女士在北京的第二外國語學院讀過書，她說埃及年降雨只有 30 毫米，難得下雨，笑說我們帶來了讓埃及人特別高興的雨，所以要先帶我們到遠一點的地方眺望金字塔。

　　這的確是一個非常好的主意。在遠一些的地方，更容易看清楚三座金字塔之間的排列關係，以及它們與尼羅河、開羅城、周圍的沙漠，與不遠處的綠洲之關係。

　　雨很快就停止了。風大，雲很快地流動。太陽的光芒在稍有起伏的沙漠上，在金字塔的塔尖上很快地流動。

最大的胡夫金字塔露出一塊塊一層層的堆砌狀，201 層石階直通雲霄。第一層高 1.5 公尺，最上層高 0.55 公尺。本來總高 146.5 公尺，因最上層組成尖錐體的高級石料被弄走用於建造開羅城，現實際高度為 137 公尺。拿破崙曾下令計算，結果是祖孫三代的三座金字塔大石塊可以為法國造一道高 3 公尺、厚 0.3 公尺的圍牆

金字塔巨大的影子在流動，金字塔似乎也在游動。

金字塔群後面的尼羅河、開羅城似乎也在移動，從金字塔的縫隙間經過。

就這樣看著看著，忽然覺得非洲最長的河流尼羅河，非洲最大的城市，也是世界十大城市之一的開羅城，竟躲在古老的金字塔後面，縮略為可有可無的背景了。

但是，沒有尼羅河，就可能沒有金字塔。

埃及缺乏木材，卻多石料。千里外的亞斯文有堅硬、好看、光滑的花崗岩。近處，河對面，尼羅河東岸有開採不完的石灰岩。不必說千里遠的花崗岩，就是對岸的石灰岩，一堆又一堆小山般的石料，沒有河水，沒有船，怎麼運得過來？

尼羅河還得運送法老的遺體。當年，胡夫的兒子用一艘太陽船把胡夫從河的那邊運到河的這邊，在河邊的神廟裡，用尼羅河的水為胡夫施了淨禮，製成木乃伊，透過金字塔下面的通道，秘密地送進在岩石深處開出來的墓室中。

胡夫的兒子卡夫拉把運送胡夫遺體的太陽船拆開，就地埋在胡夫金字塔的南邊。這艘國王的專用船出土後，在原址修建了太陽船博物館。現在，每一位看金字塔的人，便有幸親見這艘用 1224 塊埃及無花果木和棗木木板製作、繩索捆綁、長 46 公尺、中部寬 6 公尺、有長 9 公尺的可封閉船艙、航行於 4700 年前的「巨輪」。

誰也不肯放過仔細打量的機會，並思索在那麼遙遠的時代，國王的船在尼羅河航行，到底會是一種什麼樣的情景。

從太陽船展廳出來，望望不遠處的尼羅河，太陽雨又來了。

人們紛紛跑去躲雨，我卻願任雨淋灑。我知道，只有這雨，還是和 5000 年前淋灑過古埃及人、淋灑過尼羅河、淋灑過沙漠、淋灑過一個個法老王們的雨是一樣的。

我向卡夫拉金字塔，向那座最為完美的金字塔走去。只有它高高尖頂上光滑的花崗岩保留至今，它的三角形尖頂下部，包括胡夫的金字塔，還有其他金字塔表層光滑的花崗岩通通不知去向了，有不少可能成為開羅城裡的宮殿或那麼多的清真寺的一部分。

烏雲聚集在金字塔上方，西斜的陽光穿過烏雲，恰好落在光滑的花崗岩尖頂上。光滑的花崗岩尖頂亮晶晶、光閃閃地懸浮於烏雲的下面，彷彿在天地間向人們驗證、講述法老王金光燦燦的王冠的故事。

於是，花 20 埃及鎊，順著狹窄幽深的通道，幾乎完全是彎著腰，甚至趴著進入卡夫拉金字塔的內部。不進去不知深淺，進去了更不知深淺，只知金字塔之謎不可測。後來翻閱一本書看到 18 世紀法國人薩瓦裡在《埃及書信》中記載他進入時的情形：斜著下去，斜著上去，如蛇一般地爬下爬上，

1954 年才出土的 4700 年前的「太陽船」，陳列在出土地胡夫金字塔的旁邊。主要因金字塔而聞名全世界的胡夫遺體，就是被這艘船從尼羅河那邊運到尼羅河這邊，做成木乃伊，埋入金字塔下面的岩層中的

開了一槍，震耳欲聾的槍聲在這座龐然巨物中迴盪久久，驚起成千上萬隻蝙蝠，從高處撲下，撞在手臉上，好幾把火炬被撲滅了。

從卡夫拉金字塔中爬出來時，太陽雨停了。

聞到了很新鮮的花崗岩、石灰岩的氣息、沙漠的氣息、尼羅河的氣息。

風忽大忽小，雲忽開忽合。西斜的陽光繼續在金字塔，在斯芬克斯獅身人面像上流動。光影變幻，明暗交錯。

忽悟：金字塔的創意豈非「陽光穿過烏雲投向大地的圖像」嗎？太陽與水不正是古埃及的眾神之神嗎？

好像得到一個重大發現似的，立即將此語發給遠在北京的朋友，竟得到也許是因距離而生的更有意味的感悟：

——那是上帝的身影吧？他躲在陽光之手的後面呵呵笑著，這些傻乎乎的法老們，瞧瞧他們造了些什麼？陽光之手破開烏雲宣示了上帝的存在，法老們悟到剎那間的稍縱即逝，發誓要用超穩固的石頭庇護身後的日子以對抗時光的侵蝕。誰說金字塔征服世人是心源深處無論如何也驅逐不開的原始幾何形體？怎見得不是對於上帝的敬畏與不服？可是上帝從不出現，只投下影子在陽光之手的後面呵呵笑著。

是啊，金字塔的神秘，建造金字塔的神秘力量，的確來自太陽。

後來翻閱有關文字，知道研究者從古埃及象形文字中讀出了這樣的文句：「他說，安寧地來到這裡並穿越天空的人，就是太陽神。」

古埃及人將金字塔與他們眼裡的太陽的神秘力量聯繫起來，金字塔的各個面都要折射太陽的光線，如太陽破雲而出，將光芒灑向大地。金字塔是天地間的橋樑，是光的化身，是偉大的涅槃標誌。

事實上，被奉為先知的法老，不止一位這樣描述過金字塔，在金字塔上刻下這樣的文字：「願天空為你增強太陽光吧，這樣你就可以上天堂做拉神（太陽神）的眼睛。」

法老主宰一切的權力結構就是金字塔結構。法老在塔尖，法老就是太陽

作為胡夫兒子卡夫拉陵墓的守衛者，長 74 公尺、高 20 公尺的龐然大物斯芬克斯，完全是在岩石上雕出來的。在數千年的時間裡，只能看見浮現在黃沙中的巨大神秘的女人頭像。從出土到呈現出這個樣子，幾乎用了整個 19 世紀的百年時光。至於修補工作則一直沒有間斷

的化身，就是太陽神。

太陽的萬道金光，像上帝，像造物主伸出無數無限延伸並看得見的手臂一樣，伸向大地，伸向所有的人，並把他們帶入天堂。

從視覺上，從感覺上，人們都可以走在光線上，走在光坡上，上升，上天，向著太陽，前進，前進。沿著金字塔斜面走向永恆。而天上的、金字塔尖的太陽神說：「到我這裡來。」

如果不能建立起這樣的信仰，如果不能為法老的集權提供那麼多宗教依據，如果大多數人不是心甘情願地把自己奉獻給太陽神，這樣的金字塔的建造，還有同樣工程浩瀚的神殿宮殿的建造，在那個時候，簡直無法想像。

金字塔的力量一直延續到很久很久以後。極端的例子是，16 世紀，一位旅行的紳士沿著斜面爬了上去，就要到達尖頂的時候，可能因為眩暈突然

僅存的完好的卡夫拉金字塔，它光滑堅硬的粉色花崗岩尖頂，
極少被這樣的雲雨籠罩並沖洗

掉了下來，摔得粉身碎骨，連人的形狀都看不出來了。

拿破崙到底有帝王氣，18 世紀金字塔戰役之時，他在他的軍隊前，可能用他的指揮刀指著金字塔尖，發出了最有穿透歷史力量的戰前動員令：「士兵們，在這些金字塔的頂上，40 個世紀注視著你們！」

這些事件，還有之前再之前的許許多多的事情，一再說明古老的金字塔保護不了古老的文明，即使是與金字塔連接在一起的法老王們、法老王的臣民們對蠶蛹再生式的木乃伊的信念，木乃伊的精神之源，也變得蒼白無力。

因為疑問出現了，幻滅感產生了：木乃伊真是產生永恆生命的「蠶蛹」嗎？許多墓葬，法老的、大祭祀的、王公貴族的，包括堅固如金字塔者，坍塌了、消失了，即便還在，也早被掏空了。可是，有誰出來為誰說明過什麼嗎？

從沙漠向東北看去，現代都市開羅只能成為古老金字塔的模糊背景

尼羅河的疤痕

盧克索，一個說起來極有感覺的名字。

這座尼羅河畔的著名城市距開羅 670 公里，位於埃及的尼羅河上游。一早起來推開窗户，藍色的尼羅河面上清爽新鮮的空氣就飄了進來，一同飄進來的還有咖啡、麵包、烤香腸的芳香。

太陽還沒有升起，豪華的大遊輪安穩地靠在岸邊，正對窗前的五隻潔白單桅小船寧靜而清純，遠處的河面上有數點白帆移動，與河水一樣藍的天空中，熱氣球悄然飄過。在這樣的地方，任何想像不到的事情、任何浪漫的事情都有可能發生，或早已發生過了。

現在的盧克索是古埃及帝國首都底比斯的一部分。3500 年前，底比斯人以此地為中心重新統一了埃及，建立起一個更加強大的帝國。這個維持了 1500 多年的帝國，在這裡建造了眾多宏偉壯觀的神殿、宮殿、王朝陵墓，盧克索因此成為尋覓古埃及遺跡的寶庫。此時此刻，靜靜地鋪展在窗下的油畫般的尼羅河景緻，更能喚起人們對消失在歷史深處的尼羅河的張望。

比盧克索成為帝都的時候還早 1000 年，甚至更早的時候，尼羅河已經是船帆的世界了。用紙莎草稈、棕櫚樹皮做的小船，十多公尺長的斜桅小帆

孟斐斯遺址公園

雪花石斯芬克斯是現存僅用一塊石料雕成的最大的獅身人面像,高 4.5 公尺,長 8 公尺

船,可運送數十公尺長方尖碑的巨型木筏,在尼羅河上來來往往。

　　有資料記載,西元前 2620 年,建造最大金字塔的第四王朝的船隊,至少由 40 艘特製的長達 50 公尺的大船和 60 艘較小一些的船隻組成。那時的造船技術已經相當成熟。上等亞麻巨帆和又粗又長、密密的帆纜,與浩浩蕩蕩的船隊,與長長寬寬的尼羅河完美組合成流動的風景。唯有這樣的風景,才能造就出尼羅河兩岸古埃及 3000 年文明的輝煌。

　　但是,昔日的輝煌早已變為看得見與看不見的遺址遺跡。

　　所謂的文明,其實是歷史的疤痕——尼羅河兩岸幾乎無處不有。

　　孟斐斯就是一塊最早、最大的疤痕。孟斐斯雖然早已消失在開羅附近,或者說被後來的開羅取代,但它開創和延續古埃及文明,影響之大、時間之長,是任何一個地方都無法比擬的。

　　大約在 5100 年前，上埃及國王統一了上下埃及，選擇在上下埃及的接點──尼羅河三角洲的頂端，建立首都孟斐斯城，從此，古埃及許多王朝都以此為統治中心。

　　更早些的時候，尼羅河兩岸，法尤姆湖畔，尼羅河三角洲上數不清的溝渠旁出現了眾多小鎮，出現了更大的居住中心，比希臘城邦早 2500 年。

　　更不可思議的是，那時候就可以建立起上千公里的攔河壩，將沼澤與沙漠改造成肥田沃土。

　　6000 年前的文明如此成熟，古埃及彷彿來自另一個世界。有研究者說，可能來自更早些的兩河流域，來自美索不達米亞。

　　不管來自何處，總之，在黃色的沙漠邊緣，在藍色的法尤姆湖畔，在尼羅河的綠洲上，用白色城牆圍起來的都城孟斐斯異常靚麗。

　　漂亮的孟斐斯雖然永遠看不到了，可是，在去孟斐斯的路上，卻忽然生出一種特別的感覺：似乎走在、走向一處非常熟悉的地方──簡陋的瀝青路面自然地與兩邊沙土融在一起；黃灰色的村莊一個接一個；土地，田園，莊稼；聞得到泥土的氣息，莊稼正在生長的氣息，農家院落裡的氣息；看見的所有人都悠然自得，一切無所謂的樣子；你不知道這裡發生過什麼，卻又知道這裡什麼都發生過了──對了，那感覺，就好像走在陝西、河南、山西的黃土地上，稍稍留神，就有可能發現幾千年前的痕跡。

　　孟斐斯只剩下所謂的遺址公園了。

　　站在不起眼的遺址裡，怎麼也想像不出曾經綿延 15 公里、有著白色城堡、神靈的神廟聖殿，與滿是古老世界的都城是什麼樣子。

　　西元前 4 世紀已是廢都一片。

　　18 世紀，考古發掘到重要的遺址塔赫神廟，那是歷代法老王加冕的神聖殿堂。曾經矗立在神廟前高達 13 公尺的拉美西斯二世巨像，如今無奈地躺在遺址簡單的展廳裡。曾經守衛在神廟門口、用一整塊雪花石料雕刻出來的最大的斯芬克斯像，如今孤獨地守望著空寂的遺址。只有從遠處那一座座

躺在孟斐斯遺址公園裡簡陋陳列廳中的拉美西斯二世（約前 1304 －前 1237 ）。
雕像原高 13 公尺

遺世獨立的金字塔上，多少能看到孟斐斯當年的影子。

　　不過，不少重要的內容，還是被所有稱得上偉大發明中最偉大的發明——文字，記載下來了。

　　孟斐斯遺址裡就豎立一塊刻著古埃及象形文字的岩石。

　　成熟於 6000 至 5000 年前的埃及象形文字，使用了 3000 年基本未變的埃及象形文字，更多是書寫在尼羅河邊到處生長著的紙莎草製成的草紙上。

　　20 世紀末，失傳了 1000 年的紙莎草造紙工藝被發現了。於是，在開羅市內尼羅河的一小島上，新建了一個「法老村」，村裡生長著茂盛的紙莎草，作坊裡可以看到如何把草製成紙，如何在草紙上書寫象形文字和繪製古老的畫。

　　這樣的草紙簡直像尼羅河一樣能夠永存。保存在博物館裡的草紙書的價

值比石碑更高，幾乎足以取代神廟和金字塔的位置。

歷史被它們完整真實地記錄並留存下來。記事記人的文字，歌頌太陽神、歌頌尼羅河、歌頌愛情的詩歌——透過後來的研究者解讀，終於讓那個遙遠的時代重新訴說自己。

即使不經意地在盧克索地區風光旖旎的尼羅河兩岸走一走，也能發現這個曾經傲世千年的聖地簡直是疤痕累累。

就在我悵望尼羅河日出日落的那個窗戶對面，在尼羅河西岸較為開闊的田野上，孤零零地矗立著兩座被叫作門農的石頭巨像——再典型不過的疤痕累累的標本。

這兩個高 20 公尺、體重約 1300 噸、早已殘缺不全、面目模糊的著名歷史巨人，實際上是阿梅諾菲斯三世神殿前的雕像。

建於西元前 14 世紀初，新王國鼎盛時期的墓葬神殿氣勢恢宏，是這片肥沃土地上神殿建築的巔峰之作——這麼巨大的雕像足以證明。但坐像身後的殿堂被後來的法老毫不可惜地拆掉了，用拆下來的石料去建造自己的神殿。

也許是因為人們把這兩尊巨大的石像當作希臘神話中門農的雕像，它們才倖免於難。

羅馬統治時期的強烈地震使巨像從肩部到骨盆出現了裂縫，從那個時候開始，每當太陽升起，風從尼羅河畔的原野上掠過，門農就會發出唱歌一樣的聲音。

門農巨像成為希臘人和羅馬人的朝聖之地。

然而，當有人出於感激之情做了保護性的修補之後，門農便不再歌唱了。

從 1844 年的一幅畫作中，看見洪水淹沒了部分田野，門農巨像的下部浸泡在水裡。現在，我從遠一點的地方望過去，覺得佝僂在碧綠玉米地中的兩位老人，再也經不起太陽的曝曬了。

門農神像的後面，永遠被太陽曬得發燙的沙漠裡，起伏著嶙峋的山岩。

看起來光禿禿的不毛之地，誰能想到從十七王朝到二十王朝的 64 位法

不管尼羅河畔的風有多大，孤零零地聳立在田
野上的門農巨像不再唱歌了

老，成堆埋葬在這樣一條山谷裡。

這個地方就是赫赫有名的國王谷。

古埃及復興之後的圖特摩斯時代，約在西元前 1500 年前後，開始了一個新的墓葬形式並形成傳統。法老死去後仍是以原來的做法製成木乃伊，但墓葬不再如胡夫金字塔那樣在天地間作至高無上的宣示了。

法老們的墓室選擇在底比斯幾乎與世隔絕的山谷裡的石灰岩層中，嚴格執行一項至高無上的法老密令：「沒有人看見，沒有人聽到！」

從外面絕對是什麼也看不到的。王朝復興之後的所有輝煌，建築、壁畫、財寶，全被嚴密地封存在山谷的岩層裡。

最大的一座墓葬是第十九王朝沙提一世墓。從入口到最後的墓室，水平距離 210 公尺，垂直下降距離 45 公尺。挖掘出來的巨大岩石洞穴營造成寬敞的地下宮殿，牆壁天頂佈滿壁畫。此世的奢華擁有與彼世的完美保留，及走向天堂的路，被描繪裝飾得無比華麗。

大部分墓穴的入口開在半山腰，留下細小通道通向墓穴深處。通道兩壁的圖案和象形文字仍然十分清晰。有些陵墓通向墓室的通道不止一條，除正面通道外，還有側面的繞行通道。有些墓室不止一層，開闢為二層、三層。

第一位女王哈特謝普蘇特的陵墓有一條極長的弧形地道，須走好幾公里才可到達墓室。她墓前的神廟遺址，寬闊得不可思議。其建築的創新，成為古埃及建築藝術獨一無二的典型。

「沒有人看見，沒有人聽到」——壓根兒就不可能做到。

張揚在金字塔下面，4000 多年前的墓室被掏空了，隱藏在沙漠中荒山岩石裡，3000 多年前的墓室，同樣被掏空了。

國王谷裡有幸完整留存下來的，反倒是最簡陋的一座墓室，因而也成為最著名的一座。

它的主人是第十八王朝的圖坦卡門。生活在動盪時代的這位國王還沒有到成年的時候就去世了，陵墓的修建和安葬更是在動亂中匆匆忙忙完成

國王谷中的發掘工作仍在繼續

的。若干年後，為修建另一位法老王的大陵墓廢料，將這座不顯眼的陵墓掩埋得嚴嚴實實。

這一埋就是 3000 多年，直到 20 世紀重見天日。

清理這座這個地方最小的陵墓，竟然足足花了 4 年的時間。自然，收穫是前所未有的：用金子和彩色琺瑯製成的棺槨、寶石金面具、用金塊和景泰藍製成的禿鷲形耳墜……墓葬中的發現，成為埃及最重要的珍寶。

在幾乎被翻了個底朝天的國王谷，突然發現未被盜過的國王墓，這個消息轟動了整個世界。如今，陳列在開羅博物館的圖坦卡門墓室的珍貴文物，令人驚歎不已的同時，更讓人深思不盡：其他那些幾乎規格通通超過這座簡陋陵墓的法老墓室被洗劫，究竟給人類的歷史見證帶來多大的損失？數千年前一朝一代的帝王無理性、無節制地勞民傷財，已經給歷史製造無數傷疤，隨之而至的無休止的爭奪、破壞、毀滅、盜竊，使尼羅河兩岸更加疤痕累累。

只有奔騰不息的偉大尼羅河可以作最公正的見證。

20 世紀出土於國王谷中的圖坦卡門（約前 1354 －前 1345）面具現收藏在開羅埃及
博物館。寶石金面具與國王的面部幾乎嚴絲合縫，額頭上突出的由天青石、綠松石、
玉石組成的王國標誌，接近於寫實的面孔與誇張的藍色條紋，使國王的面具顯得既
尊貴又優雅

嶙峋的山岩前，古埃及第一位女王哈特謝普蘇特（約前1505－前1482）神廟遺址寬闊得不可思議

神殿或宮殿

在尼羅河邊古埃及遺跡集中的孟斐斯、盧克索、亞斯文等地尋找古埃及的蹤影，常常會想到這樣一個問題：為什麼看到地面上的遺址，大多是神廟神殿，很少有王室宮殿呢？

想來想去，凡改朝換代，遷都毀城，摧毀前朝宮殿的事大約是經常發生的；不過，一旦成為神的居所——不管什麼神，恐怕就不可以隨意動手了。

再有的原因，或是人與神的關係，國王與神的關係——法老即神，神殿即宮殿，宮殿即神殿。

遠在第一王朝之前，6000 年前，埃及人認為自己的歷史開始於奧斯里斯的統治。從那個時候開始，奧斯里斯就被人們奉為半神半人的偉大國王。人們賦予他無窮的美德與智慧：治洪水，種小麥，製麵包，釀葡萄酒，傳授文字和藝術。

傳說中，他在埃及完成了偉大的使命後，把寶座交給心愛的妻子伊西絲，獨自前往東方開創新的天地。再回來後，遭弟弟殺害，屍體被肢解，埋到埃及各地。

悲痛欲絕的伊西絲在神靈的幫助下找到了丈夫遺體的所有部分。

因建大壩、水庫而整體向上移位 60 公尺的阿布辛貝勒神廟。拉美西斯二世的四尊雕像和整座神廟直接雕鑿在岩石裡的狀況原樣保留

伊西絲的滾滾熱淚竟使奧斯里斯復活了。

多麼悲愴動人的故事！每當看到獅身人面的斯芬克斯，我就會想到這個故事。

那是一個神話與真實交織在一起的時代，那個時代的形象代表可能就是神秘且法力無邊的斯芬克斯。儘管有不同的說法，我總覺得獅身上漂亮勇毅的人面像就是使國王復活的伊西絲——王的保護神、再造神。

在古埃及的神殿裡，被塑造和描繪最多的也是奧斯里斯跟伊西絲。其影響所及，上至法老，下到臣民，不約而同地把歷史上發揮了重大作用、產生了重要影響、給埃及帶來光榮與夢想的法老尊奉為神。

更為直接的是，大部分法老自己就把自己當作神了。

他們建造自己的神廟，豎立自己的雕像。

他們讓自己和自己的塑像一同住在神廟裡，那就是他們的宮殿。

被稱為最偉大法老的拉美西斯二世，固然為埃及創造了許多偉大的奇蹟，同時他也在用各種各樣的方法，包括藉不同的神，用臣民的頌揚，不斷地修飾自己，使自己更加完美無缺。

他創造歷史的過程也是神化自我的過程。

比如，他冊封大臣，大臣就把這樣的詩句獻給他：「你是兩國的國王，所有異邦都受你命令支配，你的疆域直達天界，天下所有的一切都在你的掌控中，而太陽照耀下的一切都在你眼下，海裡的萬物都臣服於你，你在人世間，在天神阿魯斯的王位上，光輝耀眼地，當所有人的國王。」

拉美西斯二世更是一個不知疲倦，甚至有特別嗜好的建築家。他在尼羅河谷到處大興土石。他知道神廟比生命的留存久遠得多，他在所有建築物上用鮮豔的色彩描繪他的豐功偉績，他把他光輝偉大的雕像與所有建築組合在一起。他最得意的作品阿布辛貝和盧克索神廟，真是如他所希望的那樣，一直到現在，一直到今後漫長的歲月裡，都會越來越吸引後來者的目光。

乘機飛往位於埃及最南端，距開羅 1180 公里、與蘇丹接壤的阿布辛貝，只見晴空萬里、黃沙連天，碧波蕩漾的納賽爾水庫顯得更為純潔明淨。若不是專程尋訪，誰會想到這麼一處寂靜的地方會有舉世矚目的古蹟？

也許是為了炫耀他的疆域或守衛他的國門，拉美西斯把這座最宏偉、最高貴的神廟建造在光禿禿的沙漠裡。

他讓建造者把高 31 公尺、寬 36 公尺、縱深 60 公尺的廟宇直接開挖進岩石山體裡。

在入口處的岩壁上，雕出 4 座巨型的拉美西斯坐像，每尊高 20 公尺。巨大的拉美西斯小腿間，據說是他母親、妻子、子女的小雕像，栩栩如生。

岩洞裡，即廟宇內部，滿壁雕刻、彩繪，描畫出無窮盡的拉美西斯的故事，成為現在埃及人仿製草紙畫的主要範本。

位於盧克索北邊的卡奈克神廟

大概是地理方面的原因，這座著名的神廟曾經在許多世紀裡退出人們的視野，差一點被流沙掩埋。

19世紀初，在陡峭的尼羅河河岸上，一個瑞士人驚訝萬分地發現四個巨大石人頭從沙堆裡冒了出來。幾年後，一個義大利人從沙堆裡挖出一座門的上部，發現了入口。從此，旅行家、學者、考古學家接踵而至，許多人把這個地方當作尋覓歷史的心靈座標地。

20世紀60年代，當決定在這座神廟的下游亞斯文建造亞斯文大壩，建成世界上第二大水庫，即後來的納賽爾水庫時，這一帶以拉美西斯神廟為核心的古蹟面臨永沉湖底的危險。它們的價值及搶救行動立即受到全世界的關注。

聯合國教科文組織發出呼籲，51個國家作出反應，一個大規模的國際搶救古蹟活動開始了。

由24個國家考古學者組成的考察團實地考察研究發現，3000多年前的建造者精確地運用天文、星象、地理等多方面知識，按照可能是拉美西斯的要求，把神廟設計成只有在他生日那一天和神廟奠基的那一天，即每年的2月21日和10月21日，旭日的金光才能從神廟的大門射入，穿過60公尺深的長廊，照亮神廟盡頭的拉美西斯二世石像。

人們把這一奇觀發生的時日稱作太陽節。

為了在整體搬遷中保證這一奇觀的再現，聯合國教科文組織發起募捐，派出當時國際一流的科學技術人員，運用最先進的科技方法，將神廟拆散重組，原樣向上移位60公尺。前後經過20年的努力，神廟是保住了，可是，太陽照射拉美西斯的時間之光卻無可挽回地錯後了一天。

到盧克索尋找拉美西斯二世的那個白天和夜晚同樣令人難以忘懷。

古埃及帝國在盧克索遺留下來最壯觀的兩座神廟，雖然不是由拉美西斯始建，卻是由他來完成的。

卡奈克神廟在盧克索北4公里處。看見它的時候，還以為是一座城堡，

卡奈克神廟的主體部分——太陽神阿蒙神廟的石柱大廳，柱面刻滿了古埃及文字

以為神廟應當藏在它的裡面。

　　其實它就是神廟。

　　卡奈克神廟正是以其浩大的規模聞名於世，現保存完整的部分就達 30 萬平方公尺，建築群中有大小神殿 20 餘座。完全用大大小小的石塊組裝起來的整座建築群中，有 10 座高高大大的塔門銜接轉合。從高 44 公尺、寬 131 公尺的塔門下走過，怎麼也想不到這樣古老的都城，竟能有如此高大的城門。東南部有波光粼粼的聖湖兩處，是祭司們每日進行 4 次淨化儀式的地方。最令人震撼的，是建築群中主體部分 —— 太陽神阿蒙的神廟。134 根高 21 公尺、須 6 人方可合抱的巨大石柱撐起的 5500 平方公尺石柱大廳讓人目瞪口呆。中間部分最大的 12 根石柱高 23 公尺，周長 15 公尺，開放的

紙莎草式柱頂盤上站 50 人也不顯擁擠。這些石柱歷經 3000 多年無一傾倒，被視為古埃及建築藝術的典範之作。

拉美西斯二世把這座神廟增建到無以復加的時候，選擇在他認為最適當的地方——原始森林般的多柱廳入口處，矗立起自己的粉色花崗岩巨像。

卡奈克神廟有三條讓這座宏大雄偉的「聖城」，更加壯觀肅穆的羊頭獅身斯芬克斯大道通向外面。

向南的一條與 4 公里外盧克索神廟的人面獅身斯芬克斯大道連接在一起，向西的一條通向尼羅河碼頭。

在法老們把這個地方作為都城的時代，一年裡最盛大的節日活動於兩座神廟之間進行。30 名祭司抬著太陽神阿蒙的聖舟，首先走出卡奈克神廟，隨後是全埃及的精神王后阿蒙妻子的聖舟，再後是阿蒙的兒子月亮神的聖舟。法老及王朝的官員跟在聖舟後面，男女祭司們高唱著非常古老的歌曲，漂亮的姑娘吹著笛子跳著歡樂的舞蹈，來自帝國各地的兵隊兩旁護衛。遊行到尼羅河邊，遊行隊伍登舟向盧克索神廟出發。幾乎傾城參加，人們興奮而幸福，這些天他們覺得自己離太陽神最近。

來到盧克索神廟已是夜幕低垂。

濃重的夜色與佈置在神廟內外的景觀燈，把雄偉的建築妝點得恍若仙境。最終完成神廟建設的拉美西斯同樣把自己的巨像矗立在正門兩側。光影掩映下的拉美西斯神秘莫測。

現實與歷史的界限忽然模糊起來。這個時候，不能不相信做了上千年古埃及首都的這個地方，法老們曾經聚集起多得難以想像的財富，正如荷馬所寫：「只有沙漠中的沙粒在數量上能超過封閉在這座城市裡的財富。」

財富的一部分就變成了這樣的神殿和宮殿。

拉美西斯好大喜功的建築狂熱，終於將獻給太陽神的宏大結構讓渡給自己。帝王執政的中央大殿，很快擴張成同神殿一樣的多柱式大廳。寬敞的大廳佇立著一排排巨柱，一直通向御座，像神殿裡通向神座一樣。

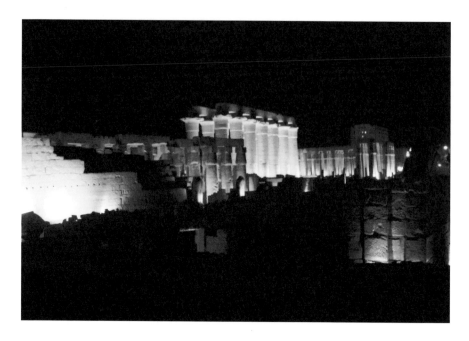

盧克索神廟夜景

　　拉美西斯本來在盧克索神廟前矗立起六座同樣高大的自己的雕像，現在只剩三座了。和他的雕像並列在一起的，還有兩座高高的方尖碑，不過現在只剩一座了，另一座流落到巴黎的協和廣場。

　　在亞斯文市區邊，順著尼羅河，有一處綿延6公里長的古埃及採石場，全埃及最好的花崗石被尼羅河從這裡源源不斷地送到各處的金字塔、神廟、宮殿。

　　採石場遺址的亂石堆裡，現在仍然橫躺著一個巨大但未完成的方尖碑，長41公尺，重達1267噸。這個方尖碑原本是第十八王朝女王哈特謝普蘇特要用的，不知什麼原因沒能運走。

　　也許因為它是世界上最大的方尖碑吧。

　　作為原料地古採石場裡一直躺著的裂開了縫的方尖碑，作為遺址地的神廟神殿前一直站立著的方尖碑，作為國際大都市最繁華的協和廣場上流浪的

世界上最大的方尖碑躺在亞斯文的古採石場裡，這
件半成品還沒有同岩體完全分離，古埃及神廟或宮
殿中最好、最大的花崗岩大部分開採於此

方尖碑……像古採石場一樣殘破的古埃及遺址、像殘破的古遺址一樣的古埃
及採石場……忽然一起聚集在我面前，組成奇特的場景。

　　這些都和宏大雄偉的古埃及建築相關。

　　「法老」一詞，本就是「大宮殿」的意思，意在確立一種在與其他房子
相比中，永恆且至高無上的地位。

　　如今法老沒有了，殘破的神殿還在，殘破的「大宮殿」還在。法老沒有
了，神化了的法老神像還在。他們還在以數千年不變的姿態、表情、言語，
打量和言說著他們曾經指揮調度過的千變萬化的世界；這個世界也在繼續打
量著他們，打量著完整的他們和他們殘破的神殿、殘破的宮殿。

尼羅河小島中屬於女神伊西絲的菲萊神廟，紙
莎草和荷花狀柱頭裝飾著高大的石柱

奥地利

奥地利皇宮的雕像

兩個女人的皇宮

美泉宮，這樣柔美的名稱，註定遍布女性的色彩、女性的故事，一如從它旁邊流過的多瑙河一樣。

歐洲人把萊茵河稱為男性河，因其寬闊浩蕩；把多瑙河稱為女性河，因其細窄輕柔，一如《藍色的多瑙河》演奏的那樣。

第一次看見鮮亮的明黃色宮殿建築和清澈的水面、嫩綠的草地、盛開的鮮花，怎麼也想不到美泉宮會有那麼悠久的歷史。

美泉宮的名稱出現於 17 世紀中期，不過從 16 世紀中期開始，這個地方就是皇家的花園了。自從 13 世紀神聖羅馬帝國皇帝魯道夫把奧地利封給他的兒子們以後，哈布斯堡王朝開始了對奧地利（以及後來的奧匈帝國）長達 700 多年的統治，一直到 20 世紀初第一次世界大戰結束。

美泉宮見證了哈布斯堡王朝的興衰。

雖說早已是王朝的領土，但皇室若要作為家族的私產自己使用，仍需花錢購買。14 世紀初，這片土地、山林的地產屬於新城堡修道院，幾次易手後，1548 年租賃者是當時的維也納市長。這位市長擴展了建築範圍，修建一座堂皇的大宅子。1569 年，神聖羅馬帝國皇帝馬克西米連二世將房屋和地皮

美泉宮廣場

　　一併買了下來，當時的購買契約中清楚地寫著一座住宅、一座水碾房子、一個馬廏、一個遊樂花園、一個果園。自此，這些就通通成為哈布斯堡家族的財產了。

　　最初是當作皇室狩獵地使用的。據說 1612 年馬提亞皇帝在這裡打獵時，無意中發現了一個泉眼，泉水甘冽，後來還流出常喝此水會越來越漂亮的傳言。他的繼承者斐迪南二世和皇后愛萊奧諾蕾熱衷於狩獵，很快就把這個地方打造成維也納貴族打獵的社交場所。

　　斐迪南皇帝逝世後，愛萊奧諾蕾以此為據點，更加熱衷於社交活動。1642 年，她在這裡親自督建起一座享樂的宮殿，並正式命名為美泉宮。美泉宮的名稱被這位皇后叫響後，名聲大震，皇親國戚、王公貴族趨之若鶩。

　　1683 年，美泉宮被圍攻維也納的土耳其大軍佔領並嚴重毀壞。1686 年，奧皇利奧波德一世決定在廢墟上替自己的皇位繼承人建造一座新的美泉宮。為此，他特地聘請了在羅馬接受過建築教育的建築家約·伯·菲舍爾負責設計。

　　這位雄心勃勃的建築夢想家決定要讓美泉宮超過凡爾賽宮，至少在圖紙上。兩年之後，「美泉宮一號設計」擺在皇帝的面前。皇帝隨即任命這位建築師擔任皇太子的建築老師。做了充分的準備後，1693 年開始大興土木。可是，到 1700 年主殿基本完成時，王儲突然夭折，又有戰爭爆發，財政發生困難，宏大的美泉宮建設驟然停止，哈布斯堡皇室的半吊子工程就此沉寂。

　　完美的美泉宮留待奧地利歷史上第一位女皇來完成。

　　把美泉宮修建妝點成今天這個樣子的瑪麗亞・特雷莎女皇同時負有挽救哈布斯堡王朝的使命。

　　從利奧波德手裡接過奧皇權力的查理六世，不僅面臨內憂外患的種種困擾，同時還因為自己沒有男繼承人而不得安寧。沒有繼承人，本已混亂的帝國局面很快會四分五裂。查理六世絞盡腦汁，總算於 1713 年頒佈了一份國本詔書，詔書允許將皇位在必要時傳給女兒，又於 1728 年把美泉宮的建築和地產買下來送給自己的女兒瑪麗亞・特雷莎。可是，結婚 4 年的特雷莎卻一連生出三個女兒，這使得過度肥胖，且患有痛風病，身體日益糟糕的老皇帝撒手西去時不能瞑目。

　　特蕾莎回顧登基時寫道：「我發現自己沒有錢、沒有聲望、沒有軍隊、沒有經驗、沒有知識……」

　　但女皇有的是生育力。她接連不斷地生出 16 個孩子。後來的事實證明，女皇的精力、創造力、執政力與她的生育力一樣強盛。

　　就在瑪麗亞・特蕾莎剛剛即位的時候，就生下了 7 公斤重的男孩，從根本上扭轉了皇位繼承者香火不旺的局面。懷抱「龍子」的女皇信心十足，蕾莎騎著自己的白色戰馬，腰胯軍刀，北戰南征，擊退了妄圖肢解哈布斯堡帝國的幾方勢力，終於保住了神聖羅馬帝國的皇位。

　　自從登上皇位之後，包括無奈之下將皇位讓給丈夫及輔助兒子約瑟夫二世執政的時期，特蕾莎從沒停止過對美泉宮的修建。

　　建造宮殿的精力也與她的生育力一樣旺盛。

（上）美泉宮海神噴泉雕塑與凱旋門
（下）英雄廣場上的瑪麗亞・特蕾莎雕像與皇
　　　宮區的皇家藝術歷史博物館

不間斷的修建工程，持續了整整 40 年。

特蕾莎有理由，也有條件這樣做。

在她統治的時期，奧地利帝國統治範圍擴展到西班牙、巴西，號稱「日不落帝國」。維也納繁榮無比，人口由 8 萬多猛增到 17 萬多。在藝術領域，尤其是音樂領域，維也納更是閃耀著奪目光彩的歐洲明燈。

在美泉宮能看到一幅很大的油畫。這幅油畫作於 1754 年，基本上是特蕾莎一家的全家福寫真：她和丈夫弗朗茨·斯蒂芬與他們的 16 個孩子中的 11 個在一起，13 歲的皇太子約瑟夫身穿大紅盤錦宮廷外套站在母親身邊。

美泉宮的不斷擴建與孩子們的不斷增加也有些關係，但主要原因還是國力強盛與女皇的喜好。特蕾莎親自選定了宮廷建築師，她的目的很明確，就是把昔日的狩獵行宮改建成皇室生活和行政的大型宮殿。

她首先擴建和改造了主殿的東西兩翼，增建足以安置 1000 多名宮廷服務人員起居飲食的附屬設施，接著建造宮廷劇場，且一再改造禮儀大廳。尤其是她的丈夫突然去世後，為紀念夫君，不惜代價地重新裝修了五六處大小廳堂。

長 43 公尺、寬 10 公尺的大節日大廳被她改成拱頂，天頂和牆面增添了繁複華麗的浮雕和氣勢磅礡的壁畫，成為歐洲宮廷建築中最大、最美的大廳之一。20 世紀奧地利共和國建立之後，這個大廳仍然是國際會晤和舉辦音樂會的重要場所。1961 年，美國和蘇聯的最高領導人甘迺迪與赫魯雪夫傳奇般的會面，就是在這裡進行的。

特蕾莎對藝術懷有特別的熱情。除了表現在建築與裝修上外，宮殿的許多地方懸掛起大小不等的油畫作品，當然大部分作品是對皇室，尤其是對她本人的歌功頌德，畫面中最突出的主角總是她自己。

她還為她和丈夫、孩子們創作的作品佈置了精巧的畫廊。

特蕾莎對中國藝術似乎情有獨鍾，她和她的家人曾登場演出他們理解的元代戲劇。美泉宮至少有三個地方命名為中國廳、閣，以中國山水花鳥、青

維也納古城區霍夫堡皇宮，現奧地利總統辦公處

花瓷、民俗風情圖案做佈置裝飾。至於中國古典藝術的痕跡，在美泉宮幾乎隨處可見。

特蕾莎對美泉宮真是做到了生命不息，修建不止。

在她生命的最後十年裡，完成了大型花園、海神群雕噴泉、古羅馬廢墟、方尖碑等多處景觀，還讓大道小徑排列了許許多多的石雕造像。1780 年去世前，她又做了最後一次的總體整修，最終形成總計 1441 間房屋、兩平方公里花園的典型法式宮廷園林。

瑪麗亞·特蕾莎花費 40 年心血營造成功的美泉宮，一直原狀原貌地留存至今。可能是在最後一次整修完成後，不知是出於炫耀還是想與她的臣民分享，特蕾沙向公眾有限地開放了美泉宮的花園和禮儀大廳。

這種開放的姿態甚至影響了拿破崙。拿破崙分別於 1805 年、1809 年兩次佔領維也納，都把自己的司令部安紮在美泉宮，並經常在美泉宮花園裡舉行面向公眾的閱兵式，直到發生了有人持刀企圖刺殺他的恐怖事件，公開的閱兵式才宣告停止。

與瑪麗亞·特雷莎形成鮮明對比的，是因一部電影而舉世皆知的茜茜公主。

來自巴伐利亞公爵家的伊莉莎白美麗活潑，被家裡人親切地稱為茜茜。但是，自從嫁給弗朗茨·約瑟夫成為奧地利的皇后，茜茜就快樂不起來了。

她不快樂的生活從美泉宮開始。

她於 1854 年 4 月 22 日抵達維也納的第一個晚上，就是在美泉宮度過的，後來大部分的時間也是在這個地方度過。她喜歡這個法國式的園林，但又在躲避、逃離這個地方。

從小無憂無慮地生活在大自然中，熱愛自然，酷愛自由，喜歡騎馬奔跑的伊莉莎白，實在無法融入已有數百年皇室規範淤積的宮廷生活。

她學不會在眾目睽睽的挑剔中，輕鬆地承擔起體面風光的皇后重擔。

她的婆婆不相信她能夠按照皇室的要求培養好皇帝的孩子，竟然無情地

霍夫堡皇宮內部庭院與皇宮門前的古羅馬時代遺址

剝奪了她親自帶自己孩子的權利，這對作為母親的茜茜來說猶如雪上加霜。

她的丈夫從小就被她婆婆嚴格訓練成循規蹈矩的皇帝樣板。

弗朗茨‧約瑟夫 18 歲登基以來就是一個刻板但又非常勤政的皇帝。也許正是這個原因，他成為哈布斯堡帝國歷史上在位最長的皇帝，到 1916 年去世，兢兢業業地做了 68 年皇帝，甚至可以評價為鞠躬盡瘁，死而後已。

和美泉宮大多數華麗的殿堂相比，這位皇帝的臥室、辦公室簡單簡樸到不能再簡了，僅鐵板床、木桌、幾把木椅而已。他在維也納城內霍夫堡皇宮裡的臥室、辦公室也是這個樣子，半個多世紀沒有任何改變，如他的工作程序一樣。他每天早上 4 點鐘起床，冷水盥洗後，做一個虔誠天主教徒的早祈禱。5 點鐘，總是身著銀色軍服的約瑟夫準時坐在窗前的辦公桌前。不管重要或不重要的文件，他都要一一仔細過目。他經常在辦公桌上，在成堆的檔案中簡單地用餐。連皇帝自己都說，他是他國家的第一公務員。

陪著皇帝，大多數時間待在美泉宮的茜茜，唯一的支柱就是皇帝丈夫；但丈夫只是國家的皇帝，只是國家的第一公務員。

茜茜理解而無奈。

這對新婚夫婦只在共同的奢華臥室裡住了不到一年，就各自封閉進各自簡單的空間。

茜茜只能對兩件事感興趣：一是堅持鍛鍊，二是維護美貌。

這兩件事倒是可以連在一起的。每日的體育鍛鍊，特別的健美食譜，對飲食的自覺控制，漂亮的緊腰裙服，還有需花幾個小時才能編成髮冠盤於頭頂、長及腳踝的一頭秀髮，這使茜茜苗條的身材更加秀美。

在她寫過不少書信、日記、詩歌的書房內，有一旋梯直通底層，茜茜可以由此通道避開衛兵和宮廷人員的視線，隨時自由地離開房間。30 歲以後，茜茜開始把長途旅行作為自己的主要生活。

到底是因皇帝勤政而使茜茜被疏遠，抑或是因被茜茜疏遠而皇帝勤政？大概都不是。

御花園一側的伊莉莎白雕像

　　倒是他們唯一兒子的悲劇與他們二人無法分開──母親賦予的自由天性
與父親代表的壓抑皇權不可調和，最終導致王儲魯道夫與情人在維也納西南
邊的森林裡飲彈自盡。從此，只能擁有和保護自己美貌的茜茜再也沒有穿過
黑色以外的衣服。

　　10 年後的 1898 年，在瑞士日內瓦旅行的伊莉莎白，竟然無端地遭到
義大利無政府主義極端分子的刺殺。一生都在逃避皇權的人反倒成了帝制的
犧牲品。

　　又過了兩個 10 年，統治奧地利長達 700 年的王朝，終結在與這個王朝
格格不入的茜茜的悲劇命運之後。

　　瑪麗亞・特蕾莎，伊莉莎白，同樣是女人，同樣是美泉宮的主人，同樣

是天下獨尊的皇后，一個拚命地營造自己的宮殿，一個拚命地逃避別人為她建造的宮殿。

維也納霍夫堡皇宮前的英雄廣場上，揚臂揮手的特蕾莎以及躍馬揚威的歐根親王、卡爾伯爵兩位國家英雄的青銅塑像高高矗立；在與英雄廣場連在一起的御花園一側，純潔白色大理石雕刻的伊莉莎白端坐在水池邊，安安靜靜地獨自凝視著日夜不停噴灑的細細水柱。

皇家後花園

維也納城市花園裡的金色史特勞斯雕像

維也納的聲音

事隔許久回想起來，到維也納，其實是為了去傾聽維也納的聲音。

在維也納的第一個早晨，就是被那裡的鐘聲敲醒的。

整 7 時，先是低低的，接著高揚起來，又漸漸低下去──悅耳的鐘聲於寂靜的晴空裡蕩漾開來。

中午 12 時整，在皇宮區參觀的時候，同樣的鐘聲又一次響徹全城，整飭端莊又雄宏博大，穩定牢固又悠揚飄蕩，彷彿從古老宮殿的深處流淌出來。

第三天中午 12 時整，在莫札特的家鄉薩爾茨堡，同樣聽到了已經熟悉的維也納聲音。

不知什麼原因，薩爾茨堡似乎比維也納更具魅力。

到奧地利的遊客，大概沒有不去這個地方的。

人們總是說奧地利像一個雞腿，或者像一把小提琴，我看更像雞腿，但我寧願它更像小提琴。奧地利就是一把小提琴，一把懸掛在阿爾卑斯山北麓的小提琴。而端坐在山腰的薩爾茨堡恰巧是懸掛奧地利的那個掛鉤──維也納在小提琴很飽滿的那一端，薩爾茨堡在小提琴很纖細的那一端，就在手指按住琴弦，演奏出種種美妙聲音的那個地方。

從維也納到薩爾茨堡，一路往西，往高處，往阿爾卑斯山脈。

藍色的多瑙河如五線譜般流過維也納

　　耶誕節快到了，望見雪山的時候有碎雪飄落，路邊綠草地上薄雪依稀，愈行雪愈顯。樹木披掛，樹林披灑。遠樹，遠山，山坡間村落屋頂的白雪最為顯眼。不厚，也不薄，如白紗白霧籠罩。不是皚皚的樣子，不是銀裝素裹，而是素裝銀裹。

　　到了被高高雪山籠罩著的薩爾茨堡，聽到熟悉的維也納那樣的聲音時，太陽出來了。

　　古堡的確迷人。浩浩流過、清冽見底的薩爾茨河把古堡排列在它的兩側。

　　由於獨特的地理位置和宗教積累，13 世紀，這裡的大主教獲得了神聖羅馬帝國王子的稱號。由於至高無上的權力和藉這裡鹽業與銀礦資源帶來的龐大收入，大主教們完全可以在建築上顯示他們的權威。

　　16 世紀的一位主教王子，夢想在此地建立一個北部的羅馬。他命令義大利的建築師建立一座比羅馬大教堂還要大的教堂。不管最終實現到何種程度，僅據此夢想，後來的人們怎麼想像高山與河流間建築的恢宏都不會過分。事實上，這裡的大教堂，也的確成為幾個世紀的宗教文化中心。

薩爾茨河

　　站在大教堂廣場，至少可以看見四座巨大的教堂和一座主教宮殿雄踞四圍，還能看得見聳立在山梁上的修道院和城堡式的威風凜凜的要塞。河對面米拉貝爾花園裡數不清的雕塑，在我看來不僅遠遠超過維也納皇宮區的雕塑，也超過了法國凡爾賽宮的雕塑。但是，我相信，給所有到這裡的人留下最深印象的，還是莫札特。

　　不是因為廣場上矗立著莫札特的銅像，不是因為年輕的莫札特經常在大主教宮殿的大廳裡演奏，也不是一年一度在這裡舉行的莫札特音樂節，而是因為莫札特出生在大教堂旁邊高高的、深深的、窄窄的街巷裡。

　　莫札特故居周圍永遠被來自世界各地的人們圍得水泄不通。差不多每個人手裡都捧著莫札特塑像，莫札特影像光碟，印有莫札特頭像的巧克力、葡萄酒等。

　　當我在莫札特故居旁邊聽到與維也納同樣的鐘聲時，我覺得莫札特與我們是如此的親近。我宛若看見這聲音從阿爾卑斯山頂皚皚的白雪中，從薩爾茨河浩浩的水流中，從高聳的古堡裡，從陽光下熠熠生輝的大教堂金黃色清

薩爾茨堡廣場的莫札特雕像

冽尖頂上,從湛藍的天空中,從飄浮的白雲下,從大片大片茂密的森林、緩慢的山坡、舒展的原野裡流淌出來。

獲得奧斯卡 10 項提名,獲得包括奧斯卡最佳影片獎、最佳導演獎在內的 5 項大獎的《真善美》,這部享譽全球的電影就是在這一帶拍攝的。影片裡四處巡演的情景,使我想到莫札特小時候的經歷。我相信大多數人是衝著莫札特的聲音而來,又追隨著莫札特的聲音而去的。

出生於音樂世家的莫札特絕對是個音樂天才。3 歲彈琴,5 歲作曲演奏,6 歲父親帶著姐弟二人到處巡演。小小的莫札特,一年裡有 200 多天顛簸在奔波的馬車上,他只記得屁股的麻木感。

到維也納的時候,這位音樂神童已享譽全城。瑪麗亞‧特蕾莎女皇召見他時,將莫札特放在自己膝上,摟著莫札特的脖子不住地親吻。皇宮裡的人聚集一堂聆聽神童的演奏。後來有一幅油畫裡,莫札特穿著女皇送的衣服。這套服裝原本是女皇兒子的。有的書中還有這樣的記載:莫札特在宮裡摔倒了,一位同齡的小女孩扶他起來,莫札特感激地說:「妳真好,等妳長大,

奧匈帝國的冬宮，位於距維也納 50 公里處的艾森斯塔特，海頓《創世紀》、《四季》作於此

我娶妳為妻。」這位小公主就是後來的法國王后。

少年得寵的莫札特儘管能夠繼續不斷地出入歐洲不少國家的宮廷，受到多位國王、王后的接見，但謀求維也納宮廷職位的過程卻不大順利。

為了呼吸自由的空氣，他自負地逃離雇用他的薩爾茨堡皇家大主教，但直到 1787 年 31 歲的時候，才勉強得到奧皇約瑟夫二世宮廷作曲師之職。可是，對於這位 35 歲就告別人世的音樂天才來說，已是生命的晚期。宮廷作曲師名聲不錯，薪俸卻微薄，莫札特的最後 4 年是貧病交加的 4 年，當然，也是創作靈感最盛的 4 年。

當他意識到來日無多，便想用《安魂曲》做自己的輓歌。

《安魂曲》雖然沒有完成，年僅 35 歲的莫札特仍已經以他完美到令人驚歎的音樂創作成為歐洲古典樂派的核心人物。他用音樂塑造發展變化中的歌劇人物達到出神入化的境界。《費加羅的婚禮》、《魔笛》等，一直是舉世熟悉的經典之作。

維也納的聲音不只屬於莫札特。

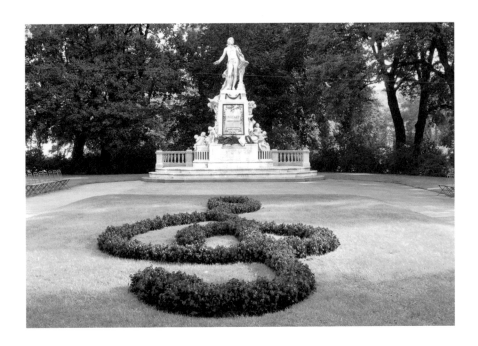

維也納霍夫堡皇宮旁邊的莫札特花園

　　奧地利這把天設地造的小提琴註定要如高山流水般催生出眾多的音樂奇才。

　　莫札特之前有海頓。被莫札特親切地尊稱為「老海頓爸爸」的海頓比莫札特早出生 24 年，晚去世 18 年。海頓為奧皇家族的親王們服務時經常訪問維也納，結識了莫札特，並成為莫札特的良師益友。海頓吸取不同音樂創造出的華麗複雜、優雅愉快、敏感強烈的風格帶給莫札特不小的影響。

　　海頓一生創作音樂作品 400 多部，因其對交響樂與弦樂的巨大貢獻被稱為交響樂和弦樂四重奏之父。他晚年創作的《帝王四重奏》被用作奧地利國歌達一個世紀之久。

　　莫札特之後有貝多芬。貝多芬小莫札特 14 歲，小海頓 38 歲。這位被公認為有史以來最偉大的作曲家雖非奧地利人，但與莫札特、海頓關係非同一般，受二人影響甚深。

　　貝多芬也是一位音樂神童。5 歲展現音樂才華。其父羨慕莫札特父子巡演揚名，亦步後塵。父親為 8 歲的貝多芬辦專場音樂會，受到親王的重視與栽培。1787 年，莫札特獲宮廷作曲師職那一年，貝多芬到維也納求學於莫札特。莫札特斷言：「這個青年不久將揚名世界！」

　　莫札特病逝第二年，貝多芬定居維也納，求學於海頓。維也納隆重舉行祝賀海頓 76 歲生日的音樂會，海頓的出現引發響徹大廳的熱烈歡呼。貝多芬跪吻老師之手。

　　貝多芬集古典音樂之大成，開浪漫主義之先聲。

　　當聽覺漸失的厄運襲來，貝多芬喊道：「我要扼住命運的咽喉！」

　　崇尚法國大革命理想，熱情地追求和捍衛個人自由與尊嚴的貝多芬，曾經激動地把他的交響曲獻給他眼中的英雄拿破崙。然而，當交響曲完成時，拿破崙卻將皇冠放在自己的頭頂上。貝多芬憤然從曲稿上劃掉了拿破崙的名字。

　　貝多芬的《命運交響曲》、《合唱交響曲》、《英雄交響曲》、《月光交響曲》等大量不朽之作，成為傳達他內心世界最有力的工具。

　　維也納銘記著貝多芬的一切行蹤。現在，只要有時間，能在維也納找到 60 多處貝多芬故居。

　　貝多芬的鋼琴奏鳴曲震撼了維也納之後，緊接著，老、小史特勞斯的圓舞曲在維也納富麗堂皇的宮殿和縱橫交錯的街巷中流傳開來。

　　作為維也納圓舞曲主要作曲家，老史特勞斯甚至得到「奧地利的拿破崙」的尊稱。這不只是對史特勞斯的推崇，更表達了奧地利人對音樂的崇拜。

　　海頓、貝多芬辭世之後，1835 年，老史特勞斯出任皇宮舞會指揮，《拉德斯基進行曲》風行不已。到處是輝煌的燈火、華麗的服飾、起伏的音樂、翩翩的舞姿。

　　節奏熱烈，旋律極具魅力的舞蹈樂曲讓整個維也納一刻也不停地旋轉著。

　　也許正因如此，老史特勞斯不讓小史特勞斯學習音樂。但擔任銀行職員

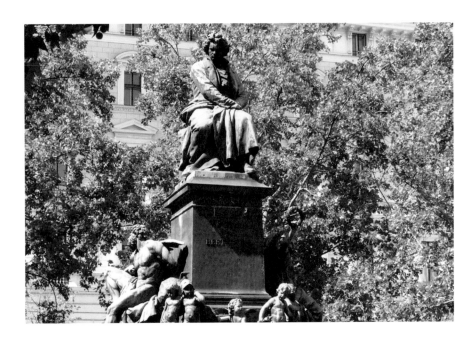

維也納音樂廳對面的貝多芬雕像

的兒子卻瞞著父親學習小提琴，在餐館裡指揮自己的伴舞樂隊。父親去世後，他將自己的樂隊與父親的樂隊合併。

他的兩個弟弟也是著名的指揮家、作曲家。

維也納成了圓舞曲的世界，史特勞斯家的天下。

小史特勞斯終於登上超越其父的巔峰，成了真正的「圓舞曲之王」。1872 年，小史特勞斯在紐約、波士頓指揮音樂會。他一生創作圓舞曲 500 多首，《藍色多瑙河》、《維也納森林的故事》、《維也納氣質》、《皇帝圓舞曲》的旋律自打出世之後就沒有停息過。

維也納向來以偉大的音樂為榮，以偉大的音樂家為榮，音樂家們的雕像一點也不比帝王將相的少。

但在帝王的時代，幾乎所有音樂家的創作都或多或少地得到帝王們的支持、贊助，否則，他們連生存都很困難。

　　1809 年，維也納的若干親王為了把貝多芬留在維也納，一起討論之後作出一個共同的約定：「眾所周知，一個人只有排除了物質上的後顧之憂，才能全心全意獻身於藝術，才能創作出第一流的上乘之作，真正為藝術增光。因此，本約定的所有簽署人決定資助路德維希・范・貝多芬先生，保證他的基本需要。」

　　貝多芬接受資助的唯一條件，是必須留在維也納。

　　貝多芬從未富裕過，但從此不再為錢的問題分心了。接受資助的藝術家當然希望在這種情況下仍然可以保持自己的獨立人格與意志，不過這一點其實很難做到。

　　就在親王們集體挽留貝多芬的三年前，1806 年，始終對貝多芬關懷備至的一位親王，堅持讓貝多芬為佔領奧地利的法國軍官演奏，貝多芬忍無可忍，冒雨衝出城堡，寫信給這位親王說：「親王，您之所以成為親王是出於一種偶然，是由於出身。而我，我是靠著自己才成為今天的我。過去有過親王，今後還會有成百上千個。而貝多芬，只有一個！」

　　帝王們並沒有因此不能容忍貝多芬，反倒集體挽留他。

　　說到底，不管出於什麼目的，皇帝和親王，他們大多還是懂得藝術、熱愛藝術、尊重藝術、尊重藝術家的。還以貝多芬為例。貝多芬去世後，3 萬維也納人跟著他的靈柩一直走到墓地——任何一位皇帝的葬禮都沒有這樣隆重過——維也納的聲音早已融入民眾的生活、生命之中。

連距離維也納不遠的綠色生態環保酒店，也在自然中鳴奏著音樂之聲

O último retrato da Família Imperial em Petrópolis às vésperas do exílio.
Novembro de 1889 Fotografia de Otto Hees

| ~~eratriz~~ ~~a~~ Cristina | Princesa D. Isabel | Imperador D. Pedro II | Principe D. Pedro Augusto | Conde Gaston d' |

Principe D. Antonio — Principe D. Luiz — Principe D. Pedro de Alcântara

巴西

在位長達半個世紀的巴西第二個皇帝、也是最
後一個皇帝的「全家福」

兩個皇帝的皇朝

巴西只出現過兩個皇帝：一個是父親，一個是兒子。

巴西的皇朝大概是世界上最短的：父親開始，兒子結束。

而且，這兩個皇帝並非土生土長，是從使巴西成為殖民地的葡萄牙搬遷過來的。

巴西最早被歐洲發現，是在 16 世紀開始之時。1500 年 4 月 22 日，本來是率船隊前往印度的葡萄牙航海家佩德羅・卡布拉爾發現並登上了巴西的土地，從此，巴西成為葡萄牙的殖民地。在此之前，生活在這片土地上的是印第安人。

葡萄牙統治巴西 300 餘年後，情況發生了變化。法國大革命後，葡萄牙參加英國、西班牙的反法戰爭。1807 年，拿破崙的軍隊佔領了葡萄牙，葡萄牙攝政王，也就是後來的國王約翰六世，帶著他的兒子攜王室逃亡巴西。

葡萄牙的殖民地，這時候反倒成為葡萄牙王室的避難地。

約翰六世先到聖保羅，1808 年抵里約熱內盧。

只有親自走在巴西的大地上，約翰才真切地感受到，他剛剛失落的葡萄

聖保羅獨立公園中的皇家博物館、花園、獨立廣場、獨立紀念碑

牙帝國,比起他的巴西殖民地來,不知要小多少倍。他甚至覺得,即使回不了葡萄牙也沒關係,也許在巴西更可以大有作為。

不能算是「反客為主」吧,他覺得他本就是巴西的主人。

避難的葡萄牙國王一心一意地經營起巴西來了。在不太長的時間裡,以很快的速度推進行政、司法、教育等社會改革,成效既快且大,巴西經濟得以迅速發展,海外的殖民地反而一時成為葡萄牙帝國的中心。

1811 年,在英國軍隊的打擊下,法國軍隊撤離葡萄牙。法國走了,但英國來了,葡萄牙又被英國勢力控制。在這種情況下,葡萄牙王室不能,也更不想回去了。一直到 10 年之後的 1820 年,葡萄牙立憲主義者發動革命,英國軍隊被驅走,作為葡萄牙的國王,約翰六世才不得不回去。

1821 年,約翰六世率王室離開巴西的時候,把兒子留下,讓他做巴西的攝政王。

這位留在巴西的約翰六世的兒子,正是巴西帝國的創始人,巴西帝國的第一位皇帝佩德羅一世(1798-1834)。

佩德羅的父親回到葡萄牙後,於 1822 年召集立憲會議,制定自由憲法,對內實行新的治國方針,對外加快殖民擴張。而攝政巴西的佩德羅,在身邊大臣的極力主張下,開始籌劃巴西的獨立。這當然是葡萄牙政府不允許發生的事情。就在葡萄牙議會以「完成政治教育」為名要求佩德羅回里斯本之時,佩德羅於 1822 年 9 月 7 日發佈巴西獨立宣言,不久即將自己加冕為巴西皇帝。

佩德羅一世本質上是一個對議會制政府並不感興趣的獨斷專行者。1823 年,巴西議會擬像葡萄牙那樣,制定一部自由主義憲法,佩德羅皇帝反對,並下令解散議會,此舉差點使他下台。1824 年,佩德羅採納了由政務會擬定的另一部自由主義憲法,才勉強繼續坐在皇位上,但這位新任也是首任皇帝的威信已喪失殆盡。議會反對,地方起義,勉強維持到 1830 年,這位從葡萄牙來的巴西皇帝,做了不到 10 年的皇帝,就只好宣佈退位,回葡萄牙去了。

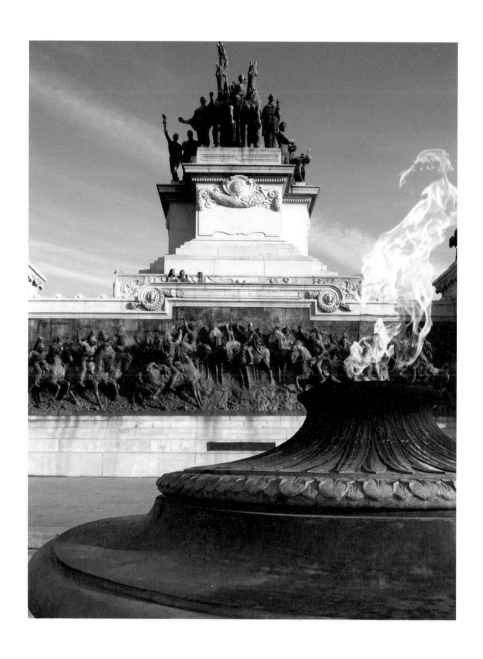

獨立紀念碑，終年不熄的聖火映照著以佩德羅一世為中心的青銅群雕

　　正如他的父親離開巴西時把他留下做攝政王那樣，他離開時將皇位傳給年僅 5 歲的兒子，於是有了佩德羅二世。

　　別看這位巴西始皇帝在治理國家方面不怎麼樣，但在經營皇位方面還是頗有建樹的。

　　就在他做巴西皇帝的時候，1826 年 3 月 10 日，他的父親，葡萄牙國王約翰六世去世，於是，充任實職的巴西皇帝，同時成為掛名的葡萄牙國王佩德羅四世。在大西洋這邊是真正的巴西皇帝，在大西洋的那邊是掛名的葡萄牙國王，權衡之下，佩德羅選擇留在巴西繼續做巴西皇帝，但這等於他放棄了葡萄牙王位。兩個月後，為了讓女兒即位，他辭去葡萄牙王位，這樣一來，他的女兒便順利地成為葡萄牙瑪麗亞二世女王。

　　巴西的這位始皇帝的確是個人物，是個極為特殊的皇帝：一人居然做了兩個國家的皇帝，居然又把這兩個位子分別傳給自己的一兒一女。

　　巴西人似乎並不反感他們的這位始皇帝，甚至有些欣賞。

　　在巴西最大的城市聖保羅，有一個著名的獨立公園，是專門紀念佩德羅一世的，由皇家博物館及花園、獨立廣場、獨立紀念碑組成。獨立公園占地面積很大，由高往低依次鋪展開來，最高處是皇朝時期建造的皇家博物館和博物館前的大花園，這裡當時就是作為博物館使用的。米黃色的建築形式和建築前面的噴泉花園，典型的歐洲風格，看得出在規劃設計上顯然是仿照了法國的凡爾賽宮，不過當然，比凡爾賽的宮殿園林小得多。

　　從寬闊的綠樹草地中間那條長長的坡道走下去，最低處就是闊廣空蕩的獨立廣場，廣場中央青銅群雕簇擁的獨立紀念碑高高聳立。

　　紀念碑正中的主雕塑是以佩德羅一世為核心，為場面宏大、人馬眾多的青銅浮雕。紀念碑四周的青銅雕像是為巴西獨立做出貢獻的著名人士，其中包括提出獨立方案的議員和報導宣傳、影響輿論的媒體記者。紀念碑前的聖火熊熊燃燒，終年不熄。

　　巴西獨立廣場、獨立紀念碑是在紀念巴西獨立 100 周年時建立的，現

佩德羅二世的夏宮建在靠山臨水的台地間

在已經被宣佈為巴西人文遺產。

　　來訪的外國政要，往往選擇到此敬獻花圈。

　　使巴西成為殖民地的是葡萄牙國王，使巴西從葡萄牙統治中獨立出來的也是葡萄牙國王。

　　對於巴西人民來說，到底是誰使他們國家成為殖民地不重要，重要的是幾百年來他們沒有自己的獨立自主；到底是誰使他們國家實現獨立自主的並不重要，重要的是他們終於獲得了自己的獨立自主。

　　所以，他們在紀念獨立 100 周年的時候，為自己的歷史建造了這座規模宏偉的獨立廣場和獨立紀念碑，一點也不介意讓來自葡萄牙的巴西皇帝成為被紀念的主角。

　　皇帝佩德羅一世大概也覺得在他手中使巴西獨立是他此生最有光彩的壯舉，所以，他才在逝世前作出決定，在他和他的皇后百年之後，讓他們的靈柩越過大西洋，埋葬在他使巴西獨立、讓自己稱帝的地方。

　　現在，當我們走進獨立紀念碑的地下室，參觀這位巴西始皇帝、葡萄牙國王的長眠之地時，似乎也不必追究他的所作所為到底出於什麼目的，只要能紀念一個國家的獨立自主，就是最重要的收穫了。

　　比起佩德羅一世來，佩德羅二世為巴西做的事情更多。

　　不僅僅因為他在位的時間很長很長。

　　父親把皇位留給他的時候，對於年僅5歲的小皇帝最多只能是一個空名。他到1840年正式加冕，開始行使皇帝的權力也不過15歲。從那時候起，一直到1889年發生軍事政變被迫退位，佩德羅二世在位執政長達半個世紀。

　　開始執政之時儘管年紀尚輕，這位小皇帝卻相當自負自信，儼然以巴西政治生活的主宰者自居。不過，從其政績來看，也確實讓人另眼相看。

　　最令人佩服的，是他反對奴隸制，為廢除奴隸制堅持不懈地努力。1840年加冕之後，小皇帝行使權力的第一件大事，就是果斷地解放了自己的，也是皇室的奴隸；1853年，全面停止奴隸買賣；1871年，通過法令規定新出生的黑奴嬰兒為「自由民」；1885年，通過法令規定60歲以上的奴隸獲得自由；1888年，終於在他退位的前一年，最後一次頒佈法令，徹底廢除奴隸制，使巴西70萬奴隸獲得自由，並且不給奴隸主任何補償。

　　此外，他極善於利用憲法給予的權力，調解各敵對集團之間的矛盾，使動亂的巴西政治走向安定與進步；他極有平衡智慧，交替支持自由黨和保守黨，保證兩黨大致相當的執政期，並保證政權非暴力，而是有秩序地交接。在位49年，換過36屆政府，民眾對他的支持率一直很高。他善於學習，主張開放，三次訪歐，一次訪美；他重視發展文教事業，發展科學技術，推動鐵路、電信建設，推動咖啡生產，擴大對外貿易，促使巴西經濟迅速發展。

　　佩德羅二世當皇帝的能力和作用，大大超越其父。但不論在聖保羅，還是在里約熱內盧，已經不大容易找到像聖保羅那樣屬於佩德羅二世的紀念性建築了。不過在里約熱內盧百公里外的大山深處，卻有一處雖然不大著名，可確實是屬於佩德羅二世的優美紀念地。

（上）夏宮的建築形態和色彩具有鮮明的葡萄牙風格

（下）參觀皇家博物館觀眾中，最多的是青少年學生

當佩德羅一世當年為了尋求巴西獨立的支持者而奔走各地時，在距里約熱內盧不遠的山區中，某座小城邊，發現一處環境優美的農莊。農莊坐落在緊靠城市的一塊坡地上，靠山依水，氣候涼爽，遂出資買下。父皇把皇位留給兒子的時候，同時給兒子留下了這塊風水寶地。

1845 年，佩德羅二世 20 歲的時候，開始在此建造夏宮，1862 年落成。夏宮的設計建造，很得體地利用、發揮了自然環境的優勢，與田園山水自然協調地融為一體，賞心悅目。建築規模不算大，簡樸而精緻，實用而溫馨，造型和色彩又極具鮮明的葡萄牙風格。夏宮建好後，便成為皇室的常住之地。1941 年，時任巴西總統將巴西第二位皇帝，也是巴西最後一位皇帝的夏宮立為皇家博物院。

現在，這座叫作佩德羅波利斯的古老而優雅美麗的城市，參觀者絡繹不絕。作為皇家博物院的夏宮，保留了佩德羅二世在這裡工作、生活的原狀。夏宮外的草地樹木間，佩德羅二世的「全家福」老照片，與參觀者同在。想想這位末代皇帝對巴西的貢獻，單是對奴隸制度堅決廢除的態度，就值得永遠紀念。

大山深處的佩德羅波利斯市，因夏宮而知名，因夏宮而優雅優美

俄羅斯

克里姆林宮外、紅場一側的聖瓦西里大教堂，「用石頭描繪的童話」

克里姆林童話

看見克里姆林宮的時候，有一種見著童話世界的感覺。

後來每每想起，這感覺有增無減：三角形的平面格局已夠奇特了，且不大規則，如小孩子畫出的三角形；高低起伏的紫紅色宮牆間，站立著幾十座大小、高低、間距不等的尖尖鐘樓；內內外外，一座座教堂頂上排列著五顏六色的「洋蔥頭」；宮牆和紅場的紅，是那種含點巧克力色的紫紅──整個就是一塊大蛋糕的擠切造型加一方大積木的搭建組合。

況且，宮裡還有明光閃閃的刀槍庫、眼花繚亂的珍寶館、金光燦燦的馬車隊、從未使用過的巨型大炮、從未敲響過的巨型大鐘……

克里姆林宮的俄語意思是「堡壘」或「要塞」。

莫斯科克里姆林宮的出現，就是一個童話故事。

11 世紀之前，這個地方還是被針葉森林覆蓋，起起伏伏、無邊無際的原野。以簡樸的畜牧、農業為生的東斯拉夫民族散落在森林的縫隙中。由於位於莫斯科河和涅格林那亞河匯流處，才慢慢發展成這個地域的手工業、商業中心。

從莫斯科河方向看紅牆與塔樓圍繞的克里姆林宮，正中塔樓後面是克里姆林宮大宮殿

　　到 12 世紀初，這片領土歸屬弗拉基米爾 - 蘇茲達利公國。1147 年，莫斯科的名字出現在編年史中，這一年後來被正式定為莫斯科城奠基年。1156 年，在兩條河流的交會處，在現今克里姆林宮處，一座木建的要塞出現了。

　　有利的戰略位置，繁榮富有的城市，招引來王公們不停地爭奪，從此，呼嘯在針葉森林裡的戰火就沒有間斷過。如森林深處的篝火一樣，木造建築時代的莫斯科一次次被燒毀，又一次次復甦。要不是 20 世紀在克里姆林宮裡新建大會堂時挖出最早的要塞遺址，人們無法得知當時的情狀。遺址顯示得很清楚：木建要塞長 700 公尺，寬 40 公尺，高 8 公尺，土築圍牆，底部用三層圓木加固，頂部圍以木柵欄，設立三四個瞭望塔。要塞內有一座大樓房，顯然是王公派駐官員的指揮所。

　　13 世紀初，韃靼軍隊長驅直入，莫斯科要塞被付之一炬。據說掠奪並

克里姆林宮參觀入口處和兵器庫

燒毀要塞的是成吉思汗的孫子。後來的幾十年裡，莫斯科城被遊牧民族多次
踐踏。

　　14 世紀，伊凡一世執政期間，莫斯科公國的領土得以大幅度擴展，國
力大增，基本結束了外敵的入侵。1339 年，圍繞著恢復擴大的要塞，遍植
橡樹，鬱鬱蔥蔥的克里姆林宮變成中世紀著名的綠色要塞。

　　可是，能擋得住外敵的入侵，卻擋不住大火的襲擊。1365 年，一場大
火又使克里姆林宮蕩然無存。

　　莫斯科需要牢固永久的防禦。

　　兩年後，伊凡一世的孫子將克里姆林宮重建成石頭要塞。要塞內的教堂
也用來自莫斯科郊區的白石建造。

　　新要塞很快就在接二連三的戰爭中發揮了意想不到的作用。石造的要塞
同時保障和促進了經濟的發展，俄羅斯轉瞬間成為一個強大的國家，莫斯科

16 世紀 40 噸重的「炮王」和 19 世紀 1 噸重的炮彈

就是這個國家的堅固核心，很快從防禦要塞變成發達的商業、手工業城市。

15 世紀後期，分封制的公國合併為統一的中央集權國家，伊凡三世大公獲得「全俄沙皇」稱號，俄羅斯成為世界上最大的帝國──羅馬和東羅馬帝國的合法繼承者，莫斯科因此有了「第三羅馬」之稱。

1485 年，克里姆林宮又一次開始了前所未有的大擴建，占地面積達到 27.5 萬平方公尺。在保持原來不規則三角形這一主要特徵的基礎上，先後建造紅磚圍牆和眾多的瞭望塔。總長 2235 公尺的紅磚圍牆，因地形而高矮薄厚不一，高 5 公尺到 19 公尺不等，厚 3.5 公尺到 6.5 米公尺不等。宮牆上設有防禦垛口 1045 個。

為了加強防禦的功能，16 世紀初，沿宮牆開挖了一條寬 32 公尺、深 12 公尺的人工河，把莫斯科河與涅格林那亞河連接起來，克里姆林宮變成一座防守嚴密的島上要塞，直到 19 世紀初人工河被填平。

任何時候看過去，最招人矚目、最有童話色彩的，是與紅色的宮牆連接在一起的塔樓。

造型不一、功能有別、高低參差、大大小小，並有各自名字的塔樓竟有 20 座之多。

被公認為歐洲要塞建築專家的義大利建築師們參與了克里姆林宮的建設。

1485 年，義大利人建成第一座裡面有水井、有通向莫斯科河秘密通道的瞭望塔，取名為達伊尼茨卡婭塔。此後，各樣名頭的塔樓接連不斷地聳立起來。1487 年，還是那位義大利建築師，為了表達對居住在克里姆林宮不遠處的貴族別克列米舍夫的尊敬，在宮牆東南角建了一座以這位貴族名字命名的塔樓。現在這座塔樓叫莫斯科河塔。

在兩河匯流處建造的塔叫斯維布羅夫塔，塔裡面也有水井和通道，後來還裝上抽水機，透過特殊管道，把水輸送到克里姆林宮的各個角落，因此，這個塔也叫抽水機塔。

安葬歷代沙皇的大天使教堂

　　1491 年，建造起莊嚴的、十層高的救世主塔。塔門就是克里姆林宮的正門，大門上方有救世主的聖像。通過這座神聖的大門時，不允許騎馬、不允許戴帽。一百多年後，救世主塔上安裝了報時鐘，時鐘的錶盤不是現在的 12 等分，而是 17 等分；不是指針轉動，而是錶盤轉動。可惜，這座奇特的報時鐘被 1701 年的大火燒掉了。彼得一世下令，重新製作了帶音樂的報時鐘。今天塔頂的大自鳴鐘，製作於 19 世紀。四面四個錶盤，每個錶盤直徑 6.12 公尺。每個錶盤上不停走動著的時針長 2.97 公尺，分針長 3.28 公尺。大自鳴鐘與天文台報時鐘相連，報時精準。在莫斯科，每隔 15 分鐘，就會聽到著名的「克里姆林宮的鐘聲」。

　　1495 年，最高的三位一體塔落成。三位一體塔的大門專供總主教、女皇和公主官邸的人員通過。

　　此外，還有無名塔、樞密塔、軍火庫塔、兵器庫塔、馬廄塔、要塞司令塔等等。有的塔帶有行車道，可以運送食品和飼料。有的塔用來審判和關押罪犯，叫刑訊塔。有以鐘聲提醒和召集人們的叫警鐘塔。

　　大部分塔樓設有許多槍炮射擊垜口，頂層還有向外伸出去的懸空垜口，可以把進攻的敵人消滅在牆腳下。每個塔都有與宮牆連接的通道，守衛的士兵不必下到地面就可跑遍整座要塞。

　　1680 年建成的宮牆上最後一座瞭望塔雖然取名沙皇塔，卻是一座很小很小的塔，好像童話中的小閣樓。這個地方原先有一座小木塔，據說當年的沙皇伊凡四世常常鑽進小小的木塔裡悄悄監視宮牆外廣場上發生的事件。

　　被宮牆和塔樓嚴嚴實實圍起來的皇家建築，色彩鮮豔明亮，看起來像新修的一樣。面對這些建築，很難記起它們已有幾百年的歷史。

　　最宏大的建築是克里姆林宮大宮殿。大殿正面長 125 公尺，高 44 公尺，內有單獨房間 700 個。一層是皇室人員的起居區，二層是頒發國家勛章、舉行禮儀活動、接待會談的各式大廳。

　　大宮殿外立面的牆根基以灰色石塊鑲砌，門、窗框全部用白色石塊，

報喜教堂，曾作為莫斯科公爵們的家用教堂，其中內容豐富的壁畫是得以保存的俄羅斯 16 世紀繪畫珍品

並雕刻出多種裝飾圖案。殿內各大廳精美豪華的裝潢陳設，包容了不同時期的不同風格。完成大殿全部工程的是當時俄羅斯最優秀的建築家、畫家與雕刻家們。大宮殿雖然建造於 19 世紀 40 年代，但藝術家們出色地將新的宮殿與自 14 世紀以來的宮廷建築——多稜宮、沙皇金殿、閣式宮、宮殿教堂等——和諧地連接在一起並組成完美的整體，使所有參觀的人們可以從中完整地體會 500 年中，俄羅斯建築與裝飾藝術的獨特創作。

　　和北京的紫禁城一樣，莫斯科的克里姆林宮是世界著名的國家歷史文化保護區博物館，不過，克里姆林宮的博物館行動要早得多。現在對外開放的聞名世界的兵器館，就是當年克里姆林宮的珍寶館，也是俄羅斯最古老的博物館。

　　最早的兵器庫是皇室的作坊，類似的還有黃金庫、銀器庫等，專為皇室和總主教院製作貴重器物，作坊裡集中了俄羅斯最有才華的工藝藝術大師。從 16 世紀初開始，兵器庫就成為收藏國家珍寶的專用館舍。到了 18 世紀，宮內的所有作坊、國庫，整合為一體，成為今天兵器館的前身。1806 年，亞歷山大一世下令，將克里姆林宮兵器庫作為對外開放的博物館。6 年後，新建了一座博物館大樓，一直使用到 19 世紀中期。1851 年，新的兵器庫（博物館）落成。20 世紀 80 年代，有 9 個展廳的博物館重新改建，並安裝了保護珍貴文物的現代設備，這就是我們現在能欣賞到加冕皇冠，金剛石寶座，沙皇的甲冑、權杖、刀劍，超豪華皇家馬車隊，復活節金蛋銀蛋，2500 顆各類寶石裝飾的福音書，3 公斤女王大金盤，雍容華貴的刺繡服飾等精美文物的地方。

　　克里姆林宮西部還有一座也可以稱作博物館的建築叫軍火庫，是彼得大帝下令於 18 世紀初建造的。

　　軍火庫曾收藏貴重的戰利品，後來闢為 1812 年衛國戰爭博物館。大樓正面擺放著 800 門大炮，其中大部分是 1812 年從法國軍隊手中繳獲的。最珍貴的是 16、17 世紀俄羅斯傑出的炮械專家製造的 20 門大炮。

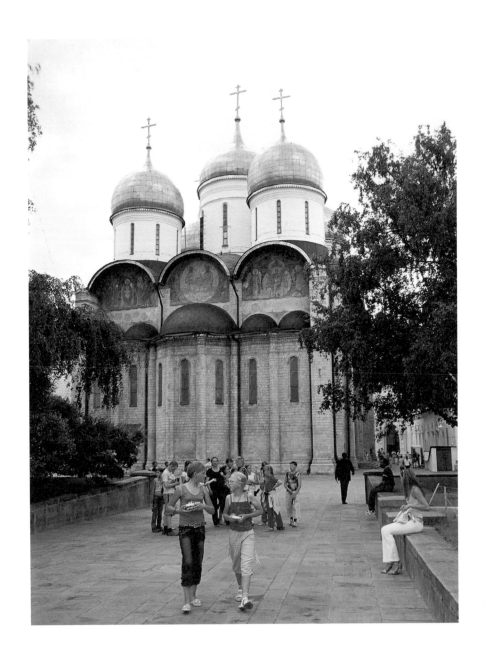

俄羅斯最重要的總領教堂 —— 聖母安息教堂

大概那個時候真是俄羅斯的大炮時代。今天依然雄踞在教堂廣場一側的被稱作「炮王」的大炮，就是 16 世紀一位造炮大師在莫斯科炮廠澆鑄出來的。真無愧於其「炮王」的稱號啊！重 40 噸，口徑 890 公釐，是世界上口徑最大的大炮。原本是為保衛克里姆林宮鑄造，起初安置在救世主塔樓旁。

炮王滿身浮雕、花紋、題詞，精美無比。這哪裡是用來打仗的啊！1835 年，彼得堡專為炮王澆鑄了四顆同樣滿是花紋的生鐵炮彈，每個 1 噸重。當然也不是用來發射的。本不屬於炮王的「彈王」，現在與炮王擺放在一起，怎麼看都是一個巨大的跨時空裝置藝術。

不僅如此，炮王附近還有「鐘王」。這個重 200 噸、高 6.14 公尺、直徑 6.6 公尺的龐然大物，大概只能在皇宮裡就地澆鑄了。

果然是這樣做的，時在 18 世紀初。

鐘王表面浮雕圖案中的主人是女皇、沙皇。

1737 年，撲滅一場大火時，冷水澆在灼熱的鐘身上，一塊 11.5 噸重的裂片掉了下來。破裂的鐘王就這樣在自己的澆鑄坑內無可奈何地躺了整整 100 年。直到 1836 年，人們才想辦法把它安放在台座上。

從未放過炮的炮王，和從未敲響過的鐘王，事實上只是皇帝的大玩具，卻稱得上是克里姆林童話裡的重要角色。

克里姆林宮中最宏偉的是大宮殿建築群，而最引人注目的則是教堂建築群。

不論在宮中的哪個角落，只要抬起眼，就看得見一大片金色的洋蔥頭。即使在宮外很遠的地方，不論從哪個方向，首先跳入眼簾的是紫紅色的宮牆，塔樓裡金光閃閃、錯落有致的「洋蔥頭」組群，和外邊色彩斑斕的「洋蔥頭」組合。

克里姆林宮裡不同時代的教堂有 7 座之多，集中在教堂廣場一帶。

最早出現，也是國家最主要的總領教堂聖母安息教堂，是伊凡三世

紅場、聖瓦西里教堂、救世主塔樓、列寧紀念墓、國家領導官邸

1475 年下令興建的。這裡以前曾有木造教堂和墓地，是克里姆林宮最古老的祭奠中心。

　　六根粗壯的立柱撐起高大的拱頂，著名的畫家繪製出三層聖像壁畫。17 世紀中期的沙皇從各地召集近百名畫家在保持原有壁畫內容的前提下重新繪製。249 個故事，2066 個人物，分層環繞在教堂的四壁和所有立柱上。

　　教堂中專設總主教的祈禱座和沙皇的祈禱寶座。選舉大公、沙皇登基、皇帝加冕——國家重大隆重的慶典在此舉行，足見東正教在俄羅斯社會中的重要作用，同時說明了克里姆林宮有這麼多教堂的原因。

　　16 世紀初建造的大天使教堂是安葬莫斯科大公和歷代沙皇的地方。教堂裡同樣佈滿了壁畫。在最下面一層的立柱上，畫有 60 多位歷史人物，構成獨特的帝王肖像畫廊。每個人上方的小圓圈裡，都畫有為他們祝福的聖徒；每個人的形體、手勢、動作各不相同；每個人的衣服因面料、花紋、鑲嵌的珠寶不同而呈現不同姿態。大公和沙皇們的遺體集體埋葬在教堂的地下室裡，17 世紀在地面上安放了刻有花飾和碑文的 46 塊白石墓碑。

　　教堂建築群東側，聳立著叫作「伊凡大帝」的高聳鐘樓。那座鐘王就安坐在鐘樓前面。15 世紀，鐘樓初建成時高 60 公尺，100 年後，長高到 81 公尺。鐘樓上懸掛 16 到 19 世紀鑄造的 21 口銅鐘，最重的一口重達 70 噸，雖然難比鐘王，但可以敲響。站在這座曾作為克里姆林宮警戒樓的最高處，數十公里內的莫斯科及郊區盡收眼底。鐘聲響起，聲聞四達。

　　最富有童話色彩的聖瓦西里大教堂，矗立在克里姆林宮外的紅場東側，與作為克里姆林宮正門的救世主塔樓、緊靠宮牆的列寧墓成掎角之勢。

　　這組教堂是為紀念莫斯科周圍各公國的統一而修建的。9 座教堂共同矗立在一座高起的台基上，相依相連地組成一個教堂群。中間最高的主教堂高 47 公尺，其餘 8 座高低不一，將主教堂團團圍住。每座教堂都有一個極其相似的「洋蔥頭」頂。早期外觀極為樸素，不加任何裝飾。大約在 17、18 世紀，紅橙黃綠青藍紫，9 顆洋蔥頭變得色彩繽紛起來，連同下面的主體部分。

　　洋蔥頭的表面樣式與色彩均不相同，跟宮牆、塔樓的紫紅不一樣，和宮內一座座教堂頂那一顆顆洋蔥頭的金黃也無相同之處，但看起來倒也搭配得靚麗、鮮活、生動，難怪被人們形容為「用石頭描繪的童話」。

　　除去 18、19 世紀聖彼德堡作為首都的兩百年，克里姆林宮幾百年來都是俄羅斯的權力中心，一直到現在。

　　15 世紀已經形成的 9 萬平方公尺的紅場，依然是俄羅斯舉行盛大檢閱的大廣場，俄羅斯總統依然在克里姆林宮辦公。

　　然而變化還是有的。

　　紅色的列寧紀念墓出現在紅場上，終結沙皇帝國的偉大革命領袖的墓葬與被他推翻的帝王們的墓葬，僅僅一牆之隔。

　　1935 年至 1937 年間，環繞克里姆林宮的 20 座塔樓尖頂上的俄羅斯國徽雙頭鷹被紅五星代替。這些五角星可不是用一般材料製成的。三層紅寶石鑲嵌在不鏽鋼框架上，五星外邊上的金屬配件鍍有厚 50 微米的黃金。紅寶石五星的大小從 3 公尺到 3.5 公尺不等，重量從 1 噸到 1.5 噸不等，安裝的

紅場另一側的古老商店

燈泡從 3700 瓦到 5000 瓦不等。借助特製軸承，紅五星隨風轉動，晝夜放光，克里姆林宮被裝扮得更加亮麗而神秘。若在漆黑的夜晚從高空望下去，莫斯科的心臟真的在不停地跳動著。

可是在第二次世界大戰期間，克里姆林宮居然以其無比巨大的特殊偽裝，弄得納粹轟炸機飛行員始終找不著投彈的準確位置。

1960 年到 1961 年間，正是新中國成立以來遭遇最大困難的時期，克里姆林宮軍火庫對面，新建了為原蘇共代表大會和最高蘇維埃委員會開大會用的克里姆林宮大會堂。會堂內有 800 多個獨立的場所。5600 平方公尺、6000 個座位的中央大廳，曾經是歐洲最大的演出場所。新建的大會堂比 100 多年前建造的有 700 多個獨立空間的克里姆林宮大宮殿大得多。看著古老的建築投影在大會堂的玻璃牆面裡，一種異樣的感覺油然而生。

1967 年，為永遠悼念在偉大的衛國戰爭中犧牲的英烈，克里姆林宮西側牆下的亞歷山大花園裡建造了無名烈士墓。烈士墓的顏色與宮牆的顏色，

與列寧墓的顏色一樣紅。跳動的火焰永不熄滅地燃燒著。墓壁上刻著：你的名字無人知曉，你的功績永世長存。

在無名烈士墓前駐足，會看見英武士兵將筆直的腿抬得很高的換崗儀式，會看見漂亮的新娘、新郎獻上美麗的鮮花。

2006 年，為選定克里姆林宮博物館來故宮博物院舉辦珍品展的展品，我在剛剛慶祝過建館 200 周年的兵器館裡見到愛琳娜‧加加琳娜館長。

這是克里姆林宮藏品在中國首次展出，普丁總統已為展覽寫好祝詞。

見加加琳娜館長之前，我就知道她是世界聞名的偉大太空人加加林的女兒，但當我見到這位優雅漂亮的女館長時，還是有一種特別的感覺。

是啊，她的父親代表人類第一次轟轟烈烈地進入宇宙，她則安安靜靜地在克里姆林宮執掌著俄羅斯珍貴的歷史文化遺產。

告別加加琳娜前往另一處展館的路上，陪同者告訴我們，總統官邸就在對面的米黃色大樓裡。我想，加加琳娜巡視她的展館時，時常會在不經意間遇上走出總統辦公樓的普丁總統吧？

莫斯科郊外不遠處的聖三一（聖母、聖子、聖靈）謝爾吉道院，俄羅斯最重要的東正教聖地，始建於 14 世紀，興建過程長達 6 個世紀。道院中最早建造的聖三一教堂得到皇室的特別「讚賞」。莫斯科公爵、沙皇們在聖者謝爾吉陵墓旁以最隆重的「吻十字架宣誓」典禮締結條約，在征戰前後到此舉行接受聖靈祝福的祈禱儀式

十二月黨廣場上面向涅瓦河的彼得大帝銅像
石座上刻：「葉卡捷琳娜二世紀念彼得一世」

一位皇帝和一座城市

剛過 10 歲的少年沙皇彼得，在莫斯科郊外一個外國人聚居的小村子裡，看見一條破舊的英國帆船。

從這個時候起，聖彼德堡，這座將要誕生在地球北邊最宏大城市的種子，就這樣落地生根了。

或者說，彼得的夢，聖彼德堡的夢，俄羅斯的夢，是從這條破舊的英國帆船開始的。

那時的彼得雖然繼承了皇位，但由於他還很小，更由於宮廷派系的爭奪，不僅要與他異母兄長並當沙皇，還被架空，排擠到權力中心之外不為人知的角落裡閒待著。

但自從看到那條破舊的帆船後，他的航海慾望便不可遏止地與日俱增。

他狂熱地學習數學、建築、航海術，建築模擬要塞，組織「遊戲」軍隊，親自駕駛俄國建造的第一批海船。

當他於 1687 年 15 歲時真正即位後，「遊戲」軍成了他的禁衛軍。

酷愛航海的彼得首先關注的問題是俄國與海洋的關係。

他的國家雖然廣闊無比，但沒有通向黑海、裏海、波羅的海的出海口。

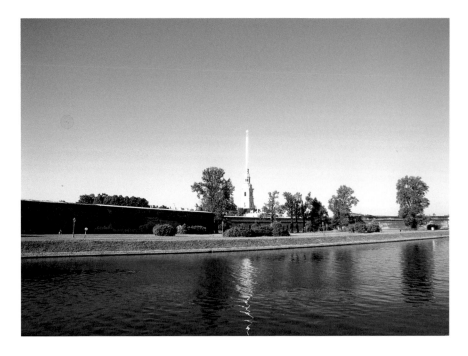

彼得保羅要塞的六角形圍牆與鐘樓上有鍍金尖頂的彼得保羅教堂。1712 年開始建造的教堂高
122.5 公尺，現在仍然是聖彼德堡最高的建築

這讓他苦惱不已。千方百計地取得出海口，成了彼得對外政策的主要目標。

1695 年，他首先發動對土耳其的戰爭，奪得了黑海邊的要塞。

1696 年，與他並當沙皇的伊凡五世去世，獨掌朝政的彼得立即派出許
多青年貴族到國外學習航海跟造船技術。第二年，又組織了 250 人的大使
團到西歐考察，搜集歐洲經濟文化情報。為了直接瞭解西方先進國家的真實
情況，沙皇彼得不僅親自率團考察，還化名為米哈伊洛夫下士，到造船廠當
一名船舶木工，用四個月的時間學習造船技術。到英國後又至皇家海軍船
塢打工，參觀學校、工廠、博物館，到英國國會旁聽。

當彼得回到莫斯科的時候，歐洲文明的鑰匙已經裝在他口袋裡了。

1700 年，自認為做了充分準備的彼得，毫不猶豫地發動了旨在趕走佔

據波羅的海海灣的瑞典人的大北方戰爭，這場戰事持續了 20 多年。

在莫斯科往聖彼德堡的火車上，我竭力想像 300 多年前年輕氣盛的彼得揮軍北伐時的情形。

正逢 6 月 23 日極晝日，難得的白夜。午夜 1 時夕陽西下，兩個小時後朝陽就升了起來，最黑暗時分，仍可讀書看報。不知疲倦的太陽，大半夜裡還在渲染著翠綠的大地。紅杉紫了，白樺紫了，蘆花也紫了。瘋長著的草、樹彷彿生死了多少回也沒有人在意。鬆散的房子如結在樹叢裡的鳥巢。

俄羅斯真的是太過廣闊。現在尚且如此，300 年前呢？我想，散落的俄羅斯，那時候大概的確需要有人出來好好地收拾一番吧？

到達聖彼德堡的時候，是異常寧靜的清晨。

聖彼德堡還沒有醒來。

清晰而真切的第一感覺是：俄式的廣袤散漫，突然變為歐式的典雅精緻。

聖彼德堡是彼得大帝一手創造出來的。

當知道聖彼德堡 300 年後的今天，基本上還是 300 年前的樣子時，我不由得對彼得大帝肅然起敬。

仔細地看看聖彼德堡，不能不覺得彼得大帝妄想在俄羅斯邊緣打造歐洲中心的美夢幾乎就要實現了。

一座城池 300 年保持不變很難。更難的是 300 年前建造之初一切就非常到位。

這要歸功於偉大的彼得，他把歐洲的創造物與智慧移植過來，連同保護其永久的法律一起移植，放進俄羅斯的博大厚重中。

於是，聖彼德堡的雄渾與精緻就都有了，且一直保留得好好的，如 300 年前一樣。

彼得率軍北伐時，一定張揚著一派志在必得、威風凜凜的氣勢。其實從瑞典人手裡奪取芬蘭灣一帶的沼澤地可能並不困難，也許瑞典人早不耐煩這塊模糊不清、渺無人氣的地方了，但彼得肯定覺得這塊地方輝煌燦爛、前程

在美國的俄羅斯藝術家舍米亞金，1991 年送給聖彼德堡的彼得大帝銅像安置在彼得保羅要塞，
按照確實的石膏面模創作出有些怪誕的彼得形象，卻依然透出股威嚴

似錦。

沒用多長時間，芬蘭灣南側已經掌握在俄羅斯手中。迫不及待策馬前往的彼得，看見近百個島嶼散漫在涅瓦河三角洲的海角河灘上時，雖然有些失望，但還是信心十足。

他像一位不畏艱險的拓荒者，命令部下在涅瓦河邊叫作兔子島的地方搭起一座簡陋的木屋。

只用了不到三天的時間，松樹圓木組合的典型俄羅斯木屋便搭好了。

彼得跳下戰馬，一頭鑽了進去。

這間小小的木屋，就是如今著名的彼得保羅要塞的第一間房子，也是聖彼德堡這座城市最老的房子。現在叫彼得一世小屋。

當時可不這麼叫。當時的彼得順手拿來荷蘭「聖彼德堡」的大帽子，扣在這間小小木屋的頭頂上，時為 1703 年。

9 年後，這個要塞成為俄羅斯帝國新首都的核心。

又一個 9 年後的凱旋式上，1721 年，在震天動地的歡呼聲中，人們把「全俄羅斯皇帝」的皇冠戴在彼得頭頂上。

就像這間小小的木屋，彼得保羅要塞最初的防禦工事是就地取材，用泥土和木頭築起有六個角的圍牆，每個角設有棱堡。從高處往下看，就像一片大大的雪花飄落在涅瓦河邊。

從 1706 年開始，彼得可以騰出手來改建要塞，規劃設計並立刻建設以要塞為核心的新興城市。

他心中的樣板無疑是他考察過認為最好的歐洲城市，並且，他的城市一定要超越那些城市。

他請來瑞士人設計，請來德國人管理督導施工工程。

他首先以歐洲最新的築城技術，用石頭和磚改建要塞。到了葉卡捷琳娜女皇時代，朝向涅瓦河的圍牆和棱堡都用花崗石包了起來。碧藍的河水拍擊著厚厚堅硬的花崗石，要塞顯得更加雄偉而牢不可破了。

與彼得保羅要塞隔涅瓦河相望的冬宮

　　1714 年為要塞建造的彼得大門，是聖彼德堡巴洛克式典型之作。浮雕飽含著彼得戰勝瑞典人的內容。大門正中懸掛鉛鑄的俄羅斯帝國國徽——雙頭鷹執帝王權杖與權球。

　　1712 年開始建造的彼得保羅教堂高高的鍍金尖頂，不僅像挺拔英勇的武士，象徵著俄羅斯對涅瓦河以及波羅的海邊界土地的佔領，同時以碧水藍天間直衝雲霄的尖銳形象，一舉打破平坦的沼澤景觀。122.5 公尺高的十字金頂，至今應該是整座聖彼德堡城永遠仰望的頂點。落成後的教堂同時也是皇家的陵墓，從彼得一世開始的沙皇、女皇，絕大部分埋葬在這裡。

　　現在的要塞主要是作為博物館供遊人參觀。彼得一世的小木屋裡擺放著彼得用過的物品。

　　彼得在他的小木屋裡規劃出來的關於聖彼德堡的宏大藍圖，不可能在他在世的時候全部實現。他還有更重要的事情，何況他又過早離世。

冬宮廣場上的亞歷山大紀念碑、冬宮博物館入口。紀念碑高 47.5 公尺，直徑 4 公尺，由整塊花崗石雕成，重 600 噸，為紀念亞歷山大一世戰勝拿破崙而立

1722 年，這位新受命的「全俄羅斯皇帝」出征波斯，取得裏海西南岸區域。

1724 年，彼得大帝奮不顧身地跳入冰水中救援士兵，因受風寒身患重病，結果在 1725 年，剛剛 53 歲時，就永遠地告別了他的聖彼德堡，告別了他的俄羅斯。

不過，他為俄羅斯做的事情已經夠多了。彼得終其一生，都在想方設法讓俄羅斯盡快趕上，甚至超過西歐發達國家。為此，他發動了一系列全方位改革。他不斷研究外國的先進經驗，聘請許多外國專家，建立起精銳的軍隊，設計出新型大炮，並在短短幾年時間裡就建造 52 艘戰艦，合計數百艘艦船。他還建立各種學校、翻譯各國書籍、創辦俄國第一家報紙《新聞報》、建立俄國科學院、強迫實行歐化、在行政上結束了門第貴族的獨霸局面。

彼得雖然過早去世，但他給俄羅斯留下的是從白令海到黑海，從波羅的

建於 1818-1858 年的聖埃撒教堂是俄羅斯最大的教堂，高 101.5 公尺，長 111 公尺，寬 98 公尺，
上下四圍門廊、圓柱均用整塊花崗石雕刻 ，內部裝飾用不同顏色的石材與鍍金青銅雕塑匹配，
雄偉豪華，是涅瓦河畔城市中心廣場最具標誌性的建築

海到太平洋的龐大帝國。

　　他把俄羅斯收拾得有條有理，儘管給後繼者留下的俄羅斯並不好收拾，
但對於聖彼德堡來說，以他生前已經設計實施的規劃、以他的權威、以他的
影響力，他的後繼者一定會忠實跟進，一切會按既定方案辦，完成他的遺志。
其中特別賣力的是兩位女皇——他的妻子葉卡捷琳娜一世和他孫子的妻子葉
卡捷琳娜二世。

　　華西里耶夫斯基島是涅瓦河三角洲最大的島。彼得決意要將這個島變成
新首都的中心，為了像荷蘭的阿姆斯特丹那樣開挖許多運河，更特意聘請兩
位設計師做好運河網絡方案。儘管這些在彼得在世時沒能全部落實，但從他
留下的幾何圖形道路規劃中，可見他制定的宏偉藍圖。此後的百年裡，聖彼

德堡科學院、俄羅斯學院、美術學院、第一士官武備學校、海軍士官武備學校、採礦學院、珍奇物品博物館、普希金館等北方首都的學術和高等教育機構，文化機構皆陸續集中在這裡（今天的聖彼德堡依然是俄羅斯最重要的教學、研究中心，有 40 多所高等院校，400 多個研究機構）。1718 年開始建造的珍奇物品博物館，是俄羅斯最早的公共博物館，還沒完工，就開始展出彼得一世各種奇特的收藏。最初的科學院圖書館、天文館也建在其中。

彼得當然不會不建造自己的宮殿和花園。他在小木屋住沒幾年，就開始建造他的夏宮和夏季花園。位於市中心的夏宮主要建築，其實只是一座樸素端莊的兩層小樓。花園裡倒是有不少可愛的雕塑和噴泉，彼得經常在這裡舉行慶祝活動和招待會。

因普希金而聲名鵲起的皇村，當初是彼得送給他妻子葉卡捷琳娜的瑞典莊園，1717 年用石頭建造了小小的宮殿，起名叫皇村，後來就越修越大，百年後開辦了貴族子弟學校，普希金得以在這裡讀書學習。

真正的宮殿是彼得宮，1705 年奠基。彼得一世選擇在自然的海岸台階上，建築面向芬蘭灣的大殿，作為宮殿建築群的中心，並開闢了規矩整齊的上下兩個花園。他又邀請全歐洲著名的設計師、畫家、雕塑家，鼓勵他們以新的藝術趣味，與俄羅斯當地環境的實際狀況，及本地設計師的經驗結合。他覺得只有如此，才可以實現他的追求。

在彼得的規劃和基礎上，經後繼者的持續建設，宮殿群、花園、噴泉、鍍金雕塑、遊亭等接連誕生，構成類似法國的凡爾賽宮。彼得宮的噴泉尤其出類拔萃，堪稱噴泉之宮。金色大力士參孫掰開的獅子口中噴出的水柱高達 22 公尺，象徵長達 22 年的大北方戰爭的偉大勝利。

176 眼噴泉形成的處處瀑布、處處噴泉，噴灑得彼得宮活力四射。

世界著名的冬宮，雖然是在彼得逝世 20 年後於 1754 至 1762 年修建的，可能是因為由彼得最稱職的繼承人葉卡捷琳娜二世一手操持的緣故，這座義大利建築師斯特雷利設計的宮殿，反倒更能顯示出彼得大帝的氣勢。

復活教堂，也叫「滴血救世主教堂」，1883-1907 年在 1881 年 3 月 1 日亞歷山大二世被炸
致傷而亡的地方建造，是彼得一世以前莫斯科時代教會建築風格的例證，也是俄羅斯馬賽克
技術集大成的巨大作品

冬宮與後來陸續建造的幾座殿堂，組合成龐大宏偉的皇宮建築整體。冬宮總長 230 公尺、寬 140 公尺、高 22 公尺，占地 9 萬平方公尺，建築面積 4.6 萬平方公尺的白、綠、金相間的亮麗皇宮，倒映在碧藍的涅瓦河裡，華美無比。

有人做過統計，冬宮總共有房屋 1050 間，門 1886 座，窗 1945 個。四周圓柱林立。房頂上排列著 100 多尊人物塑像和大花瓶。金碧輝煌的內部有用俄羅斯孔雀石、碧玉、瑪瑙等寶石裝飾的各類大廳。1917 年 11 月 7 日夜，臨時政府的部長們就是在用了兩噸孔雀石裝飾的孔雀廳束手就擒的。

彼得大廳，也叫小御座廳，是紀念彼得大帝的專廳，陳列著彼得生前的用品。這裡到處是雙頭鷹國徽圖案。義大利畫家繪製的彼得跟羅馬神話中的戰爭與智慧女神在一起的油畫掛在御座上方。

大御座廳是冬宮的心臟。1837 年大火後，圓柱、壁柱、牆面，一律用義大利白色大理石重新做過。天花板的鍍金圖案，與 16 種珍稀木材鑲拼的地板上下呼應，使整座大廳高雅莊嚴非凡。沙皇帝國的所有大事幾乎都與這座大廳有關，更顯出大御座廳的氣魄恢宏。

十月革命後的 1922 年，原來的皇宮成為國家埃爾米塔什博物館。其實早在 1764 年，冬宮裡就有葉卡捷琳娜二世的個人收藏館了。這一年，她從德國商人手裡買進倫勃朗、魯斯本等人的 225 幅作品，接著的 10 年間增至 2000 幅，她的圖書館藏書高達 3.8 萬冊。現在的埃爾米塔什，作為世界上最古老、最大的博物館之一，共收藏世界各地、各個歷史時代文物 270 萬件，若將 400 多個展廳的展覽線連起來，竟有 22 公里之長。

與皇宮廣場連在一起的海軍總部大樓的歷史比冬宮更早。1704 年按照彼得一世的設計開始建造海軍總部造船廠。1705 年建造的海軍總部類似當時的彼得保羅要塞，周圍預留了開闊的廣場，不准任何設施佔用。100 年後建成的海軍總部大樓，成為我們現在看到的俄羅斯古典風格建築藝術傑作。

海軍總部大門，最早是 1704 年按照彼得一世設計圖建造的海軍總部造船廠

停泊在涅瓦河畔作為「博物館」的波羅的海巡洋艦「阿芙樂爾」號（俄語意為曙光號）。1917
年 11 月 7 日從這艘巡洋艦上發射出攻擊冬宮的第一炮，即著名的「十月革命一聲炮響」

在聖彼德堡，無論走到哪裡，幾乎都能看到彼得大帝的蹤影。

所有對彼得大帝的記憶，幾乎都和船、海有關。

彼得大帝的輝煌、聖彼德堡的輝煌，來自那條彼得小時候看見的破舊英
國帆船。

然而，彼得大帝做夢也不會想到，他的帝國卻終結於他開創的艦隊中，
那條叫「阿芙樂爾」號的巡洋艦。

1917 年 11 月 7 日，這艘巡洋艦發出攻擊冬宮的第一炮。

不過，波羅的海灣的聖彼德堡，1500 公尺寬的涅瓦河兩岸的聖彼德堡，
42 個島嶼、72 條運河、360 座橋樑組織起來的聖彼德堡，卻是一艘永不沉
沒的航空母艦，一艘彼得大帝一手打造的俄羅斯航母——涅瓦河是它的跑
道，波羅的海是它的廣場。

冬宮中的徽章大廳，地板面積超過 1000 平方公尺，壁柱、圓柱全部鑲金

法國

從羅丹博物館看到的現代雕塑、羅丹的《沉思者》、拿破崙陵墓、艾菲爾鐵塔

巴黎中軸

巴黎城也有像北京城那樣的中軸線。

不過，巴黎的中軸線有點依順著塞納河，不像北京的中軸線那樣獨立。

塞納河有彎曲，因此巴黎的中軸線比起北京城中軸線的正直端莊，就多了點委婉、浪漫與自由。

巴黎中軸的起點，也是作為世界大都市巴黎的起點，在塞納河中的西提島上。最初的巴黎就出自這座小島，有記載的歷史可以追溯到西元前 3 世紀。

小島的西端，是 10 世紀前後卡佩王朝多位國王居住的地方，後來成為巴黎法院及其附屬監獄。法國大革命期間，監獄曾被用來關押等待處決的犯人。關押瑪麗·安東妮皇后的單人牢房裡，現在還陳列著在斷頭台上處死她的鍘刀和她胸前的十字架。

島上的標誌性建築物，是人人皆知的巴黎聖母院。聖母院建於 12 世紀到 13 世紀，自建成之後，就和法國歷史上許多重大事件緊緊連在一起，最隆重的自然是法蘭西國王的加冕儀式。在所有國王的加冕儀式中，拿破崙的加冕儀式最具個人特色。1804 年 12 月 2 日，鍍金的皇家馬車隊穿過

從塞納河左岸看巴黎聖母院

漫天的風雪，穿過無數圍觀的人，拿破崙和約瑟芬從後門進入聖母院，在教堂的側翼皇袍加身後，雙雙登上雄偉正殿中特設的皇帝、皇后寶座。據繪畫和傳說描述，當教皇還在猶豫是否應親手給拿破崙戴上皇冠之時，拿破崙已經不耐煩地伸手拿過皇冠，自己戴在頭頂上了，接著，親自為約瑟芬加冕。拿破崙大概覺得他這個皇帝是法國公民投票選出來的，而且幾乎是全票當選（3572329 票贊成，2569 票反對），所以才如此自信十足吧。

　　欣賞巴黎聖母院最好的地方其實在塞納河左岸。從飄著咖啡濃香的舊書攤、舊書店、老餐館的任何一處間隙隔河而望，即便只看到聖母院的尖頂與側影，都能感受到這座哥德式經典宗教建築的迷人之處。

　　坐在一街之隔的沙特和西蒙‧波娃最喜愛的花神咖啡館裡，想想發生在巴黎聖母院一帶的許多事情，真讓人好奇不盡。

　　就說沙特吧，情人波娃坐在旁邊，咖啡館裡人來人往談笑風生，他怎麼

龐畢度文化藝術中心

安安心心地寫作呢？

　　再想一想，又覺很是自然。從 18 世紀到 19 世紀，再到 20 世紀，狄德羅、韋萊納、馬拉梅、海明威、菲茨傑拉德、列寧、托洛斯基……這裡一直是詩人、作家、哲學家、思想家、革命家等著名知識份子經常聚會，熱烈討論的地方。新思想、新藝術如塞納河的流水，源源不斷，滔滔不絕。

　　塞納河的對面，聖母院另一側不遠處，則是 20 世紀 70 年代出現的高科技與新藝術結合的新地標。

　　標新立異的龐畢度總統決定建造一座標新立異的國家文化藝術中心。但怎麼也想不到的是，只看這座新潮建築的外景，怎麼也和文化藝術搭不上邊──暴露在外的雜亂管道和好像還沒有拆除的鋼鐵腳手架，只會讓人想到煉油廠、化肥廠，或其他工業設施。

　　然而，就是這座剛剛出現時令大部分人十分討厭的怪模怪樣的龐畢度國

從塞納河左岸的這個角度，可以看到羅浮宮的全景

家文化藝術中心，很快便成為巴黎最引人入勝的現代景觀之一。

　　是啊，從巴黎中軸的起點開始，古老與現代，傳統與創新，就一直如影隨形了。這種確實很奇特的組合，隨時隨地都不忘提醒身臨其境者：在巴黎這樣的地方，任何新鮮事突然發生，都不要大驚小怪。

　　儘管如此，在巴黎聖母院正前方的羅浮宮庭院正中看見明晃晃的玻璃金字塔時，我還是吃驚不已。

　　比起聖母院，羅浮宮的歷史曲折多變。這也合乎常理，作為宗教信仰聖地的穩定性，總是會超越作為政治統治場所的帝王宮殿。

　　據說羅浮宮因曾經是捕獵狼群的所在地而得名，那自然是很早很早以前的傳說了，不過成為帝王的宮殿，也已有 800 多年的歷史。12 世紀末，奧古斯特在這裡建起第一座城堡。兩個世紀以後，查理五世把城堡改建成皇室居住的豔麗琺瑯宮殿。

在羅浮宮既成為法國最早也是時間最長的宮殿，又成為法國最早也是最大博物館的歷史過程中，弗朗索瓦一世、路易十四、拿破崙一世，這三位帝王發揮的作用可能是最大的。

當爆發於 14 世紀到 15 世紀的英法百年大戰及盧瓦爾河谷城堡的大量出現，使後來國王遠離羅浮宮，羅浮宮因此而淪落為軍火庫與監獄的時候，弗朗索瓦一世，這位被稱為文藝復興「王子」的國王，組織了大規模的修建工程，把羅浮宮改造成一座文藝復興式的藝術宮殿。寬敞的大廳富麗堂皇，精心創作的壁畫、浮雕營造出濃郁的藝術氛圍，國王的宮殿從此成為法國建築的典範之作。

弗朗索瓦是羅浮宮第一位自覺的藝術品收藏家。他特別看重義大利藝術，收集了不少義大利名作。他贊助了包括李奧納多‧達文西在內的一大批藝術家。他收藏的拉斐爾、提香、李奧納多‧達文西的傳世之作，都是後來羅浮宮博物館的鎮館之寶。

路易十四繼續加大皇室贊助藝術的力度，極大地豐富了宮廷的收藏，同時他也不斷增加宮殿的建築。但是，正當路易十四把羅浮宮修建得更加完善時，這位太陽王的興趣忽然全數轉移到 20 公里外的凡爾賽去了。當王室、宮廷整體遷至凡爾賽宮後，羅浮宮一下子由皇宮變成各種機構部門，甚至成為連商人都紛紛前來瓜分的廉價寶地。

隔斷縱橫、柵欄遍佈、混亂不堪的羅浮宮，幸虧被繪畫藝術學院佔據了一部分。多年來，這個學院一直在大長廊中有規律地展示學院師生的作品，促使越來越多有識之士討論如何將國王和教皇的收藏展示在大庭廣眾前。

路易十四的藝術收藏和對羅浮宮的放棄，使昔日宮殿成為博物館的可能性大增。開始於 1789 年的法國大革命，將法國大多數藝術品收歸國有，國家博物館的建立水到渠成。1791 年，羅浮宮藝術中心博物館正式創辦。1793 年 8 月 10 日，在法國國王被送上斷頭台半年之後，博物館舉行了隆重的揭幕典禮。

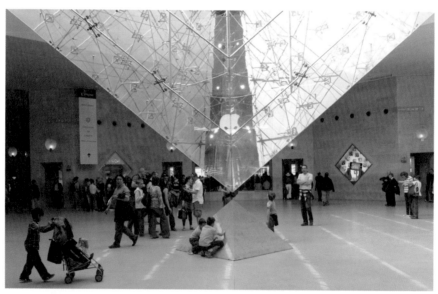

羅浮宮 12 世紀的地下遺址和現在的玻璃金字塔下端參觀者服務中心

比起弗朗索瓦一世和路易十四，拿破崙一世不僅增加了建築，對豐富博物館藏品發揮的作用更大。各種藝術品是拿破崙最看重的戰利品，他把各次戰役中獲得的藝術品源源不斷地運回法國，使龐大的羅浮宮博物館塞滿了世界各地的藝術品。拿破崙戰敗後雖被索回不少，但還是留下一個不小的數目。

為羅浮宮增光添彩的另外兩位著名人物是密特朗總統和華裔建築設計家貝聿銘。

1981 年 9 月，密特朗當選為法蘭西共和國總統後，許諾「讓羅浮宮恢復原來的用途」。8 年後，佔據羅浮宮側翼 100 多年的國家財政部搬出，一下子使羅浮宮增加了 2.15 萬平方公尺的展出面積。3 個庭院，165 個新展廳，讓沉睡庫房中的 1.2 萬件展品得以面世。

接著，密特朗總統邀請美籍華裔建築設計家貝聿銘為羅浮宮增加嶄新的地標。沒有密特朗的堅定籌劃和堅決支持，貝聿銘充滿爭議也充滿現代精神的玻璃金字塔，絕對不可能出現在古老羅浮宮的庭院中。

貝聿銘以對光線和空間的出色運用，創造了現代與古代在同一空間直接對話的建築奇蹟。他讓自然之光指引著現代人進入古老的羅浮宮內部和深處。與此同時，也解決了長期以來存在的參觀路線不合理、服務空間不足的問題。

參觀羅浮宮的時候，有三個畫面給我留下了深刻印象：一是在修建金字塔和地下停車場時，發掘 12 世紀奧古斯特時期的羅浮宮城堡的地下部分，已成為展覽之一；二是幾個小朋友在金字塔地下部分的塔尖處觸摸玻璃投影的光彩；三是一對攜手的新人走過玻璃金字塔閃閃發光的羅浮宮廣場——歷史證明密特朗、貝聿銘是對的，他們使一座古老的殿堂充滿記憶，充滿想像，充滿了生命的活力、青春的活力。

從羅浮宮廣場繼續往前，展現在眼前的是開闊的杜樂麗花園。

16 世紀，在距羅浮宮 600 公尺處的這個地方建起杜樂麗宮。時隔不久，亨利四世在塞納河一側興建臨水長廊，從南翼把兩座宮殿連為一體。又過了

羅浮宮廣場

幾百年，到了 19 世紀，拿破崙三世興建北翼樓，完成了將兩座宮殿連接為一個整體的大工程。可是沒過多久，杜樂麗宮就消失在巴黎公社的炮火硝煙裡了，羅浮宮伸出的雙臂，從此只好無奈地、毫無遮攔地伸向空曠的杜樂麗花園，伸向遠一些，再遠一些，更遠一些的協和廣場、凱旋門、拉德芳斯。

挺立在協和廣場的方尖碑雖然只有 17 公尺高，但由於孤獨而醒目，在西斜的陽光照耀下，碑體上閃爍著的埃及象形文字，更加醒目地提醒人們千萬不要忘記：日日夜夜站立在這裡的，不只是巴黎，也是整個歐洲所有廣場中年紀最大的長者。

1836 年，埃及人把它作為禮物送到這個地方，至今還不足 200 年，但在此之前，它已經於尼羅河邊盧克索神廟大門口忠實地值守 3000 多年了。

「既然協和廣場上可以豎立一塊方尖石碑，為什麼羅浮宮國家博物館前的廣場上不可以建造一座金字塔？」——貝聿銘以此作為設計「金字塔」的

理由，可能很有說服力，抑或不恰當。但出現在巴黎中軸線上，且可互相對視的玻璃金字塔與真正的方尖碑，卻恰恰顯示人類古老文明與現代社會的密切關係，並且，還能多少遮蓋一點發生在協和廣場上的血腥事件——要是沒有這位歷史老人站在此處，人們的眼前就只會反覆出現國王路易十六和皇后瑪麗‧安東妮被推上斷頭台頭顱落地的情形。

與方尖碑隔街相望，往北不遠處，被稱為「巴黎廣場皇后」的八角形旺多姆廣場上，也矗立著一座紀念碑。這座紀念碑比方尖碑雄偉得多，它高44公尺，通體浮雕。這座被稱為和平柱的青銅圓柱，是用1805年奧斯特里茨戰役中，拿破崙大敗奧地利繳獲的1200門加農炮熔化後澆鑄而成的。

化大炮為雕塑，以這樣的方式炫耀勝利，倒也顯示著一點用戰爭消滅戰爭的和平追求。

拿破崙炫耀戰績的極致是凱旋門。

從方尖碑繼續走，沿著緩緩向上的著名的香榭麗舍大道向西，在這條高級精品店集中的時尚大道，和最適合聚眾集會的遊行大道的制高點，矗立著雄偉壯觀的凱旋門。

這座由拿破崙皇帝為了炫耀他的赫赫戰功下令修建的羅馬式拱門，張揚著典型的拿破崙時代、典型的「帝國風格」。從1806年到1836年，足足用了30年的時間，恰好與方尖碑落地協和廣場同時落成。

通過284級台階攀上50公尺高的拱頂，拱門上方數百位兩公尺高的人物雕像組成10組極具震撼力的雕塑作品居高臨下，香榭麗舍大道等十多條街道向四面八方輻射而去的感動盡收眼底——真是一座威震四方、傲視八極的凱旋門啊！

凱旋門銘刻著從法國大革命到法蘭西第一帝國期間法國軍隊的歷次勝利。

1920年，一位無名戰士埋葬在拱門下的地面正中央，從此，愛國主義之火燃燒不息。

協和廣場埃及方尖碑

一邊紀念光榮，一邊延續時尚。

站在巴黎中軸的最高處，東望，然後西望。貝聿銘的玻璃金字塔越過埃及的方尖碑，越過拿破崙的凱旋門，越過環城大道，與密特朗在 1989 年主持建造的歐洲最大的現代商業中心對接。

商業中心的標誌是仿照凱旋門設計的拉德芳斯大拱門，不過大拱門的體積、重量遠遠超過凱旋門。密特朗意在拉動巴黎的邊緣，或延伸巴黎的中心，或以此為繼承與發展的象徵。

拉德芳斯大拱門正沉靜沐浴在落日的輝煌中，靚麗清晰的剪影彷彿被玻璃金字塔、花崗岩凱旋門的光彩照亮。此時此刻，忽然覺得最後出現在巴黎中軸西端的拉德芳斯，反倒成了後來居上的領跑歷史的巨人，凱旋門、方尖碑、羅浮宮、巴黎聖母院，依次緊跟。

但還是拿破崙。

從協和廣場往南，過塞納河，是路易十四下令修建的榮軍院。原本是想用來收容傷殘的老兵，後來卻逐漸成為法國歷代軍事大人物的陵墓和規模宏大的軍事博物館。

榮軍院能有極高的知名度、在法國人心目中佔據顯要位置，並不完全取決於高達 102 公尺氣勢恢宏的大穹頂，主要來自拿破崙——他就安息在藍天背景裡閃耀出金色光芒的鍍金大穹頂下。

1840 年，國王路易‧菲力浦同意讓漂泊在遙遠大西洋中的拿破崙遺骨回到巴黎。受大革命席捲，為拿破崙付出熱情的法國人民以更大的熱情迎接他的歸來。這一年的 12 月 5 日，在巴黎市民的翹首等待中，重達上萬公斤，象徵拿破崙皇帝的靈車經過凱旋門，經過協和廣場。

維克多‧雨果看見的情景是：馬車酷似一座金山，雕飾著金色的蜜蜂和 14 尊勝利女神。現在我們看到的是：最外層為珍貴的紅色大理石 7 層石棺，安放在大穹頂的正下方。

102 公尺高的金色穹頂，塞納河對岸 44 公尺高的青銅圓柱，香榭麗舍

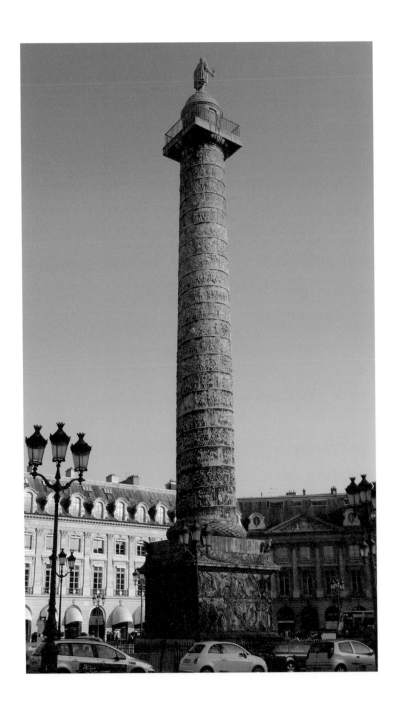

旺多姆廣場 1200 門加農炮熔鑄而成的紀念碑

大道盡頭的凱旋門，這三座紀念碑式的建築正好成三角之勢——拿破崙無處不在。

在拿破崙金色穹頂東邊僅一街之隔的是當年羅丹的工作室，現在的羅丹博物館。

在陳列著《地獄之門》等偉大作品的羅丹大院子裡，我突然看見一種奇特的組合：從院門處矗立的一座高大作品東側向西看過去，鏽跡斑斑的金屬模擬教堂的現代雕塑前面，是羅丹知名度最高的《沉思者》，接著是拿破崙皇陵，遠處看得見艾菲爾鐵塔的塔尖。

艾菲爾鐵塔現在很風光，可它的誕生和留存極不容易。為紀念法國大革命 100 周年，當時的法國總理提出了「要做一件不尋常的事」的設想。

年輕建築師艾菲爾的鐵塔設計在 700 多個方案中脫穎而出。300 多名法國最負盛名的文學家、藝術家集體請願，強烈反對在以古典建築為自豪的巴黎修建這麼一座用鋼板和螺栓安裝起來高達 328 公尺的鐵塔。

但鐵塔還是高高地矗立起來了。

1889 年 3 月 31 日，艾菲爾在一群累得氣喘吁吁的官員的陪同下，攀登了 1792 級台階到達塔頂。《馬賽曲》中，法國三色國旗在當時世界最高的建築物上迎風飄揚。

此後，在一片強烈要求拆除的聲浪中，圍繞著鐵塔美學上的激烈爭論持續多年。幸虧無線電波的出現使這個「摩天怪物」成為無線電波的最佳中轉站，這位身姿俊俏的「鐵娘子」，終於成為法國人珍愛並引為驕傲的歷史豐碑。

在羅丹敲擊石頭的院子裡，突然看見「藝術」、「政治」、「科技」的鮮明標誌同時出現在視野中，著實奇特得很。

除了那件現代雕塑的作者不熟悉外，其餘三位則是聞名全世界的法蘭西「大瘋子」——「石匠瘋子」、「鐵匠瘋子」和「打仗的瘋子」。即使是當時不為人理解的「瘋子」，後來也都被證明是偉大的天才。現在想想，更可

夕陽下的凱旋門和艾菲爾鐵塔。艾菲爾鐵塔基部由四個具有「女性魅力」的鋼鐵大拱門組成

從艾菲爾鐵塔上看安葬拿破崙的榮軍院大穹頂

貴的是社會對「瘋子」們的寬容，和從寬容到愛戴的寬鬆人文環境。爭論歸爭論，反對歸反對，鎮壓歸鎮壓，但寬容歸寬容。

從巴黎聖母院到凱旋門，從玻璃金字塔到拉德芳斯，從弗朗索瓦到路易十四，到拿破崙，到龐畢度，到密特朗，歷史與現代，古老的遺跡與嶄新的標誌，古代的帝王與當今的總統，以及那些永遠容易情緒激動、意氣奮發的人民，交錯重疊在巴黎的中軸線上。

法國的歷史就是這麼走過來的。領導者的人文情懷，知識份子、文學家、藝術家的人文奮鬥和歷經啟蒙洗禮的廣大民眾，共同創造了法蘭西文化，創造了以巴黎中軸為代表、為象徵的法蘭西人文精神──這大概正是以浪漫、想像與創新著稱的法蘭西的光榮傳統吧。

塞納河、塞納橋、塞納河中的西提島

羅瓦爾河谷的皇家城堡

流動的宮殿

法國的皇帝們浪漫得連自己的城堡都不肯固定在一個地方。

到法國的人們大都知道凡爾賽，知道楓丹白露，因為它們離巴黎近。

雖然近，也得越過原野，穿過樹林才能到達。

更早更遠更有意思的一座又一座皇家的城堡，或和皇家關係密切的城堡群，集中在盧瓦爾河谷。

楓丹白露、凡爾賽，也可以說是從那邊移動過來的。

有過百年戰爭，有過驚天動地的歷史，盧瓦爾河谷和河谷中那些曾經帝王們的宮殿跟貴族們的城堡，卻安靜得出奇。

說是河谷，其實非谷，還沒意識到進入谷底，已到河邊了。盧瓦爾河兩岸，包括一條條支流，看來大多是平緩的，略有些起伏的那種平緩。

時值仲春，較為平坦的地方，大片大片的麥地返青不久，或者根本沒有萎黃過。麥苗高約數寸，正如翠綠的絨毛地毯，把地面覆蓋得嚴嚴實實。最耀眼的是大片麥地間開得正旺的大片油菜花，黃與綠一樣地嫩。

平緩的坡地上，大多爬滿低矮的黑褐色葡萄藤架，看見黑褐色的藤條上剛剛長出的一點點嫩芽，陳舊的根藤就突然新鮮無比了。

盧瓦爾河谷的尚博爾城堡。背面和正面

　　盧瓦爾河全長 1020 公里，是法國第一大河。但在這樣的天地間，多大的河不到跟前也難望見蹤影，只有過橋的時候，才看得清河流的樣子。

　　從一座橋上通過時，看見整座橋都有煙薰火燎的痕跡。雖是水泥構造，想來也一定很有些歷史了，肯定不止一次被戰爭的炮火燒烤過。我想，但凡經過這座橋的人，一定會想到第一次和第二次世界大戰，還會聯想到遙遠的百年戰爭。

　　在盧瓦爾河一帶，從很早很早的時候開始，法國與英國的關係就糾結不清了。始於 1337 年的百年戰爭，就是在盧瓦爾河邊不停地打來打去，那是一場法國人企圖把英國人趕出法國領土的戰爭。打到 1415 年，數量與實力均佔優勢的法軍卻遭到慘敗。

　　正當國運極度低迷時，一個來自農村的姑娘不可思議地出現在歷史舞台上。彷彿來自上天的感召，還不到 17 歲的少女貞德竟然帶領法軍衝破奧爾良重圍，擁戴皇太子登基加冕。

　　兩年後，貞德被英軍俘虜了，還不到 19 歲的姑娘被極其殘酷地燒死在盧瓦爾河邊的火刑柱上。貞德 1429 年在奧爾良住過的地方現在成了聖女貞德紀念館，空曠的馬特洛埃廣場上，矗立著女英雄騎馬的雕像。每年的 5 月 7 日和 8 日，奧爾良都要舉行紀念這位女英雄的盛大遊行。

　　聖女貞德的故事雖為史實，卻讓人難以相信，特別是穿行在如詩如畫、靜謐得出奇的盧瓦爾河谷。但是，當看見樹林掩映著的村舍，看見一片片森林，鑽進去，一座座古堡就冒出來的時候，又覺得什麼離奇的事情都可能在這裡發生。

　　據介紹，盧瓦爾河谷總計有古城堡 3000 多座，這簡直是個讓人不敢相信的數字，可事實的確如此。

　　盧瓦爾河和它的眾多支流，如閃閃發光的銀色鏈條，把奧爾良、都蘭、安茹這三個法蘭西的古老城鎮串聯在一起，也把散落在盧瓦爾河流域不同時代的 3000 多座古老城堡實實在在地串聯在一起，更把真正代表法國的浪漫

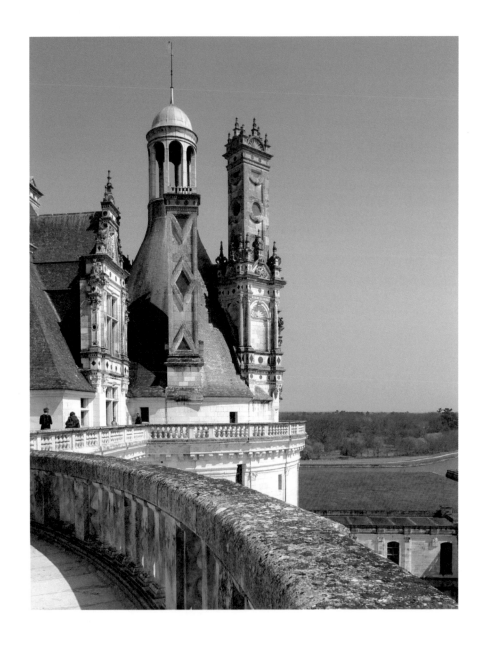

尚博爾城堡上部一角，近處有河流，遠處的樹林望不到邊

景象，帝王之間的征伐防禦，皇室貴族的奢華享受，以及由此形成的法國文化，保存在這條歷來富饒美麗的廣闊河谷中。

由於歷史與地理的原因，盧瓦爾河谷自古就是王朝的發祥地，也是多方勢力和種種權術陰謀的爭奪較量之地。在不大熟悉那段歷史的外來者看來，僅僅帝王們走馬燈般的更迭就足以讓人眼花繚亂。尤其從中世紀到 17 世紀，有那麼多糾纏不清的事件，引發那麼多糾纏不清的戰爭，源遠流長的盧瓦爾河谷成為國王們和追隨國王們的法國上層社會的流浪地與避難所，於是，這個地方城堡式的宮殿和宮殿式的城堡便越來越多。

那些製造動亂和營造安樂的故人往事，跟隨著盧瓦爾河水流逝得渺無蹤影了。而這些大小不等、各具特色的城堡，卻大多留存下來，把本已足夠美麗的盧瓦爾河，裝扮得更加妙不可言，奇妙無窮。

已經發展成生機勃勃大學城的圖爾，是古城堡群的中心城市。早在四五世紀之交，從圖爾的大主教聖馬丹傳教開始，盧瓦爾河谷就成為基督教發展傳播的中心。

不只是基督教文化，還有法國的葡萄文化。

歷史學家曾經有過這樣的記錄：聖馬丹在他的修道院附近種植葡萄。一天，僧侶們沮喪地發現，幹活的毛驢闖進葡萄園咬掉大部分的葡萄嫩枝。然而，來年的收成卻應當是自種植葡萄以來最好的一次。從此，剪枝才成為葡萄栽培最重要的一個環節。

從 13 世紀的聖路易，到 17 世紀的路易十四，幾乎每一位法蘭西國王都曾在這裡居住過。建築家、藝術家、思想家、作家也是這裡的常客。

偉大的天才藝術家李奧納多・達文西接受弗朗索瓦的邀請，在圖爾西邊的皇家城堡中度過了生命中的最後 4 年。1519 年 5 月 2 日李奧納多・達文西去世時，給這座城堡留下三件後來享譽世界的作品：《蒙娜麗莎》、《聖安娜和聖母瑪利亞》跟《聖洗禮者約翰》。李奧納多・達文西住過的房間現在成為博物館，陳列著根據他的繪圖製成的許多重要發明的模型，和他設計

橫跨在盧瓦爾河支流謝爾河上的舍農索城堡應該是所有城堡中最浪漫典雅的一座，亨利二世的情婦和王后在明爭暗鬥中先後將其建成別緻舒適的水上宮殿

的城堡模型。

　　巴爾扎克在圖爾西南附近的薩雪城堡居住的時期，是創作最旺盛、最多產的時期。他在《河谷中的百合花》中這樣描寫他在這裡看到的優美風景：「在這片夢幻般的土地上每移動一步，都會發現一幅嶄新的圖畫展現在眼前，而畫框就是一條河流或一個平靜的池塘，倒映著城堡、塔樓、公園和噴泉。」

　　因聖女貞德而愈加聞名的奧爾良，早在 13 世紀就成為法國文化的中心。奧爾良正處於盧瓦爾河由向西北流淌轉為向西南流淌的大拐彎處。盧瓦爾河谷城堡群中最大的尚博爾城堡就在奧爾良與圖爾中間的布盧瓦附近。

　　從奧爾良進入盧瓦爾谷地，當遠遠地望見廣闊的樹林遮掩不住的尚博爾城堡，油然生出童話般的感覺。

　　這座城堡最初是為戰爭和狩獵而建的，12 世紀之前就很有名。那時候的人們都知道森林深處有座堅固的大城堡，騎著高頭大馬如幽靈般的打獵者會突然出現在暴風雨之夜。

　　經常沉浸於狩獵中的弗朗索瓦還沒有成為國王的時候，就特別迷戀這裡的森林、河流，和出沒在灌木、野草中的走獸飛禽。當他成為國王之後，他就迫不及待地把古老的城堡重建為充滿傳奇色彩和詩情畫意的豪華行宮。

　　憑藉著弗朗索瓦與李奧納多‧達文西的關係，尚博爾城堡肯定與李奧納多‧達文西有關，雖然恰在重建開工之前，李奧納多‧達文西去世了，但不少建在由圓頂採光的軸線上的雙螺旋階梯，最初是出現在李奧納多‧達文西繪製的圖紙上。

　　弗朗索瓦建造的尚博爾城堡，是一座擁有 450 個房間、70 處樓梯、365 個壁爐和 365 個窗戶的巨大建築。但由於矗立在森林中的綠草地上，矗立在盧瓦爾河的一條支流旁邊，加以鴿子羽毛般深灰、淺灰的色調，精緻的塔樓，從防禦到消遣娛樂轉型的格局，從古老的哥德式到流暢光亮的文藝復興式協調，使得這座雄偉的城堡具有超凡脫俗的高雅氣度。連同周圍的河流、森林、原野，總長 33 公里的圍牆（法國最長的圍牆），把以城堡為核

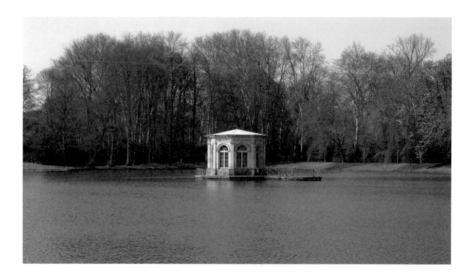

集中了不同時期建築風格的楓丹白露

心的總計超過 50 平方公里的綠色生態園林團團圍定。

同其他皇室城堡一樣，這麼一處宏大無比的豪華宮殿，利用率並不高。國王們像一陣又一陣風似的來來去去。國王來了，要住下了，宮殿就得搬來；國王要走了，宮殿就得搬走。拉人供貨的車隊從八方而來，又四散而去。流動的馬隊、車隊，成為盧瓦爾河谷無休無止的風景線。為了讓皇家的車隊通過，避讓或觀看的人們需要耐心等待好幾個小時。

對於尚博爾來說，緊張繁忙、燈火通明、人喧馬嘶總是短暫的，人去樓空、悄無聲息、鳥獸悠閒則是長久的，直至被徹底拋棄。

作為文藝復興時期至高無上的國王，弗朗索瓦一世的尚博爾城堡雖然寄託了他太多的追求與渴望，但他在 1545 年初春告別這個地方後，就再也沒有來過。他把尚博爾留給他的兒子亨利二世，留給他的孫子國王們。亨利二世的兒子中有三位先後成為國王，他們分別是法蘭西斯二世、查理九世和亨利三世。查理九世在尚博爾森林裡沒靠獵犬就捕獲了馬鹿的故事流傳至今。100 多年以後，1668 年至 1685 年期間，路易十四曾帶領宮廷人馬定期在這裡駐紮，並整修過部分建築。路易十四還在城堡的大廳裡欣賞了莫里哀《偽君子》的首場演出。

弗朗索瓦一世、路易十四最終放棄了盧瓦爾河谷，不是因為這裡的城堡突然失去魅力，而是因為他們找到了更好的去處。

弗朗索瓦找到了楓丹白露。楓丹白露在奧爾良的東北方，巴黎的南面，比盧瓦爾河谷的城堡距巴黎要近得多。那時候，弗朗索瓦正在大修巴黎的羅浮宮。更重要的原因，可能是楓丹白露森林比尚博爾森林更大、更茂密、更豐富多彩、更有吸引力。茂密的橡樹、毛櫸樹、樺樹、松樹，起伏的灌木草地，嶙峋的亂石，形成 170 平方公里的楓丹白露森林。城堡式的宮殿，就藏在森林深處。

這裡很早就是國王的行宮了，如盧瓦爾河谷的古老城堡一樣，當初也是為打獵而建的。12 世紀的奧古斯特，13 世紀的聖路易和菲力浦四世，城堡

凡爾賽宮殿前方的花園、人工運河

楓丹白露中的弗朗索瓦一世長廊

凡爾賽宮中的國王寶座

的主塔——現存最早的建築——保留著這些國王們住過的房間。

弗朗索瓦早已盯上這個地方。就在他已經把尚博爾城堡打理得差不多的時候，從 1528 年開始，著手楓丹白露的恢復與擴建。

連接兩個庭院，長 60 公尺、寬 6 公尺的弗朗索瓦一世長廊，長 30 公尺、寬 10 公尺，有 10 個大玻璃窗的大舞會廳和大會客廳等著名建築，均由弗朗索瓦建成。

弗朗索瓦請來義大利、波蘭和法國的藝術家，創作充滿人文主義的藝術作品裝飾這些建築，當然也少不了用藝術作品歌功頌德。李奧納多‧達文西留在盧瓦爾河谷城堡裡的《蒙娜麗莎》及其他藝術家的作品也被他帶到這裡，可見他對楓丹白露情有獨鍾。

弗朗索瓦宣稱自己是人文主義、科學與藝術的保護人，在大規模修建楓丹白露的時候，他還創建了法蘭西學院，舉行不少盛大的節慶活動，楓丹白露因而成為文藝復興時期歐洲藝術家聚集的輝煌殿堂。

楓丹白露則受到路易十四的喜愛，幾乎每年秋天的狩獵季節，路易十四都會把這裡變成他的臨時宮廷。

楓丹白露也是大革命後拿破崙最喜歡的行宮，還在這裡辦過特種軍事學校。他和他夫人們的專用房間，現在看來最為華麗。

然而，楓丹白露最終成為法國皇帝與君主政治告別的傷心之地。1814 年拿破崙戰敗垮台，從巴黎逃到這裡。在城堡的入口處白馬庭院，這位馬背上的皇帝，同御林軍在著名的馬蹄鐵形狀的樓梯下舉行了傷感的告別儀式。從此白馬庭院有一個新名稱——告別庭院。

當告別庭院終於沉靜在溫和的陽光裡，拿破崙套房中高貴華麗的座椅才算獲得了永遠的安穩與寧靜。

路易十四不會在弗朗索瓦那裡止步不前。

他找到了凡爾賽。

確切地說，是他創造了凡爾賽。

凡爾賽宮殿大廳

　　路易十四的凡爾賽不能不受到他喜愛並頻頻光顧的尚博爾、楓丹白露的鼓動。但他明白，他與弗朗索瓦的處境不同，他與弗朗索瓦也不一樣。他去隱藏在森林裡的城堡，大半是為了消遣休閒，放鬆身心；當皇帝，管理國家，做事情，還得在巴黎。

　　也許是因為從記事起就當上國王，像天天吃同樣的飯菜一樣，路易十四早已厭倦混亂的巴黎和到處是陰溝臭氣、骯髒陰謀的羅浮宮。

　　他得找到一個地方，既不隱藏在森林深處，也不淹沒在喧囂的都市之中；既不能離巴黎遠，又得獨立特處，且突出顯眼；既足以顯示他的威望，又便於掌握控制。

　　還有一個說法是一半出於憤怒，一半出於妒忌。他的財政總監察官富凱，在一處風景優美的古城堡旁邊修建一座優雅無比、如宮殿般的鄉間城堡，特邀請路易十四出席盛大豪華的落成典禮。然而，這位國家的財政大管家非但沒有討好國王，反讓盛氣凌人的國王暴跳如雷。當天晚上，這位財政官就被關進監獄裡了。路易十四立即命令為這位財政官設計城堡的那兩位一流設計師，為自己建造一座真正的、更加宏大優雅的宮殿。

　　於是，凡爾賽宮誕生了。

　　凡爾賽原本是巴黎近郊普通村鎮裡一處並不起眼的小城堡，但它的「風水」顯然深得路易十四之心：一是離巴黎很近，二是正好坐落在不是很高但四面開闊的緩坡之地。如果把他的宮殿建在坡頂，建在也可以稱作小山頂的正中央，不正是一座向四下裡閃耀著光芒，像太陽一樣的宮殿嗎？

　　於是，路易十四想方設法拿到大約 7 平方公里的土地。從 1661 年開始，凡爾賽這個不起眼的地方便成為歐洲最大的皇家工地，最多的時候，有 3.6 萬人在工地上忙碌。歷經 20 多年的大興土木，閃閃發光的宮殿出現在人們的眼前，路易十四終於可以毫不可惜地拋棄曾苦心經營過的羅浮宮了——1682 年，法國朝廷從古老的巴黎中心，正式遷移到新建的凡爾賽宮。

　　王宮遷來之後，宮殿仍在繼續擴建。路易十四在位很久，有的是時間。凡爾賽宮一直建到 1710 年，建成我們現在看到的這個樣子。

　　從遠處望過去，凡爾賽宮的確如路易十四所希望的那樣，成為一座宏偉壯麗、閃閃發光的太陽王的宮殿。壯麗的宮殿南北延伸達 400 多公尺。

　　走進去，數不清的房間，一個接一個的大廳，鋪排成目不暇接、華美壯觀的輝煌殿堂。各個大廳的裝飾，由皇家繪畫與雕塑學院的頂級藝術家完成，繪畫、雕塑、瓷器、金銀器等來自世界各地的藝術品琳琅滿目，因空間功能

不同而造型、色彩各異的精美傢俱各具特色。最有名的鏡廳，長 75 公尺、寬 10 公尺、高 13 公尺，17 個大窗戶對著 357 面大鏡子，置身其間，如夢如幻。

從宮殿內高高大大的窗戶望出去，或在一眼望不到邊的花園中漫步，只會感歎當時所能達到的最高造園藝術與工藝一定全都集中到這裡了。3000 公尺長的東西軸線兩側，精心設計的花壇、草坪、林木道路、水池、噴泉、雕塑到處可見。人工開鑿的運河，甚至可以駛入巨大的艦船。

從盧瓦爾河谷到凡爾賽，從弗朗索瓦到路易十四，看來法國的國王大多喜歡打獵，喜歡自然，喜歡自然裡的自由浪漫，以致於喜歡把宮殿放在自然裡的那種感覺。

但對待自然與自由的態度還是不一樣的。凡爾賽雖然受到尚博爾、楓丹白露的影響，雖然同樣是把自己放進大自然裡，但它絕對不會像盧瓦爾河谷的皇家城堡那樣，不露聲色地將自己隱藏在森林中，或融入河流、草地、山坡間。

凡爾賽不是那樣的。

雄踞高處的凡爾賽永遠俯視著周圍的花園、水泊、草地和森林，永遠放眼於無邊無際的天地間。

並且，凡爾賽絕不讓與宮殿連在一起的大花園裡的水草樹木自然生長。

「強迫自然服從均稱的法則」。

把自然的生長物全部修飾為意想的形狀，佈置成簡單清晰的幾何形狀，再與更遙遠的天地自然連接在一起。

不只是路易十四，任何一個人，身處宮殿中任何一處富麗堂皇的大廳，都可近則欣賞人們如何按照自我意志對自然進行巧妙的改造和安排，遠則將廣袤的大地河山盡收眼底。

路易十四創造了歐洲最大、最雄偉、最豪華的宮殿。

凡爾賽宮是路易十四這位最奢華的專制君主最集中的一次盛大奢華，更

是「朕即國家」絕對權威的形象表達。

不僅宮廷的要員，連法國的貴族，都必須簇擁在凡爾賽宮周圍，簇擁在他的周圍，甚至連吃飯都得讓他們陪著、看著。路易十四立下一條這樣的規矩：每晚的盛宴，王室成員陪餐，批准前來的廷臣與貴族站在前廳如侍從般觀看國王用膳。

受到邀請者無不深感榮幸。據說這些要員顯貴還會爭著從侍者手裡接過大菜，傳遞到路易十四眼前，邊傳遞邊喊著：「國王的肉！」

只是不知嘴裡喊著「國王的肉」的時候，心裡是怎麼想的。

不管怎麼想，自從這座金光閃閃的宮殿出現在凡爾賽高地上，便成為歐洲君主們紛紛仿效的樣板。

凡爾賽宮正面

韓國

勤政殿前熙熙攘攘的人群

王宮‧皇宮

在首爾南山高高的電視塔上，韓國首都遠遠近近的風景一覽無遺。

近處四山團團，一江通貫。遠處高低錯落、朦朦朧朧的山脈，連綿到更遠的地方。

掩映在綠樹裡的朝鮮時代（14 世紀末－20 世紀初）五座著名的宮殿，清晰地坐落在眼前的四山懷抱中。遙想還沒有被現代高樓大廈迷亂了視野的百年前、數百年前，大概更能真切地感受到中國風水觀念裡「坐北朝南」、「靠山面水」、「山川形勝」等描繪帝王之氣的種種意象來吧！

事實上，現在能夠看到的朝鮮時代的宮殿，處處有中國宮殿的影子。

景福宮、昌德宮、昌慶宮、德壽宮、慶熙宮——這五座宮殿的名稱，就都有些似曾耳熟。就連宮殿所在的這座都城，早在西元前 18 年作為百濟國的首都時，就叫作漢城，多少年來一直是這麼稱呼的（中間有一段時期稱漢陽），之後才改名首爾。

宮與城的關係，大體上也有些像中國的紫禁城與北京城的關係。宮殿區在城區的中心地帶，城開四門，東大門外有座規模不小的關帝廟，叫

景福宮的中心勤政殿，兩層木構建築矗立在兩層石台基上，是國王登基、朝見文武百官等舉行國家大事的地方，其地位、作用相當於紫禁城中的太和殿

勤政殿前廣場用大小不等的粗糙石版鋪建，據說可以防止太陽的反光。中間略高些便是御道，這同太和殿廣場磚墁地面及用巨大石塊鋪出的御道不一樣。勤政殿使用頻率頗高，每月四次朝會是固定的，凡在都城的大小官員一律著官服出席，廣場上豎有規定位置的 1 － 9 品的品階石，品階石旁官員的坐墊按官職分別使用豹皮、虎皮、羊皮、狗皮等。紫禁城太和殿廣場也有類似的官員定位指示。明代用木牌，清代改為銅範，形如山，叫品級山，用時擺放，用畢撤回

東廟，現在依然是一處知名的旅遊景點。最重要的是南大門，叫崇禮門，2008 年被大火燒毀，正在重建之中。南大門正對著坐落在北嶽山（也叫龍頭山）前、位居五座宮殿正中的景福宮。從崇禮門往北，穿過景福宮，直達龍頭山，是一條顯明的都城中軸線——這也很像從永定門至前門，穿過紫禁城，一直往北的北京城中軸線。

處於這樣的核心位置，景福宮自然是五處宮殿裡最主要、最重要、最有代表性的——建築的年代最早，建築的規模最大，設施設備及功能也最完備。

作為朝鮮王朝的第一座宮殿，景福宮是在李承桂建立朝鮮王朝的1392 年開始建造的，三年後完工。取名「景福宮」，自有為新王朝祈福的意思。歷經 600 年的風風雨雨——初期的擴建，中期的損毀，後期的修建——雖然變動不小，但大體格局仍在。近些年來，韓國政府格外重視文化遺產的保護，不少被破壞得消失的建築都在陸續恢復中。

據相關資料，景福宮圍牆總長 1993 公尺，平均高 5 公尺、厚 2 公尺。與北京圍牆總長 3440 公尺、高 11 公尺、厚 8 公尺，再算上護城河的紫禁城相比，景福宮占地面積只是紫禁城的 1/4，所有建築的面積、密度也遠比不上紫禁城，這從城牆的高度與厚度比就略見一斑。但從景福宮內區域的劃分格局看，從殿堂的名稱跟功用看，幾乎是紫禁城的縮小版。

景福宮的圍牆上也開四門。1426 年正式命名為建春門（東）、光化門（南）、迎秋門（西）、神武門（北）。東南西北，春夏秋冬，木火金水，取名的依據、名字的含義，與紫禁城大同小異。像紫禁城的午門一樣，城堡式的南門光化門是景福宮的正門。高大的台基上有兩層門樓，台基下並列三個門洞。都城的中軸，也是宮中的御道，從當中的門洞穿過。景福宮的主要建築，端居御道正中。前面部分是舉行國王登基等重大活動和處理朝政的外殿——勤政殿、思政殿。思政殿左右分別為萬春殿、千秋殿。後面部分是國王和王妃日常生活的內殿——康寧殿、交泰殿、乾清宮等。

王妃的寢宮交泰殿

　　外殿的核心，也是景福宮的核心，是坐落在兩層石台基上的勤政殿。從光化門進入景福宮，還要再進入興禮門，穿過永濟橋，通過勤政門，走過勤政殿廣場，方可到達勤政殿。到韓國的第二天，忽聞前任總統盧武鉉在他的家鄉跳崖身亡。幾天後，大韓民國第 16 任總統盧武鉉的隆重葬禮，就是在景福宮的光化門裡、興禮門前舉行的。

　　或許因為景福宮的圍牆太矮，宮殿也不夠高，在景福宮的任何一個地方，都能看到正北高高的北嶽山和西邊高高的仁王山。

　　也可能是地形或者經過刻意選擇，韓國的宮殿與自然山水更為接近。

　　在並不算特別大的空間裡，景福宮後面部分的生活區域，建造了並不算小的水木園林。

　　在景福宮的西區，人造的湖面上浮起一座面積夠大的慶會樓。48 根高大的石柱擎起面寬 7 間、進深 5 間，面積達 931 平方公尺的木造閣樓。國

王舉行盛大宴會或會見外國使節的時候，推開窗戶，北面的山、西面的山就在眼前。

景福宮東面的另外兩座宮殿昌德宮、昌慶宮，以及朝鮮時代的國家宗廟，更是隱藏在叢林綠樹裡。

此種將宮殿、園林、山水融為一體的鮮明特色的形成，除地理及選擇的原因外，也與朝鮮時代多難的歷史分不開。

由於地緣與歷史的關係，朝鮮半島早在西元前就明顯受到中國的影響。大約到了 7 世紀的時候，朝鮮半島流通中國貨幣，使用中國陶瓷，全面接受中國文化。新羅時代的國家體制，就建立在接受中國法律、宗教的基礎上。朝鮮時代將中國儒教作為新的國家統治理念，以儒家思想整頓國家體制。1395 年印製明朝法典釋義書《大明律直解》，1436 年印製《資治通鑑》。

與相鄰的大國強國具有如此直接的文化淵源關係，甚至建立更為密切的關係，本可以在大樹的庇護下從容地生長，但是，1592 年卻遭受到大難。日本的豐臣秀吉率 18 萬大軍大舉入侵，王室出離，景福宮被燒毀，史稱「壬辰倭亂」。

關於這次毀滅性的大火，有兩種記載。《宣宗修正實錄》記：1592 年 4 月 30 日，王室和朝廷撤離漢陽後，憤怒的百姓放火燒了景福宮。《宣宗實錄》記述 5 月 3 日倭寇動態時，描述「宮殿著火」。在日本大關將軍寫的《朝鮮征伐記》中記：5 月 3 日「走進宮殿，人去樓空，大門敞開，宮殿宏偉壯麗」。據此，現在介紹景福宮，是說倭寇燒毀了宮殿。

為保護朝鮮，當時的中國明朝皇帝派軍隊馳援，打敗了日本侵略軍。現在仍能看到的首爾東大門外的關帝廟，就是那個時候修建的。安排一位中國古代忠勇忠義的威武將軍守衛朝鮮都城朝向日本方向的東大門，是一件很有趣的事情。

自此之後的 270 多年裡，景福宮廢墟一片，直到 1868 年高宗時才被陸續重建。在失去國王主要宮殿的近 300 年內，歷代國王只好在就近，雖

殿後側王妃的後花園是用挖蓮池挖出的泥土堆起來的階梯式花壇，叫峨眉山，紅磚砌成，裝飾華美的寢殿煙囪矗立其間

然也被毀壞，但相對易於修復的行宮離宮居住、執政，這大約就是朝鮮時代的宮殿具有明顯的散點式、園林式特點的原因。

景福宮後部園林式格局的乾清宮區域，就是高宗重建時增補出來的。他在乾清宮裡修建了王后居住的坤寧閣和他居住的長安堂、書齋觀文閣等。高宗對新事物特別關心。觀文閣原本為木建築，1891年請俄羅斯建築師設計建築了西洋風格的三層樓房。又在叫作香遠池的蓮池邊修建了發電站，電燈照亮乾清宮。因為用池水發電，所以最初叫「水火」。發電設備從愛迪生的發電公司引進，在東亞大概是最早的。愛迪生在日記中寫道：天啊，在東洋神秘的王宮裡亮起我發明的電燈，真像是在做夢！

作為大國的附屬國，在大國強大而溫和的時期，自有得天獨厚的優良生存空間；而在大國衰落，又處在大國強國的夾縫裡，難免成為重大事件中的犧牲品。

1894 年，日本發動甲午戰爭，首先從朝鮮開始入侵，迅速蔓延到中國境內。1895 年 4 月 17 日，戰爭以中國慘敗並簽訂了《馬關條約》而結束。條約中有賠償軍費，割讓台灣、遼東半島，出讓對朝鮮的保護權等條款。

中日戰爭結束之後，得勝的日本開始肆無忌憚地干預朝鮮內政。1895 年 8 月 20 日，日本公使館職員、日本軍人、日本刺客闖入乾清宮，刺死了當時謀求親俄政策、正面抵抗日本的明成皇后，史稱「乙未事變」。事變後，高宗的生命時刻受到威脅，他為了逃出在日本控制下的景福宮，曾試圖搬遷到美國公使館，可惜未能成功。1896 年 2 月 11 日凌晨，高宗換上便裝，只帶著太子，從神武門逃到俄羅斯公使館。史稱「俄館播遷」。這一年距景福宮創建 501 年，距「壬辰倭亂」日寇燒毀景福宮 304 年。

朝鮮最終沒能逃脫淪為日本殖民地的厄運，景福宮再一次遭受日本侵略者的毀壞。

1897 年，高宗稱帝，為朝鮮第一代皇帝，稱為高宗太皇帝。此前朝鮮為王國，國王不稱帝，卻是實實在在的一國之主；稱為皇帝之後，很快就被日本控制。

1907 年，日本逼高宗退位。1910 年，繼位的皇帝被廢。1911 年，只叫了十幾年皇宮的景福宮，連土地的所有權都歸屬日本天皇直轄的朝鮮總督府。

1915 年，總督府以舉辦「朝鮮物產共進會」的名義，損毀了 90% 以上的殿閣，為修建朝鮮總督府及附屬建築，拆毀了勤政門外側部分，又為修建總督府官邸，拆除了景福宮後院部分。

總督府官邸後來成為美軍軍政長官官邸，再後來又成為韓國總統官邸，1960 年改稱青瓦台。

把景福宮的變遷這樣排列起來，道出歷史進程中的不少戲劇性來。

還有一件讓人產生聯想的事情，與袁世凱有關。

日本挑起甲午戰爭之時，袁世凱正任清朝駐朝鮮總理交涉通商事宜全權

（上）建在水中央的慶會樓由48根高大石柱撐起，
　　　二樓大廳分為三層，中間最高。舉行盛大
　　　宴會時，不同品級的官員會分層入座
（下）香遠池中央的香遠亭，北面就是景福宮深
　　　處的乾清宮。除觀文閣外，至2007年，這
　　　一帶的其他建築已陸續復原

代表，而他非但未因戰敗受處罰，回國後反倒謀取了在天津小站訓練「新建陸軍」的職位與機會。後來又憑藉手中掌握的雄厚武力及政治權術，竊取了辛亥革命的勝利果實，並在 1915 年 5 月，居然同日本簽訂了「二十一條」。緊接著，在這年年底，下令次年改民國五年為洪憲元年，改總統府為新華宮，公然復辟帝制。

只做了 83 天皇帝夢的袁世凱親手導、演的這齣「稱帝」歷史鬧劇，不知是不是他對他經歷了、看見了那段朝鮮歷史，那段景福宮歷史的特殊「感悟」？

位於王宮左側（東）的王室宗廟正殿，供奉著朝鮮時代歷代國王、王后的牌位。宗廟四周林木
蒼翠，廟內空曠簡潔，有直通蒼天之感

慶州博物館入口處的鐘王

王的丘陵

　　一想到韓國的慶州，眼前便浮動一派輝煌。

　　連我自己也覺得奇怪。

　　仔細回想，到慶州時確是十月秋高、稻穀飄香，可是，成熟的稻穀不完全是這樣的景象。

　　地處朝鮮半島東南部的慶州，從西元前後成為新羅時期的國都開始，約有長達千年的歷史。

　　差不多就是在那個歷史時期，慶州在韓國的地位，很像西安在中國的地位；慶州作為韓國文化遺產最集中、最著名的地方，也有些像西安在中國文化遺產界的地位。

　　在列國紛爭中發展壯大起來的新羅國，拿來中國的法律，引入佛教，奠定了堅實的政治和思想基礎，建立起較為完備的國家體制，又以大規模的鐵器生產迅速增強國家的生產力，最終完成了統一三國的大業。

　　為了把都城（也叫王京、王城）打造成符合國家地位和需求的政治、經濟、文化中心，慶州在五六世紀的時候，出現了大規模規劃、建設的高潮。王京

慶州博物館院內擺放著新羅時期的石結構

隨著領土的擴張而擴展。國王的宮室從宮殿、宮城，到離宮、別宮，從中心向周邊蔓延。寺廟和陵墓的建造，從原來的平地，移到周圍山區和丘陵地帶。

看現在的慶州，當時那種蓬蓬勃勃的情景，幾乎消失得無影無蹤了。但當看到考古調查資料和現存遺址遺物時，便可想得出來。

國立慶州博物館門口最顯眼的地方，擺放著一個被稱作韓國鐘王的大鐘。據說鑄造這個重達 27 噸的鐘王，就是對新羅一次重大慶祝活動的紀念。還說此鐘鑄成撞而不響，有和尚進言，須純潔之童子熔入，方可出聲。於是遍求國中，將一剛出生的男嬰化入再鑄，鐘乃響，但其音異常，細聽為「媽媽」，從此不再撞擊。此種似曾耳熟的翻版式不人道傳說多不可信，但如此大鐘竟無一沙孔，是如何做到的？懸掛大鐘的金屬杆並不粗壯，千餘年承 27 噸之重卻不斷不彎，是什麼成分構成的？足見鑄造技藝、鐵器製造及生產力水準之高。

　　新羅國力強盛，最引人注目的標誌是燦爛的黃金文化。

　　慶州博物館 4 組建築中最大的展廳，以出土文物展示新羅的歷史，全部展品中最突出的正是金器。

　　金器數量之多之精，實在是我沒有想像到的。只看人體的金飾，從頭飾、頸飾、胸飾，到腰飾、足飾，應有盡有。配以玉石與瓔珞的樹枝形、鹿角形金冠，顯示著與天地相同至高至尊的王權。實用性的金帽具有王的尊貴與威嚴，而更多的是體現社會地位的耳飾、項串、腰帶等。所有金器的造型、紋飾，及其與水晶、玉石、瑪瑙、玻璃的完美鑲嵌，華麗組合，顯示著新羅時代崇尚富麗的審美觀念和精緻的工藝水準。僅憑這些陳列在展廳裡的部分出土文物，就覺得把新羅稱為「耀眼的金銀之國」並不為過。

　　慶州博物館開闊的室外場地間，極有想法、極為藝術，卻又再自然不過地排列著數不清的石塔、石礎、石條、石塊、石造像等。從說明中知道，其中不少石塔、僧塔、塔碑、石造像、石燈，是統一新羅時代留存至今最早、最完整的。這些與佛教有關的石雕，同時具有真正石雕藝術的特質，從另一面見證著統一新羅的鼎盛。

　　毫無疑問，這是考古工作者、文化遺產保護工作者辛勞的成果。曾經是千年王京的慶州的宏麗雖然看不到了，但是，曾經宏麗的慶州復活在遺址的調查和這麼多證物的搜集排列中。西斜的太陽光芒拉長了它們的影子，我看見它們更加鮮活生動起來，並且與遠遠近近搖曳著的金色稻穀迷濛成一體──我覺得我看見了千年前慶州的輝煌！

　　也許是精神信仰或現實利害的原因，從遺址的角度考察，王的宮殿城池、人的房舍居所往往消失了，神的廟宇殿堂反倒易於留存。

　　由於受佛教的直接影響，早在韓國的三國時期，佛教就從中國傳入，4 至 6 世紀的國王已經篤信佛教。在新羅統一三國的戰爭中，佛教已成為宗教護國的作用。佛教凝聚了新羅人的力量，成為統一的思想基礎，透過佛法守護國家統一，從國家角度確立了護國佛教的意識。統一新羅的 7 至 10 世紀，

佛國寺紫霞門

進一步發展了統一的精神基礎，佛教甚至成為整個社會的哲學思想，為社會和文化帶來巨大的變化。

在這樣的文化背景下，王京慶州的寺廟自然很多很多，比宮殿多得多。可是，靠近宮殿的寺廟，位於王京中心的寺廟，與宮殿、都城一起消失了，而稍遠一點的，建在山水間的則容易留存下來。

始建於西元 571 年的佛國寺就是這樣一座著名的寺院。

佛國寺雖然沒有隨著宮殿消失，卻在後來的朝鮮時代，在千年後的 1592 年「壬辰倭亂」中被日本侵略者燒毀，一直到 1969 年，才在遺址發掘的基礎上，按原樣復原了主要的部分。

佛國寺當然是建在山勢極佳的地方。濃鬱的林木剛剛染成淡淡的黃綠，這座寺院就靜靜悄悄地藏在黃綠的林木裡面了。

佛國寺大雄寶殿前石塔

　　不過，當我看見它的時候，疑問也跟著產生了：叫作紫霞門的大門底層
為什麼全部用石塊建造？基礎是很大的石塊疊砌，進出的門也是石柱門，門
洞上面的第二層門樓才是木造建築。這樣的材料結構，絕對與一般的寺廟大
門不一樣。原因何在？

　　經詢問得知，紫霞門前原本是一汪湖水，湖水蕩漾著當年佛國寺的大
門。進入佛國寺，必須先坐在船上──這還真有點「普度」的意思。看來經
過十幾個世紀的變遷，水系實在是沒辦法恢復了，否則，執著的韓國人一定
會讓眾生體會到「普度」的意味。

　　看多了中國的大寺廟，紫霞門雖特殊，卻算不上高大，大雄寶殿也不雄
威。可是，大雄寶殿前的兩座石塔卻是大名鼎鼎。

　　介紹的資料裡說，世界上最早的雕版印刷品，就是從這兩個石塔裡掏出

新羅時期墓葬遺址公園

來的。石塔中有石函，石函裡藏著 8 世紀中葉印刷的佛經，一說是印於 7 世紀。從石塔裡掏出來的佛經現藏於韓國國立中央博物院。據說這佛經比現藏於大英博物館的中國佛經雕版印刷品早了很多年。

此一重要發現，引發了誰是、哪裡是雕版印刷術發明處的學術爭鳴。30多年來一直有論爭。韓國已有做此專題的碩士、博士 30 餘名。經卷中有中國武則天時期專用字十幾處，可確定為該時期印品。字為漢字，文為漢文。是中國唐朝使者或者韓國朝貢使從中國帶入，還是韓國人在慶州刻板印製？但無論如何，新羅向唐朝派遣朝貢使，積極引進中國文化，與唐朝建立密切關係，是促進新羅快速發展，並成為統一新羅文化獨創性、國際化的重要因素。

從遺產遺址中尋找和認識歷史，墓葬往往比寺廟更能說明問題，因而也更重要、更有意思。只是當我趕到新羅時期墓葬遺址公園，已是太陽快要落

下的時候。不過事後回想起來，那個時候的感覺正好。

我老遠就看見一個挨著一個，一個挨著又一個，很高很大，如丘陵般的綠色圓丘。我好奇看見的，是自然天成的「雕塑」公園。

那麼多、那麼大的綠色丘陵不都是一樣大。那麼多、那麼大的綠色丘陵之間有疏有窄。雖然所有的丘陵上、丘陵間一律被一樣的如茵綠草覆蓋，但一切都像是自然形成的，看不出一絲一毫人為的痕跡。寬寬窄窄的丘陵間，或有三五株松樹、果樹，與周邊的草木、遠處的山水，有意無意間連綴起來。落日的餘暉悄悄地移動著丘陵、樹木、草地和遊人相互掩映的影子，居然移動出許許多多相互間親切交談的畫面來。

安安靜靜地在丘陵間走過，天人合一的感覺油然而生。

如果無人告知，根本想不到這個地方就是新羅王國 56 位國王的墓地。

慶州博物館館藏金冠，新羅時期墓葬出土

如果不是親眼所見，根本想不到一個個丘陵裡面，包藏著 1000 多年以前數都數不清的金、銀、銅、鐵、陶等各種各樣的物件。

20 世紀 70 年代，韓國考古工作者選擇了其中一個王的丘陵作為樣本，進行探測性的發掘。

從外表看，這個丘陵的規模屬中等。然而，就在這個形貌平平的丘陵裡，竟發掘出 11500 餘件金、銀、銅、鐵、陶等各式各樣的器物。

雖然沒有發現可以辨認墓主為何人、墓葬為何年的確切文字，或其他可以證明的事物，但陪葬品中有王冠、金冠等，說明墓主為新羅王國的一位國王是無疑的。因出土物中有天馬圖案，故稱天馬塚。

不過，我總覺得「塚」不足以狀其貌，叫王的丘陵才算合適。

從開掘的圖示中可以看清楚，王的丘陵是這樣造成的：首先在地面或地

下放置木棺與陪葬品，然後在棺木和陪葬品上面疊放石塊。顯然，無法數清楚的石塊，不是從山岩中開採下來的，而是從山野河床間收集起來的。幾公斤、十幾公斤、幾十公斤大小不等的、全無稜角的一塊塊石頭，個個隨形就勢地那麼堆疊上去，看樣子，是能堆多高就堆多高的。石頭堆好後，再在表層覆蓋足可以生長草木的沙土和黃土，一座丘陵就這樣從平地上隆起來了。

從建造的情形可知，王的丘陵最終高低大小，取決於最底層棺木周圍的面積鋪排。底層如何鋪排，取決於王的追求和他可動用的人力與財力。看來，這56位新羅國王，大多數喜歡炫耀自己的權力跟財富，才會努力使自己的墳墓像山一般聳立起來，陪葬品當然也是越多越好──中等的就有上萬件，更大的會有多少呢？

忽然想到這麼多王的丘陵隆起在一塊，這麼多金銀財寶埋在裡面，難道無人盜過？答曰：無法盜。

想想也是，若從上挖，光天化日下，無數石頭如何取出？若從下挖，取一石其他紛紛落下，盜者何以脫逃？

慶州新羅時期墓葬遺址公園

墨西哥

墨西哥的石雕

從神皇到人皇

　　到墨西哥首都墨西哥城，有兩個廣場是必看的，一是憲法廣場，一是三文化廣場。

　　處於墨西哥城中心位置的憲法廣場其實也是三種文化並存的廣場。由三個歷史階段、三種政治社會形態形成的三種文化的並存。

　　16 世紀以前，憲法廣場所在的地方，是阿茲特克人創建的墨西哥帝國的中心；16 世紀墨西哥被西班牙征服之後，這裡是西班牙殖民統治的中心；19 世紀 20 年代墨西哥獨立、墨西哥合眾國成立之後，這裡是墨西哥總統府所在地。現在，每天的早晨和傍晚，三軍儀仗隊會在廣場中央舉行隆重的墨西哥國旗升降儀式。

　　憲法廣場及其周圍早已是現代大都市中繁華熱鬧的核心區域了，但引人注目的，還是最具歷史價值的國民宮、大教堂和大神廟遺址。

　　國民宮並不高，只有四層，但很長很寬，遠遠望去，像屏障般齊齊整整地排列在廣場東面。

　　國民宮這個名稱，應該是墨西哥獨立革命之後的新名稱。

憲法廣場東面的國民宮和北面的大教堂

　　這裡最早的建築，曾經是阿茲特克皇帝蒙泰馬祖二世的宮殿。成為西班牙的總督府後，進行過大規模的改建，但仍留有阿茲特克皇宮的建築痕跡。從外面看是一個整體，裡面則是一個個四面圍合的庭院式空間的並聯。現在北面部分作為博物館對外開放，供大眾參觀，其餘用作總統府和部分政府機構辦公地。

　　開放部分最具視覺衝擊的是與格局宏大的宮殿一樣氣勢恢宏的巨型壁畫《墨西哥的歷史》。這是著名畫家迪亞哥‧里維拉以 6 年時間創作的巔峰之作。畫面從宮殿正面入口寬寬的台階兩側開始，一直延伸覆蓋整條高大寬敞走廊的內壁。

　　超大型壁畫的內容，正是以這座宮殿的歷史為核心敘事的。這樣的創意與呈現，實在是適得其所，與周圍環境相得益彰。

　　憲法廣場的正北面，赫然一座被稱為拉丁美洲最大的大教堂橫空出世。這座占地 6000 多平方公尺的大教堂始建於 1573 年。西班牙佔領者的目的是在墨西哥城建造一座天主教布教的主教堂，以西方的天主教取代墨西哥人的傳統信仰。

　　由西班牙人設計的這座大教堂，主體自然是歐洲和西班牙的風格，但也盡量顯現墨西哥特色，特別是在裝飾部分。

　　這座龐大建築的建造時間持續了近 250 年，幾乎貫穿西班牙對墨西哥的整個佔領期。

　　墨西哥大教堂與所有大教堂的不同是，建築整體向西傾斜。原因是這座教堂是在西班牙佔領者摧毀了阿茲特克人的大神廟後，在神廟遺址的旁邊建造的。大教堂地基的一半坐落在阿茲特克人早已填充過的小島上，牢固可靠，另一半新填充的地基卻不斷下陷，導致大教堂不斷向西傾斜。雖經多次整治，仍未徹底解決，目前採取的措施，是以水泥局部充填的方式，緩解大教堂繼續向西傾斜的現象。

　　由此看來，至少在地下部分，西班牙殖民者建造的大教堂，與之前 200

考古工作者復原出的阿茲特克帝國時代的墨西哥城模型，
位於憲法廣場東北角大神廟博物館入口處

多年阿茲特克人建造的大神廟是連為一體的。

　　大神廟遺址的發現，是進入 20 世紀後考古界的重大事件。20 世紀前期，在大教堂的後面，發現一處深入地下的台階，被確認為阿茲特克遺址的一部分。20 世紀後期，遺址區重要文物的出土，進一步的全面發掘，使阿茲特克帝國的中央神廟遺址出現在公眾眼前。

　　大神廟遺址的位置，在大教堂東，國民宮北，也就是憲法廣場的東北角，現在是大神廟遺址博物館所在地。隨著不斷地發掘發現，這裡已經成為反覆尋找和回憶阿茲特克人創造墨西哥城的觸景生情之地。

　　大神廟遺址博物館的入口處，有一很大的考古復原模型，將當年大神廟與周圍的其他神廟，以及阿茲特克人在湖島上創建的特諾奇蒂特蘭城，即墨西哥城，清晰直觀地展現在觀眾面前。

　　佇立於模型前，看看模型，看看右邊的大教堂，看看左前方的國民宮，

望望人來車往的憲法廣場；看著眼前的，想著地下的；看著現在的，想著從前的──時空完全被穿越了。

1519 年，當征服墨西哥的西班牙人看見這座城市時，也被眼前的景象驚呆了：這不是夢幻中的世界吧？神廟，高塔，所有建築都矗立在水中，他們不得不懷疑眼前的一切是不是夢境。

位於墨西哥中南部高原山谷中的墨西哥城的古老歷史，可以追溯到阿茲特克人於 14 世紀初建立的特諾奇蒂特蘭城。在阿茲特克人到來之前，這裡是叫作特斯科科湖的湖澤之地。阿茲特克人填湖、造地、整修水道，在湖中小島上建立起宏偉的廟宇、宮殿、住宅。一座漂浮於水面上的城市出現了。

在阿茲特克人的語言中，「墨西哥」是由「墨西特里」演變而來的，意為「太陽和月亮之子」。

太陽和月亮是阿茲特克人的神，也是所有生活在這塊土地上的族群共同的神，包括在阿茲特克人之前的特奧蒂瓦坎人、托爾特克人，還有瑪雅人。

墨西哥城北 50 公里處，至今仍然巍然聳立著已有 2000 多年歷史的太陽金字塔和月亮金字塔。

龐大的太陽金字塔每邊長 220 公尺，共 5 層，總體積超過 100 萬立方公尺。踏著 245 級陡峭的台階可以上升到 65 公尺高的塔頂。塔頂曾有一座 10 公尺高的神廟，現已不存，想來廟宇的體積不算小，因站在上面，覺得塔頂還夠寬敞。據考證，這座金字塔的內部還包裹著另一座神廟，或者說，這座金字塔是把前一座金字塔作為基礎，向四周、向上擴建而成的。

從距太陽金字塔約千米的月亮金字塔建構中可以得到驗證。比太陽金字塔小許多的月亮金字塔，自內到外可以看到 6 層建築痕跡，顯示著金字塔的 6 個建築時期。最內層邊長 23.5 公尺，高 25 公尺。最外層南北長 120 公尺，東西長 130 公尺，高 44 公尺，共 4 層，180 級台階，總體積 38 萬立方公尺。兩塔均由不規則、大小不等的石塊堆砌。據估算，只一座太陽金字塔，就耗費了 1 萬人 10 年的辛勞。除了埃及的大金字塔，我不知道還有什麼地方有

特奧蒂瓦坎遺址中的太陽金字塔和在太陽金字塔頂上看到的月亮金字塔

如此規模的石質建築！

太陽金字塔、月亮金字塔遺跡是始建於西元紀年前後特奧蒂瓦坎古城遺址的主要部分。兩塔分別位於長 2 公里、寬 45 公尺，南北縱貫全城主街道的東側和北端。大街南段西側，為城市的其他建築群，是當時宗教、貿易和行政管理中心；東側是近 8 萬平方公尺的城堡，城堡中的主要建築是一座羽蛇神廟。廟宇已毀，但廟基斜坡上總計 260 尊，每尊重達 1 噸的羽蛇頭像仍歷歷在目。

特奧蒂瓦坎在西元 5 到 7 世紀到達全盛期。據考古測算，古城面積有 20 平方公里之大，人口超過 10 萬之眾，已發掘出的遺址，尚不到大遺址的七分之一。從已發掘的部分足以看出城市建設的成熟程度，明確的規劃理念使得不同建築按照一定的幾何圖形及其象徵意義規劃。整座城市功能多樣，設施完備，道路整齊，交通便利，排水流暢，可見當時的農業、手工業、貿易往來已具一定規模，而這座城市肯定是宗教活動、貿易往來的中心。尤其是難以想像的巨大金字塔式神廟群，足以讓人想到神、祭祀及掌握祭祀權力者在城市和社會中的地位與作用。後來的阿茲特克人看到這一切的時候，認為這是「眾神創造的都市」，並直接與他們的宇宙觀對接，與他們崇拜的太陽神對接，把龐大的金字塔建築命名為「太陽」、「月亮」神廟。

這麼一座頗為成熟的城市為什麼突然消失，至今仍然是一個謎。特奧蒂瓦坎人從哪裡來？為什麼在西元 8 世紀前後突然消亡？為什麼連同這麼一座輝煌的城市也被徹底破壞變為一片廢墟？據考古學家說，特奧蒂瓦坎古城有人為破壞的痕跡，疑為被壓迫小部落的反抗所致，或者在托爾特克人入侵時燒毀。城市被毀後居民的去向，一說南下與瑪雅人會合了，一說向北遷移並創造了圖拉文化。

圖拉離特奧蒂瓦坎其實很近，往北不到 20 公里。據墨西哥城也不遠，往北 65 公里，在墨西哥城四面皆山的北山坡間。

著名的托爾特克文化遺址就在這裡，著名的圖拉金字塔就在這裡，展示

托爾特克帝國在圖拉建造的金字塔式的羽蛇神廟，塔頂上矗立著威風凜凜的四戰士石柱，原本是神廟的四根支柱。塔頂上的神廟已不存在，登上塔頂陡峭的台階兩側，有火燒的殘跡在

托爾特克文化的博物館也在這裡。不過，遺址規模比特奧蒂瓦坎古城遺址小得多，圖拉金字塔也比特奧蒂瓦坎的太陽金字塔、月亮金字塔小得多。

雖然沒有確切證據能夠證明特奧蒂瓦坎被托爾特克人摧毀，但托爾特克文化確實是繼特奧蒂瓦坎消失之後崛起，並控制著整個中央高原北部地方新的文化形態，時在西元 9 世紀至 12 世紀間；托爾特克帝國的首都圖拉就在被毀的特奧蒂瓦坎的附近，且種種跡象顯示，托爾特克人具有嗜血、殺戮、好戰、崇拜戰神的特徵。

與墨西哥南部熱帶雨林中的瑪雅遺址形成鮮明對比，圖拉遺址位於土地貧瘠的高原上，明顯的標誌是遺址內外到處可見巨大的仙人掌和其他形體也很可觀的仙人掌科植物。

圖拉遺址中給人印象最深的是屹立在被稱為圖拉金字塔頂上，四根充滿

殺氣的戰士石柱。石柱每根高 4.8 公尺，用玄武岩雕刻拼接而成，威風凜凜，本來是建在金字塔頂羽蛇神神廟的支柱。金字塔式的建築應該是金字塔形狀的晨星廟。晨星即金星，是托爾特克人崇拜的羽蛇神化身。

圖拉遺址中最著名的發現是陳列在博物館中的雨神石雕。雨神的名字叫作查克·莫爾，屈膝半躺，頭左側，雙手放在腹部，手捧平面容器。雕像略大於今人。雨神石造像在其他遺址也有發現。墨西哥中部是玉米的發源地，種植玉米已有幾千年的歷史，不只對美洲農業文明，對全世界農業文明都做出了巨大貢獻。玉米最怕乾旱，雨神便成為很重要的祭祀神，與羽蛇神並存於同樣的祭祀方式和同樣的祭祀空間之中。不過，托爾特克人祭祀的方式與他們的嗜血一樣，最隆重的祭祀是從活人胸膛裡取出還在跳動的心臟，放在雨神腹部的托盤上；而被選中作為犧牲品的人會感到或被認為是最幸運的。

到了 12 世紀後期，托爾特克帝國走向衰敗。衰敗的原因可能是無論如何祭祀也無法解決的災害，也可能是阿茲特克人的入侵與掠奪，如托爾特克人入侵掠奪特奧蒂瓦坎帝國那樣。

托爾特克人四處流散，南部的托爾特克人向南併入瑪雅人部落。

特奧蒂瓦坎人、托爾特克人與瑪雅人會合，這大概就是同樣的宗教形態、宗教內涵、祭祀方式出現在南部密林深處瑪雅文化遺址中的原因吧。

崛起的阿茲特克人逐水而去。

阿茲特克人向南遷移的距離並不遙遠，但遷徙的時間漫長，因為將要到達和定居的地方，是浩瀚的湖泊。

據說，14 世紀初的某一天，阿茲特克人看見一隻蒼鷹停在仙人掌上，嘴裡叼著一條蛇。阿茲特克人認為這正是他們期待已久的徵兆：特諾奇蒂特蘭是他們永久的居留之地。

於是，他們停留在墨西哥谷地的沼澤地帶。不久，他們在特斯科科湖的小島上，建起一座水上城市，這就是阿茲特克人創建墨西哥城的開始。

阿茲特克人繼承了托爾特克人嗜血、殺戮與好戰的特性，他們崇拜太陽

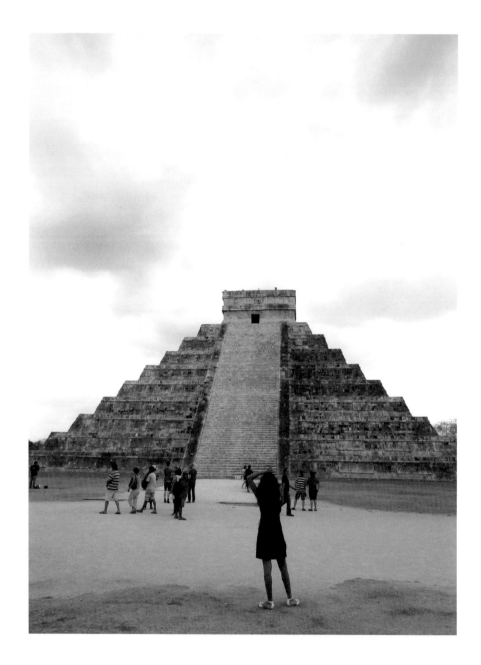

尤卡坦半島上密林深處的契琴伊薩遺址，是瑪雅文化的代表。春分日和秋分日，太陽照在 9 層
金字塔式的羽蛇神神殿上，將陰影投在雕刻有蛇頭的中間台階的側面，形成蛇的羽翼效果，隨
著太陽的移動，影子不斷變化，恍若羽蛇蜿蜒爬行

神、戰神、羽蛇神。尚武的帝王用武力征服了林立的小國，創建了強大的帝國，到 16 世紀初的蒙泰祖馬二世，阿茲特克帝國盛極一時。他們在湖泊上建起的城市，讓見多識廣、目空一切的西班牙人都歎為觀止。征服者科爾特斯說，這座城市那麼雄偉、那麼美麗，我所說出的話無法表達它一半的美。即使是我僅能說出的話，也令人難以置信。

從西元前開始的特奧蒂瓦坎文化，到托爾特克文化，再到阿茲特克文化，包括瑪雅文化，無一沒有驚人的創造；而阿茲特克人創建的湖中之城，是印第安人創造最浪漫、最具傳奇色彩的奇蹟。

這些相互關聯、延續久遠的文化的共同之處，是對自然神，對太陽神、月亮神、雨神、羽蛇神的崇拜敬畏，及由此生出的宗教信仰和可以輕易做到的精神控制。如那些主持祭祀神的人，本身就是部落的主宰者，本身就會成為神的化身，成為國王，成為皇帝。如對由他們獨特曆法推算出 52 年一輪的週期性迴圈輪迴的信仰，對必然死亡與毀滅的信仰，信仰中的焦慮、恐懼，既是創造奇蹟的力量之源，也是很容易被控制的原因。

就在阿茲特克帝國盛極一時的 16 世紀初，西班牙人來了。

西班牙人征服墨西哥的故事更具傳奇色彩。

1519 年 2 月，科爾特斯率領 11 艘艦船，508 名士兵，16 匹戰馬，100 餘名水手，在墨西哥灣的尤卡坦海岸登陸。上岸後即將所有船隻擊沉，真有破釜沉舟，有進無退的決心與氣勢。

阿茲特克人的帝國以強大稱霸，真要打起來，就憑這數百人的隊伍，西班牙人絕對不是對手。可是，僅這幾百人，不到 10 個月，就像一陣風般掠過尤卡坦半島，順利進入阿茲特克帝國的首都，進入那座奇妙無比的水上之城。其後雖然經歷了種種反抗、曲折，甚至慘敗，最終科爾斯特還是於 1521 年攻陷墨西哥城，並征服了從加勒比海到太平洋沿岸的廣大區域。1522 年，科爾特斯當上新西班牙總督和大統帥。

阿茲特克帝國輕而易舉地被征服，宗教信仰、宗教心理無疑是重要

（上）頂部造型與現代天文台有相似之處的蝸形塔，被稱為瑪
　　　雅人的天文台，也是契琴伊薩遺址的代表性建築
（下）圖盧姆，尤卡坦半島加勒比海邊陡崖上的一處瑪雅文化
　　　遺址，西班牙人最早入侵之地

原因。他們防線徹底崩潰在相信並恐懼這個世界註定的、被神支配著的毀滅中。

不論是尤卡坦半島的瑪雅人，還是墨西哥高原、谷地、湖澤間的阿茲特克人，都執迷於他們的傳奇曆書演算法。1519年這一年，正好是他們敬畏的羽蛇神52年一次的回歸年。他們看見的那些長著大鬍子、白皮膚、鐵甲裹著身體的，並且和從未見過的馬連為一體的怪物，正是來自羽蛇神前去的東方神秘之地，他們一伸手就能拋出立刻置人死地的可怕閃光，他們會不會就是來重新主宰世界的神？

蒙泰馬祖二世，強大的阿茲特克帝國的皇帝相信他們是神，看見西班牙人的指揮者科爾特斯，相信他就是那位主宰世界的白色羽蛇神。

阿茲特克帝國的皇帝，在白色羽蛇神面前低頭屈服了。

在兩種完全不同的文化突然碰撞中產生的天大誤會裡，世界的歷史，墨西哥的歷史，翻開新的一頁。

西班牙殖民者就此開始了對墨西哥，對墨西哥城長達300年的改造與重建。

然而，使墨西哥成為殖民地的是西班牙人，使墨西哥獨立的也是西班牙人。

1810年9月16日，西班牙裔天主教神父米格爾·伊達爾戈發動墨西哥獨立戰爭。起義日後被定為墨西哥獨立日。1821年8月24日，西班牙軍官奧古斯丁·伊圖爾維德迫使新任墨西哥殖民地行政長官簽署條約，宣佈墨西哥脫離西班牙而獨立。

現在，還是在阿茲特克帝國神廟環立的核心之地，在西班牙殖民者的總督府，在伊達戈爾神父發佈獨立宣言的地方，每年的9月15日，墨西哥獨立紀念日前一天23時整，墨西哥總統都要走出辦公室，站在面朝廣場的三層中心陽台上，高呼「墨西哥萬歲！獨立萬歲！」廣場上的50萬民眾及同一時間在全國各地集會的無數墨西哥人同聲吶喊。

2012 年 4 月，我在憲法廣場看到的不知來自何處的墨西哥人遊行馬隊

　　我去的那天是一個普通的日子，在我看來，廣場四周卻似乎熱鬧非凡。國民宮入口處的自由市場大小商店林立，熙熙攘攘，沿街叫賣的小攤販和來自世界各地的遊客討價還價，頭戴羽蛇神式羽冠的印第安男女擊鼓跳舞，廣場上正聚集著一大隊個個頭戴寬簷帽、胯下騎著高頭大馬的遊行隊伍，旁邊有員警維護秩序，據說是某地的農牧民為維護和爭取自身權益的請願遊行——我想，唯其如此，墨西哥的總統和政府的官員們隔窗而望，方才能夠時時提醒自己如何履行各自的職責。

　　正是這樣的歷史造就了這座世界上最大的都城。

　　阿茲特克人創造了它,創造了屬於自己的文化;西班牙入侵後,又帶來
歐洲的文化,建造起許許多多歐洲式的宮殿、教堂、修道院、住宅等,並正
式定名為墨西哥城。

　　在墨西哥城,最耀眼的自然是兩種文化背景下的帝王和總督的宮殿,以
及神廟、教堂等與宮殿一樣的宗教建築。兩種文化、兩種建築的交疊,連歐
洲人也將墨西哥城譽為「宮殿之城」。

特佩亞克聖山下或古老，或現代，各具特色的瓜達露佩「黑聖母」大教堂

　　阿茲特克的歷史遺跡，西班牙殖民時期的歐洲風格，與獨立之後進入現代絢麗多姿的高樓大廈相互輝映，共同構成墨西哥城的獨特風景，這正是墨西哥城被聯合國教科文組織列入世界文化遺產名錄的主要原因。

　　當然，這也正是我眼前的憲法廣場獨具魅力之處。

　　距憲法廣場不太遠的地方，還有一個名為三文化廣場的廣場。如其名，更是墨西哥歷史及其多元文化融合的濃縮與見證。

　　所謂三文化廣場，是因有三處不同時代的建築。一是阿茲特克時代的金字塔大神廟遺址；二是 16 世紀西班牙殖民者修建的聖地牙哥教堂；三是 20 世紀 50 年代建造的高層墨西哥外交部大樓。三處不同時代各具風采的建築，分別代表了印第安文化、殖民文化、現代歐美文化。墨西哥人將其盡可能完整地保留起來，並命名為三文化廣場，表達了墨西哥人銘記自己的歷史，並供來自世界各地參觀者見識欣賞的願望。

　　的確，在三文化廣場這樣的地方，更能感知當代墨西哥人對待歷史的態度：阿茲特克人是我們的祖先，阿茲特克文化是我們文化傳統的根源；西班

牙人雖然帶給阿茲特克文化很大的破壞，但是，他們也帶來了歐洲文化；西班牙後裔以武裝鬥爭推翻西班牙的殖民統治，但是，20世紀的墨西哥人並沒有否定西班牙人帶來的歐洲文化。16到18世紀的西班牙殖民者和移民，尤其是主管文化事務的教會組織，在千方百計傳播歐洲文化的同時，注重保護、搜集、整理印第安文化瑰寶，許多傳教士對土著歷史、語言、習俗、信仰、神話做大量深入的研究，為傳承美洲文化做出特殊貢獻，結果就是今天的墨西哥文化是外來文化與本土文化的融合，並繼續進行著這樣的融合，使其成為墨西哥文化富於生命力的傳統。外交部大廈高高矗立在三文化廣場上就是一個鮮明的象徵：面向世界，包容文化。

位於墨西哥城邊，被列為世界天主教奇觀的瓜達羅佩教堂群，就是一個文化融合的典型範例。

阿茲特克人的「天主」是自己的太陽神、雨神、羽蛇神，西班牙入侵者要求印第安人搗毀他們的神廟，改信天主教。但靠武力不能從根本上解決問題。於是，在西班牙神父的努力下，一個新的聖母在墨西哥「顯靈」了。

還是聖母的形象，但不叫聖母瑪利亞，叫當地人習慣的名字——瓜達羅佩聖母；皮膚也被改變了，變為黑褐色的「黑聖母」。黑聖母顯靈的特佩亞克小山，成為遠近聞名的聖山。依山建起的第一座教堂雖然非常簡陋，但對朝聖者有磁鐵般的吸引力。從此，全墨西哥的印第安人都找到了新的精神歸宿，像伊斯蘭教徒對麥加的崇拜一樣，他們一生至少要來此地朝拜一次。此後，墨西哥各地天主教堂紛紛出現。聖山下的瓜達羅佩教堂反覆重建、擴建。最新，也是最「現代」的瓜達羅佩大教堂建於1976年。教堂內部開闊如廣場，足足可容2萬人朝聖。現在的墨西哥，88%的民眾信奉天主教。所有的教堂不論大小，一律供奉著黑頭髮、褐色皮膚、渾身散發著光芒的瓜達羅佩「黑聖母」。

還有一個光彩照人的文化融合的典型範例——舉世聞名的墨西哥大壁畫。

（上）國民宮中里維拉創作的名為《墨西哥的歷史》的大壁畫
（下）覆蓋墨西哥大學城中央圖書館的全世界最大的壁畫

前面提到過國民宮裡迪亞哥‧里維拉的巨型壁畫。

還有許多，最著名的是大學城的壁畫。墨西哥城南被稱為大學城的墨西哥國立自治大學，因其建築的顏色、巨大的壁畫、雕塑的獨特風格與大膽創新，被聯合國教科文組織列入世界文化遺產名錄。

全部覆蓋校園中央圖書館外面的壁畫，是全世界最大的壁畫。

看到這些壁畫與雕塑的造型、圖案、色彩，立刻就想到特奧蒂瓦坎遺址、圖拉遺址、阿茲特克遺址，還有掩藏在雨林深處的契琴伊薩瑪雅遺址，這些遺址間早已損毀損傷的金字塔、神廟、宮殿的造型，雕塑的體態，雕刻的圖案。任誰都可以發現，墨西哥的現代壁畫與它們之間有著天然的聯繫，甚至可以說一脈相承，儘管這些新的創作有著最現代、最前衛的表達。

尤其是色彩。

從那些上千年數百年的遺址中能夠看出，當年那些巨大的建築物外表都塗有紅色的火山岩粉末。

那是太陽升起時與落下時輝煌燦爛的顏色，無比熱烈迷人的顏色。

墨西哥的巨型壁畫，墨西哥城，墨西哥人，到處洋溢著的就是這麼一種明快的、靚麗的、熱烈的光彩。

歷經過、認識了被神皇主宰，被人皇主宰的歷史，走向獨立、自主、自由之路的墨西哥人，應該就是這樣的色彩，應該擁有這樣的色彩。

來自墨西哥各地的人們在聖山下朝拜他們的瓜達羅佩「黑聖母」

葡萄牙

在里斯本的老王宮區，標誌性建築是矗立在太加斯河匯入大西洋處的已有 500 多年歷史的城堡式貝倫塔，而不是不遠處並不起眼的老王宮

海上帝國

里斯本貝倫區與想像中，或說是與期望中的景象大不一樣。

曾經的葡萄牙王室駐地，現在的總統府所在地，在冬日明亮的陽光下寧靜得出乎意料。

也許因王宮王室，因總統府，這一帶才如此寧靜。

但葡萄牙的歷史並不寧靜，曾如眼前的大西洋般喧囂過。不過，看那並不張揚，甚至低調得並不容易從普通建築中凸顯出來的舊王宮，很難與曾經喧囂數百年的海上帝國聯繫起來。

然而，看過周邊幾處著名的歷史建築之後，便能深深感受到寧靜中的喧囂——因寧靜而愈見喧囂。

翻查歷史，方知到了12世紀，葡萄牙才出現國王的名號，開始稱王；到15世紀，便大規模向外擴張，開始稱霸了。

已經矗立了500年，現在依然矗立在從西班牙流淌過來的太加斯河入海處的白色貝倫塔，是葡萄牙稱王稱霸的最鮮亮標誌、見證與象徵。

名為貝倫塔，但不論其形狀、建造法還是功能，均為歐洲常見、典型的

（上）1960 年為紀念「航海家」亨利建造的航海者紀念碑
（下）紀念碑前的大航海世界地圖

古城堡式。白色的貝倫塔由高高的塔樓和比較低的平台兩大部分連為一體。較為特殊的是，退潮時可見其基礎坐落在亂石叢生的水灘上，漲潮時則見其半浮在水面中。我見著貝倫塔的時候，潮雖退去，但漲潮時的水痕仍濕濕地留著；那水痕，已很接近裡小外大的城堡式窗口了。

貝倫塔向前向外是太加斯河開闊碧藍的入海口、無涯的大西洋，向後向裡是綠色的草地、低矮的樹木。由於通體由白色的石塊砌成，周圍又沒有什麼關聯的建築，遠遠望去，絲毫沒有那種扼守要衝、守護防衛里斯本的架勢，反倒讓人覺得若白鶴獨立、臨水欲飛，還會讓人想像到入夜之後漂浮於波光燈影間的宛若仙境中的童話故事。

事實也的確如此。

貝倫塔這個地方，過去是葡萄牙遠洋航海船隊的訓練場、出發地，現在又成了最適合追尋大航海傳奇、大航海時代的博物館。500 年來，貝倫塔堅定不移、持續不斷地向所有看到它的人們宣告，太加斯河流經西班牙、葡萄牙進入大西洋的這個地方，向來不是閉關自守的門戶，而是揚帆遠航的廣場，同時也是創造、聚集和傳播神奇故事的舞台。

在那樣的時代，創造任何國家奇蹟，絕對離不開王朝王權的力量，而且同樣離不開那些特立獨行的特殊人物。

為葡萄牙創造海上傳奇、海上霸權的最早，亦是最重要的核心人物，為國王約翰一世的第三個兒子。奇怪的是，這個人從未率船隊遠航過，雖然如此，他依然被後人譽為「航海家」亨利。

生活在 15 世紀的葡萄牙王子亨利（1394-1460），天生就是葡萄牙王室的異類，對權力無任何野心，甚至沒有一點點興趣，極少出入近在咫尺的里斯本宮廷，他的世界、他的舞台在貝倫塔。和臨水欲飛的白色貝倫塔一樣，他把自己的全部身心浸泡在河海交會的港灣。

面向大西洋的天然良港為「航海家」亨利提供了優越的條件。他把這個地方建設成熱火朝天的造船廠，這裡是他不斷改進測繪技術、提高造船水準、

（上）1499 年為紀念航海家達‧伽馬打通印度航線建造的隱院──以宗教建築方
　　　式賦予海上探險地理發現以宗教情懷、宗教精神
（下）一隊幼稚園的小朋友正在老師的帶領下進去參觀──不知老師們如何向這些
　　　幼小的孩子們講述這座已有 500 多年歷史的紀念建築和裡面的大航海展覽

組建船隊的研究基地，更是他招納、培養、訓練航海家及航海專業人員的航海學校跟演習場所。

對於「航海家」亨利來說，宣導海上探險，調動船隊遠航，發現新的大陸，建立新的航線，可能是他的終生理想與終極目標。而對於他的國王父親以及後來的國王們，海上探險的目的，建立海上霸權的目的，則是擴大王國領地，攫取金錢財寶，掌控海路貿易，獲得最大利益。

目標儘管不同，卻可各取所需，行動並不矛盾。「航海家」亨利的努力，自然得到了國王們的全力支持。

於是，貝倫塔所在的這個地方很快成為舉世矚目的航海探險聖地，成為航海家嚮往的天堂和誕生航海家的搖籃。葡萄牙一時成為世界上航海知識、航海技術最先進的國家。

亨利被航海界奉為精神領袖、航海導師，培養和訓練出一批又一批、一代又一代的航海家。

葡萄牙的船隊一次又一次從這裡揚帆遠航，調查非洲沿岸，開闢印度航線，直至到達中國東南沿海。1543 年，葡萄牙商人定居寧波；1557 年，建立澳門殖民地。

「航海家」亨利的影響是巨大而久遠的。他開創了偉大的地理發現時代，他為葡萄牙奠定了海上帝國之基，他給葡萄牙帶來 300 多年的海上帝國的發達繁榮。

義大利的哥倫布（1451-1506）慕名而來了。哥倫布曾經做過海盜，1476 年，他的船被焚燒後游泳逃到葡萄牙。因為知道里斯本是航海家的聚集地，是探尋新大陸的大本營，他想，也許尋找印度的夢想可以在這裡實現。所以，雖然崇拜和認為可以依賴的亨利已經去世，他還是選擇了里斯本。1484 年，他鄭重地向葡萄牙國王提出讓他率船隊尋找印度的請求。由於沒能得到允許，他才轉道西班牙，到那裡大顯身手去了。

葡萄牙國王拒絕哥倫布，因為葡萄牙有亨利培養出來的自己的航海家。

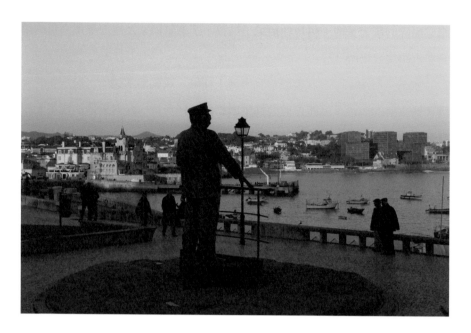

距貝倫塔數公里處的卡斯卡伊斯濱海小鎮,葡萄牙最後一位國王的雕像。即便
是沒有什麼建樹的末代國王,葡萄牙人也要讓他站在大西洋邊上日日看海

最有名的兩位,一位是瓦斯科·達·伽馬(1460-1524),另外一位是佩德
羅·卡布拉爾(1468-1520),均出身於世代為國王效力的貴族之家,也無
疑均出自亨利門下。他們雖然沒能直接師從亨利,但都是亨利的再傳弟子。

這兩位大體同時期的航海家,可謂不辱師門。

達·伽馬是由歐洲繞過非洲南端的好望角,穿越印度洋到達印度的海路
開拓者。葡萄牙國王先是派遣達·伽馬的父親率船隊開闢通往亞洲的海路,
因其父半途而亡,未竟之業便由達·伽馬繼承下來。

1497 年 7 月 8 日,做好充分準備的達·伽馬,率領船隊從貝倫碼頭出
發,一路向南,繞過好望角後折向東北,穿越印度洋,歷經 10 餘月的艱辛,
終於在第二年 5 月到達印度南部大港卡利卡特。由於信仰問題,他們與當地
阿拉伯商人發生利益衝突,遭受到來自多方面的打擊擠壓,難以立足,只好
於 8 月底撤離。歷經千辛萬苦,好不容易打通通往亞洲的海路,卻無功而返,

唯一的收穫是離開時偷偷帶走的五六名印度人。1499年9月，達‧伽馬回到了離開兩年多的里斯本。

葡萄牙國王不會輕易放棄已經打通的印度航線。僅僅過了不到半年的時間，繼達‧伽馬之後，卡布拉爾被國王任命為第二次印度遠征隊司令。1500年3月，卡布拉爾率領13艘艦船組成的葡萄牙船隊，又一次從貝倫塔出發，前往印度。

一個月後，也許是偏離了達‧伽馬走過的航線，卡布拉爾的艦隊發現新陸地，他們看見的是大西洋另一側的巴西海岸。抵達巴西海岸後，無比興奮的卡布拉爾立即派一隻船回國報告國王。巴西就這樣輕而易舉地歸屬葡萄牙了。

卡布拉爾在新發現的巴西停留10天後繼續航行，但此後的航程極不順利。5月底更正航線繞過好望角時，4艘船失事；9月抵印度，回航中又有兩船沉沒；一年後回到里斯本時，只剩下4條船了。儘管損失慘重，但因對巴西的重大發現，並使巴西成為葡萄牙新的屬地，卡布拉爾還是受到國王的嘉獎。不過損失終究太大，之後，國王再未對卡布拉爾委以任何要職。

達‧伽馬要比卡布拉爾幸運一些。

達‧伽馬離開印度時帶回了數名印度人，而卡布拉爾離開印度的卡利卡特時，則留下不少葡萄牙人。可是，留下來的葡萄牙人卻全被當地人殺死了。葡萄牙艦船由兩位航海家率隊兩次遠征印度，雖然均到達目的地，但事倍功半，不僅並未真正實現稱霸印度洋的目標，還蒙受國民被殺的恥辱。

葡萄牙國王絕不肯就此罷手。

達‧伽馬被二次起用。

達‧伽馬奉國王命令再次率艦隊，還是從貝倫塔出發，前往印度報復。報復的結果是，靠強大的海上實力，建立起在印度洋上的葡萄牙霸權。回國後，達‧伽馬因此於1519年被國王封為伯爵，1524年被國王任命為印度總督。

但不幸又接踵而至。達‧伽馬在赴任途中染病，1524年12月，死於

（上）伸向大西洋的歐洲大陸最西端的羅卡角附近的古堡，距貝倫塔古堡十多
公里，兩堡遙相守望。貝倫塔現為航海博物館，此古堡則在保留原狀的
前提下，內部改造為只有 10 餘個房間的豪華酒店，因此更加引人注目
（下）日落羅卡角

印度柯欽。

距白色的貝倫塔不遠處，還是河海匯流的岸邊，新添了一座如貝倫塔那樣高高聳立，也是白色的航海者紀念碑。紀念碑的造型，為巨大的乳白色大理石石船。石船昂首向洋，船頭的迎風挺立者應該就是亨利吧？因為這座紀念碑，是 1960 年為紀念「航海家」、「航海王子」亨利逝世 500 年而建造的。紀念碑前開闊的廣場上，有不同顏色的石塊拼成的巨幅世界地圖，上面有遠航世界各地的葡萄牙船隊。葡萄牙船隊發現新大陸的年代、地點，及船隊的航線、船形，清晰明瞭，歷歷在目。

航海者紀念碑對面，有一座更為醒目的、在歐洲常見的教堂式建築，那是和貝倫塔同時期建造的熱羅尼莫斯隱修院，於 1499 年為紀念達‧伽馬發現並打通印度海上航線而建。體積巨大、裝飾雕刻豪華典雅的隱修院前面的廣場上，豎立著介紹隱修院內展覽內容的看板。看板上有鮮明的葡萄牙海上帝國的標誌，看板與沉重的黑色鐵錨連為一體。

貝倫塔和隱修院都是大航海時代的紀念建築。1755 年，里斯本遭遇了特大地震，大部分建築被震毀，唯獨最醒目的貝倫塔、隱修院巋然屹立。

瞭解了這些歷史故事，再望望高聳張揚的貝倫塔、隱修院和航海者紀念碑，回頭看看隱在綠樹中很不起眼的舊王宮，就會悟出箇中原委了。

沿海岸前行十多公里處，是歐洲大陸伸向大西洋最西端的著名的羅卡角。在那個地方，才能真正見識什麼叫驚濤駭浪，什麼是驚濤拍岸，什麼才算捲起千堆雪。但最讓我驚訝的是，葡萄牙人談戀愛也要選擇在這樣的地方才更覺浪漫。不過，看看驚濤駭浪前的綿綿私語，不能不覺得真是浪漫極了。此時此刻，更能品出貝倫塔、隱修院、航海者紀念碑的張揚與舊王宮內斂寧靜的韻味。

海上帝國的宮殿不在陸地上。海上帝國的宮殿在遠航的艦船上，在洶湧的大海上。

里斯本貝倫區的老王宮和現在的總統府

日本

矗立在荒野裡的日本皇城遺址

遺址裡的平城宮

　　到日本奈良，正趕上舉辦聲勢浩大的平城遷都 1300 周年紀念活動。

　　主會場平城宮遺址一帶，車流人流熙攘喧囂，熱鬧異常。在向來安靜的日本，大約只有櫻花時節的公園內外能看見這種景象。

　　從隨處散發的不同語種的官方導覽地圖等宣傳文宣看，整個活動從 2010 年 4 月持續到 11 月。除探訪平城宮遺址外，平城遷都紀念活動執行委員會組織了一系列活動：有與平城京具淵源關係的地區性展示，有企業團體的展出，有多種藝術團體的演出，有中國週、中國民族樂器演奏、漢詩描繪下的古都奈良吟詠會，有獻給遷都 1300 周年的專場音樂會，也有紀念遷都的選美大賽——所有活動全部免費，無須預約。另有奈良特產館、美食廣場、平城宮熱賣市場、官方紀念品商店等。顯然，這是一次準備充分、組織有序。既是紀念遷都 1300 年，更是藉此擴大、提升奈良知名度，推動奈良旅遊觀光的政府行動。

　　平城宮遺址的確熱鬧得很。

　　哪裡像大遺址？簡直是一片大工地，一處大停車場，一個人們自四面八

重建在荒草地上的皇宮大門朱雀門

方來交易的大盤商市場。

好在主題與主體還是很突出的。

官方導覽地圖上的文字寫得清楚：平城宮遺址探訪之旅，與前人共處同一空間，追思前人的生活與思想，身在此處，也就是與遙遠的 1300 年前建設平城京，或生活在平城京的人們處於同一空間之中，如能意識到這一點，並留意到在千百個春秋中將此地保存至今的人們的熱情，定能從更深層次上享受這一探訪之旅。

導覽地圖上平城宮遺址點指示得很醒目：平城京歷史館、平城宮遺址資料館、遺構展示館，修建的東庭園廣場、朱雀門、太極殿等。

站在遺址邊極目四望，最醒目的正是一看就知道是剛剛建好的朱雀門、太極殿，彷彿——也的確是——從荒草裡長出兩座嶄新的古建築，一南一北，

遙遙相望。

　　新建的朱雀門是 1300 年前都城裡的皇宮正門，門前的朱雀門廣場也是新開闢的。廣場往南是寬闊的朱雀大道，也是新修的，而且只有短短的一段，僅延伸數百公尺就被現在使用的道路切斷了。朱雀大門兩側各有一段高約 5 公尺的圍牆，顯示著向外延伸的方向，引導著人們想像這樣的城牆怎樣將 130 多萬平方公尺的宮城團團圍定。站在朱雀門內向北望去，太極殿矗立在荒草地的另一端。導覽圖標示著兩處相距 800 公尺。

　　走進荒草地，向著太極殿的方向走去。

　　草高齊腰，雜花亂開，草間有新修的路。突然，鈴聲大作，管理人員揮旗、落杆，一列火車從荒草間轟隆隆開過。成隊的中小學生、導遊招呼著的老年團隊，與拉著旅行箱的歐洲人，擠在路側排隊待過。約過 10 分鐘，又一列火車通過，遊人又待過。不知何時修建的輕軌快鐵，就這樣斜刺裡穿過千年前的平城京遺址，就這樣每隔十來分鐘穿越一次千年前天皇的宮城。

　　荒草地裡間或有不知何時清理出來的宮殿建築台基，橫在中間的呈東西向，順在兩側的呈南北向。兩側的台基鋪排得很長很長，看得出區域間的隔斷，想得到當年宮殿的規模。掠過萋萋綠草地望去，遠處融進鉛雲中的太極殿顯不出有多高大，但走到近前看，還是很巍峨的。不過，周圍缺少了陪襯，便覺巍峨而孤單。

　　太極殿前是石子鋪墊的開闊廣場。大殿坐落在土黃色石條砌成的台基上。石條的顏色那麼蒼老，有可能是當年留下的——至少有一部分是。石頭柱礎也如此。44 個土黃色石頭柱礎上矗立著 44 根粗壯的朱紅色立柱，支撐起宏偉的宮殿。

　　據介紹，太極殿高 27 公尺，正面寬 44 公尺，側面寬 20 公尺，是當年平城京中面積最大的宮殿，當然也是舉行天皇即位典禮等國家最重要儀式的殿堂。據說這座大殿僅使用幾十年，就被移築在當時出現的一座臨時國都裡，於是這座宮殿便有了第一太極殿的稱呼；在它的東側，便有了第二太極殿的

（上）平城宮遺址及清理出來的宮殿基址。遠處是重建的太極殿
（下）重建的太極殿

遺址。

第二太極殿遺址處雖然只剩地基和柱礎，雖然大部分人不肯跨過那條簡易的遺址內的公路，到這邊的荒草中尋找這些地基、石條、柱礎，但我相信他們如果是無意中發現這個地方，也會在此徘徊，久久不願離去。

這個地方比新建的朱雀門、太極殿那些看起來很顯眼的地方真實得多，豐富得多，有感覺得多。只有在這裡，你才會確切感覺到自己真的站在1200多年前宮殿那長長的屋簷下，走進1200年前寬敞、高大、明亮的大殿裡。

我踩著那些土黃色的石條，一個台階一個台階地走上佈滿柱礎的高高台基。我不知道自己是在日本的奈良，還是在中國的西安；不知道是在唐朝的大明宮，還是在奈良時代的平城宮；不知道是站在大明宮含元殿或麟德殿的遺址上，還是站在平城宮太極殿的遺址上——這兩處遺址實在太相像了。

占地面積達370萬平方公尺的西安大明宮是唐貞觀八年到神龍三年（634-707）陸續建成的。占地面積130萬平方公尺的平城宮的出現也接近這個時期。

西元6世紀末7世紀初，日本皇朝攝政的聖德太子實行了一系列改革，建立起較為穩固、以天皇為核心的中央集權制國家。改革的動因與參照、建制立法的主要依據全部來自中國。

從那個時候開始，天皇朝廷不斷地派遣考察團，派遣留學生、學問僧到中國考察留學。

到了7世紀中期，在以熟悉中國，並深入瞭解、研究過中國的回國留學生與留學僧主導下，仿照唐朝的禮儀律令深化變革，唐朝式的律令國家很快形成。日本天皇第一個中國式的「大化」年號出現了。接著的許多年號，大多可以從唐朝的年號裡以及後來的中國年號裡找到似曾相識的影子。這個時期發生的重大歷史變革，史稱「大化革新」。西元710年，元明天皇遷都平城京。從710年至794年，對日本歷史產生重要影響的這段將近百年的

清理出來的第二太極殿基址及宮殿間道路

時間，被稱作日本歷史上的「奈良時代」。

如果說奈良時代的日本瀰漫著「中國化」、「中國熱」的空氣，一點也不過分。

整座平城京完全是仿照中國唐朝都城長安建造起來的。太極殿、朱雀門、朱雀街等宮殿、宮門、街道的名稱也襲用長安的名稱。

平城京東西 4.2 公里，南北 4.8 公里，總面積雖然只是當時長安城的 1/4，但格局一樣，按條坊制分割成九條八坊，宮殿、寺院、官衙、私宅各就其位。南北向的中軸線朱雀大道，將京城分為左京、右京。朱雀大道的北端直通皇宮南大門朱雀門。

我再次回到似乎還沒有完全修建好的第一太極殿。

站在嶄新的大殿前極目四望，的確覺得新鮮——新鮮得有些怪異。

看不到頭的荒草榮榮枯枯了 1000 多年，古老的遺址什麼時候有這麼多來來往往的人們光顧過？當然，1000 多年前肯定比現在熱鬧得多，但絕不是眼前這麼個熱鬧法，不像現在這樣，熙熙攘攘的人群反而讓太極殿與朱雀門更加孤零零地兩相守望。

當年的平城京雖說只有當年長安城的 1/4，但已經大得不得了了。眼前一眼望不到頭的荒草地，只是京城裡皇宮的所在，而皇宮只占京城 1/20 的地盤。

長安式的繁華無比的宮殿、街坊、官府、民宅、商店、酒館、寺院，那時候肯定塞滿整個奈良盆地。如果登臨遠處的小山看過來，皇宮裡的太極殿、朱雀門大概就像漂浮在蒼海裡的大船上的前後望樓吧？

奈良時代的宮殿、宮城、京城，以及四面八方，真正是唐風浩蕩啊。

國家體制、城市建設、耕田種地、禮儀教育、曆法醫藥、穿著打扮、茶飲糕餅、語言文字、詩文書畫，一律效仿大海那邊的龐大帝國。

唐鋤、唐鍬、唐竿、唐臼、唐織、唐紙、唐餅、唐繪等唐字打頭的流行詞層出不窮。

唐招提寺主建築金堂

　　但到底是一種什麼樣的狀況？儘管有清理出的宮殿遺址，也看得見遠處
有考古工作者在繼續清理，尋找宮城周邊條、坊的遺跡，但當時的情形也只
能靠大膽的想像復原了。

　　不過，奈良盆地四周的小山還在，它們都見過、都記得。

　　那個時候留下來的唐招提寺、東大寺等寺廟還在，它們都見過、都記得。

　　在所有的記憶裡，影響最大、印象最深的莫過於送迎遣唐使吧。

　　不下數十次的隆重的迎送。

　　在太極殿前，或在朱雀門前，天皇往往親自出面，親眼看著浩蕩的隊伍
揚起灰塵消失或出現在臣民的視線裡。

　　最重要的一次，是幾乎失明的鑒真和尚終於在遣唐使的陪同下出現於佛
教徒、臣民、天皇的眼前。

　　日本在中國的隋唐時代數十次派遣的留學人員中，約有半數為學問僧。
學問僧帶回大量經卷。日本天平六年（中國唐開元二十二年，西元 734 年）

的一次，就帶回 5000 餘卷。也許是心靈與精神的原因吧，文化交流中佛教的影響與留存遠遠超過其他方面。

影響力最大的就是鑑真和尚。

鑑真赴日之前，已是聲名遠播、眾望所歸的大德高僧。日本的高僧代表天皇向鑑真和尚發出盛情的邀請，鑑真自是志向甚遠：玄奘能西天取經，我何不弘法東瀛？

大願既發，雖遠渡重洋、風險浪惡、檣摧船毀、觸礁落水、驚險連連而矢志不渝。12 年間 5 次東渡失敗，第六次終於在日本天平勝寶五年（唐天寶十二年，西元 753 年）登陸日本，並於次年抵達當時的日本首都平城京。

聖武太上皇和天皇孝謙女皇派專人迎接，宣讀詔書：「大德遠涉滄波而來，喜慰無喻。朕造此東大寺，經十餘年，欲立戒壇，傳授戒律，自有此心，日夜不忘。今大德遠來傳戒，冥契朕心。自今以後，授戒傳律，一任大德。」2 月，東大寺戒壇築成；4 月，鑑真為聖武太上皇授菩薩戒，為天皇、皇子等 400 餘人授戒。

第二年，建成東大寺戒壇院，接著又在東大寺內興建了唐禪院。兩院均由鑑真管理。鑑真在自己親自管理的兩院說戒傳法講經。學識淵博廣大的鑑真引經據典，梵音洪亮，滿堂聳聽。

隨著授戒、訓練和教育場所的快速建成，鑑真的影響力和威信迅速形成，在短短一年多時間裡，鑑真就神奇地使日本佛教走上嚴格正規的戒律之途，這正是急需也極想整頓佛教的天皇朝廷的企望，也是佛教界的意願。鑑真因此更加受到朝廷的敬重推崇，受到僧眾的擁戴。天皇封他為「傳燈大法師」、「大和尚」、「大僧都」，發佈詔書褒獎他「學業優富，戒律潔淨，堪為玄徒領袖」，還決定把過去用以供奉聖武天皇的米鹽之類專供鑑真。

在天皇的直接扶助下，鑑真雖無傳教弘法及物質生活之憂，但他的理想，是要建立一座不限身份、不論時間、不設官籍，供十方僧往來修道、眾人皆可受戒得度的律宗寺院。

唐招提寺金堂後面的講堂

　　在天皇的支持下，幾年之後，一段流傳千年的佳話、一件流傳千年的盛事發生了，一處留存到現在的文化聖蹟出現了──天皇把位於右京五條二坊內皇子新田部親王的舊宅賜予鑒真，並賜予足可供養的田地。天平寶字三年（唐乾元三年，西元 759 年），鑒真在天皇賞賜地建成唐招提寺。「招提」是在佛身邊修行的道場的意思，唐招提寺就是表明這座寺院是為從唐朝來的鑒真和尚在此修行而建立的道場。淳仁天皇題寺名並宣旨，凡出家人須先到唐招提寺研習戒律後，方可選擇自己的宗派。唐招提寺又是日本最初的律宗寺院，至今依然被尊為日本律宗總本山。

　　鑒真及隨他東渡日本的弟子，同時亦堪稱建築雕塑大師。他們終於有機會在建造唐招提寺的時候，一展唐朝建築與雕塑藝術的風采。

　　雖然經歷了 1200 多年的榮枯盛衰，唐招提寺也許已難有當年的輝煌，但作為主要建築的金堂與講堂，原狀保存完好，雄姿依舊。

日本內務省公佈的《特別保護建造物及國寶帳解說》中，評價唐招提寺主建築金堂「為今日遺存天平時代建築中最大而最美者」，「以豐肥之柱，雄大之斗拱，承遠大之出簷。屋蓋為四注，大棟兩端高舉鴟尾，呈莊重之外觀」。

特別是金堂後面的講堂，原本矗立在平城宮裡，是宮中的東朝集殿，天皇把這座建築賜予鑒真大師，於是，鑒真把宮中的殿堂拆遷到唐招提寺，作為他傳經佈道的講堂。

平城宮遺址早已片瓦無存了，幸而有此建築遷移於此才得以保存至今；幸而由此建築可見平城宮之一斑。

還有雕塑。金堂中的盧舍那佛坐像，被《特別保護建造物及國寶帳解說》評價為「天平時代最偉大、最巧妙之雕像」。鑒真圓寂之前由弟子們「模大和尚之影」塑造的鑒真像，不僅由於形似，更由於準確表達了鑒真的意志、性格、情感，而成為日本美術史上具有代表意義的作品。這座鑒真像現安放在唐招提寺東北部御影堂內，每年在鑒真忌辰前後一週內對外開放，供人們瞻仰。

這尊塑像曾赴法國展出，法國以維納斯斷臂像回訪。

由於鑒真，由於唐招提寺，今天和今後的日本人、中國人，以及來自世界其他國家的人們，可以親眼欣賞日本奈良時代的藝術，欣賞中國唐代的藝術。

鑒真東渡對日本佛教、對日本藝術、對中日文化交流都產生了無可估量的影響。

平城宮遺址入口廣場處設有臨時性的平城京歷史館，館前有遣唐使船復原展示。船全長約 30 公尺，桅杆高約 15 公尺。現代航海尚有海難發生，想想 1200 年前駕駛這樣的船越洋過海，需要多大的勇氣和犧牲精神！

與鑒真同乘遣唐使船回到日本的留學生阿倍仲麻呂，曾在唐朝任職，取漢名晁衡，與大詩人李白有交流。後傳聞其歸日途中遇難，李白寫下沉痛的悼詩：「日本晁卿辭帝都，征帆一片繞蓬壺。明月不歸沉碧海，白雲愁色滿

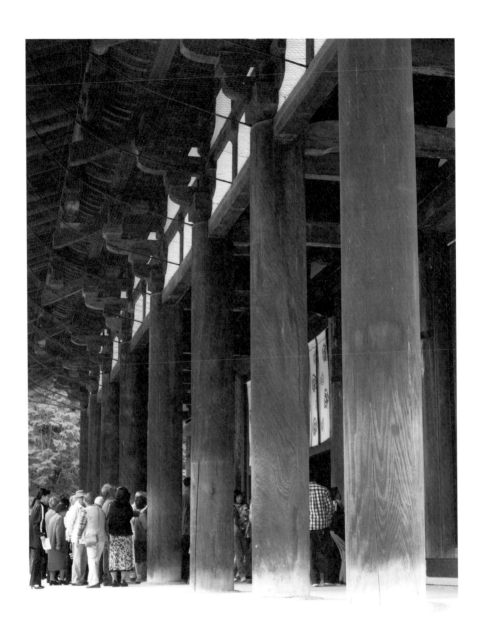

唐招提寺粗壯的廊柱、雄大的斗拱

蒼梧。」

　　歷史館裡的影視廳正在播放鑒真渡海的虛擬動漫節目，驚濤駭浪讓小學生看得目瞪口呆，驚叫不已。

　　小學生們也許不會想到，當年的天皇就站在旁邊那座朱雀門的台階上，等待著這位從峰谷浪尖上漂過來的和尚，並在東面不遠處的東大寺接受這位和尚的授戒。

　　奈良作為日本 1300 年前的京城，作為日本天皇皇宮的所在地，也就不到百年的短短時光。

　　但一段歷史對整個歷史進程的影響不以長短論。

　　鑒真有條件，也有資格成為對日本歷史產生重大影響的一個代表、一個象徵。

　　20 世紀，日本著名作家井上靖創作《天平之甍》，寫鑒真六次東渡；著名劇作家依田義賢將《天平之甍》改編為話劇公演於東京、北京，著名導演熊井啟將《天平之甍》拍成電影，成當時十大賣座片之一。

　　17 世紀，被尊為日本「俳聖」的松尾芭蕉，拜謁憂傷地閉著雙目的鑒真像時，寫下動人的詩句：「願將一片新葉，拭去您的淚痕。」

　　不只是 300 年前的松尾芭蕉，也不只是日本人、中國人——所有的人站在這名為信仰而失明的偉人面前時，都會獻上這憂鬱而真誠的歌：

　　「願將一片新葉，拭去您的淚痕」。

唐招提寺大門外道路邊簡樸的提示

皇居・御所

　　史書上講，日本在「大化革新」後，全盤仿效唐朝，包括都城、宮殿的建設。

　　先是奈良的平城京，但時間短，作為都城不到百年；接著是京都的平安京，一直到明治維新，長達 1000 多年，都是日本的首都。

　　奈良的平城京、平城宮遺址早已長滿荒草，新近修建在荒草地裡的朱雀門、太極殿怎麼看也沒感覺，只能當作想像的引導。

　　聽說京都的皇宮還在，便抱了極大的期望，去看與鑒真時期的奈良一樣，仿唐朝長安建造的京都。至少，可以看見仿唐的京都皇宮吧？

　　結果大失所望。

　　也在預料之中。

　　在東京時就多次看見位於市中心、現在依舊是天皇居住的皇宮。看慣了北京的紫禁城，就覺得日本的皇宮是著意不肯張揚。遠遠看去，綠綠的一大團，和任何城市裡隨意一處園林似乎沒什麼特殊的區別。只是到了近處，才看見有綠水環護著的黑色石頭圍牆。即便如此，也不是那種端起架勢特意造出的方正護衛，而是依地形地勢的自然環抱。

從外面可以看到日本天皇位於東京的皇宮，
原為江戶時代德川幕府歷代將軍居住的城堡

　　宮城的門也不規則，大小、遠近、方位沒有定規地開有八九處。進去看看，道路寬窄彎曲，高低起伏，房少樹多草多花多水多，不多的房舍又都掩映在綠林裡，怎麼看、怎麼想都覺得不像是皇宮。

　　後來知道，這地方原本就不是皇宮，是江戶時代幕府將軍的住宅。最早是作為戰略要地的城堡使用，看那被水環護著、由大塊黑色火山岩堆砌的厚厚石牆就想得到。

　　到了京都，走到作為皇宮 1000 多年的地方，居然連城與堡的感覺也沒有了。說是已經到了，但看見的還是綠色的松林。走進去，松林的後面，寬寬的灰色石子路對面，是長長的、有牆脊的灰白色牆，看起來比普通住宅的圍牆高不了多少。開在牆中間的黑色門樓反倒顯得高高大大。

　　看見皇宮了，完全不是想像中的樣子。

　　裡裡外外地看看，哪裡還有半點仿效中國唐代長安城池宮殿的影子？

　　1200 年前，這個地方根本不會是眼前這個樣子。

　　西元 784 年，桓武天皇將都城從奈良的平城京遷移到長岡京，10 年後，遷到平安京。

　　長岡京在現在京都的西南，平安京就在現在京都市的中心。

　　平安京完全是平城京的翻版，只是比平城京稍大了一號而已。南北約 5.3 公里，東西約 4.5 公里，正中一條貫通南北的朱雀大道把京城分成左京（東）、右京（西）相對稱的兩大部分。橫條縱道的條坊規劃，使整座京城嚴整到如圍棋的棋盤。南北 1.4 公里，東西 1.2 公里的天皇宮城，位居都城北部正中統領全城的位置上。同平城京一樣，朱雀大道北端直通宮城的南大門。

　　占地面積達 168 萬平方公尺的平安宮宮城也被稱作大內裡。大內裡設有朝堂院、豐樂院、太政宮等行政和舉行儀式的宮院。最重要的朝堂院位於大內裡南部正中。院內主建築太極殿正對京城中軸朱雀大道。

　　天皇的住所在朝堂院東北，即宮城中央偏東，是大內裡中的小內裡。小內裡占地 6.6 萬平方公尺，正殿為紫宸殿，另有清涼殿、弘徽殿、麗景殿、

東京皇宮內 1968 年建成的鋼筋混凝土構造的宮殿，在新年及天皇誕辰日，以天皇與
皇后為首的皇族會在長和殿面對觀眾的中央露台上，由天皇致辭並接受公眾的祝賀

飛香舍等建築。

透過這些確鑿的資料，可以想見西元 794 年時的平安京、平安宮多麼宏偉壯麗。

然而，它們永遠地消失了。

路過京都市中心的平安神宮，大院裡面的大殿大得讓我吃驚，且皆為典型的中國唐代風貌。日本朋友說，這是仿照當時平安宮裡朝堂院中的太極殿，按比例縮小建造的，只能算是太極殿的縮小版。

宮城消失的主要原因是火災和戰亂。

遷都 166 年之際，西元 960 年，大內裡遭遇第一次大火，當時的村上天皇把宮城東南邊的冷泉院作為別宮，重建了大內裡。可是，自此後，大內裡又連續數度發生火災，燒毀與重建反覆了好幾次。

天皇只好較長時間地住在大內裡的外面，把貴族的府第當作皇居。久而久之，貴族的府第就變成皇居，變成內裡外邊的「內裡」了。

到平安時代末期，西元 1200 年前後，大內裡的建築一再被燒毀，再加歷經多次戰亂，當初的平安宮終於變成一片廢墟。而大內裡外邊的「內裡」，反倒成為天皇長期居住的地方，一直到明治二年（1869）遷都東京為止。

這處大內裡外邊的「內裡」，正是我們現在看到京都御所的所在處。

知道了這段千年的演變史，在京都御所裡找不到中國唐朝宮殿的影子，也就不足為怪了。

因為這個地方最初只是天皇佔用貴族的府第作臨時居所，沒有理由也沒有必要大興土木。

天皇最初入住的時候，一定比現在看到的還要小，還要簡樸簡單。

只是到了眼看著不遠處原先的宮殿慢慢化作廢墟，天皇們沒能力也不打算重新恢復、不大可能再住回去的時候，也就是說，天皇們打算就在這個地方長住的時候，這才透過「考古學家」的努力，在不斷的修建中逐漸恢復了原在平安宮裡的天皇、皇后住所的一些主要殿堂。

京都御所外、御所內

就這樣一直到 18 世紀末。

18 世紀末京都平安京天皇御所的規模與格局，大體上就是現在看到的這個樣子。

被南北 450 公尺、東西 250 公尺的低矮圍牆護衛著的京都御所，從外面看起來，整體上是很適當、很合比例的，而且方正齊整。但大門開得看不出任何規矩，西門三，南門、北門、東門各一，且南北東西各門均不對稱對應。裡面的建築格局更是既疏落又隨意，在 10 多萬平方公尺的空間裡，建築占地最多不到 1/10。

南大門叫建禮門，偏西，既不在正中，也不與北大門在一條軸線上。建禮門對著承明門，兩門相距不到百米。

承明門內是以坐北向南的紫宸殿為核心的開闊庭院，也是京都御所唯一一座四面均有建築的方正院落。

紫宸殿面寬 37 公尺，縱深 26.3 公尺，高 20.5 公尺，純木結構，正面正中有 18 級木板台階，四周有圍廊護欄，是御所中最大的單體建築。作為歷代天皇舉行登基大典等重要儀式的最高規格正殿，雖然是後來修建的，卻依然是具有象徵意義的代表性建築。

開闊的庭院中除正中的南門，還有東西對稱的日華門與月華門，這讓我立刻想到北京紫禁城中的乾清宮，乾清宮大院東西對稱的門叫日精門與月華門。

除以紫宸殿為中心的區域較為規律整齊，能感覺出中國古代宮廷建築的格局及唐代建築的影子外，其餘的建築群落不論是天皇接見將軍諸侯、處理政務、會議議事、日常生活起居、讀書娛樂的清涼殿、御常御殿、小御所、御學問所，還是最北面的皇后和女官們居住的後宮常御殿、飛香舍等，主體建築大都坐西向東，庭院散落，迴廊曲折，臨水倒影，花木隨處，雖有些中國園林的味道，但主要還是日本園林的風格。

從承明門看左櫻右橘的紫宸殿

事實上，在「唐朝化」、「唐朝熱」的奈良時代、平安時代，至遲在平安時代，日本於仿效、學習、吸收中國文化的同時，逐漸創造並形成自身民族文化的鮮明特色。眼前的紫宸殿及其庭院就是一個典型的例子。

從大的格局規模看，尤其是紫宸殿，遠處望過去，造型上的確很像唐朝宮殿的建築風格，像奈良唐招提寺的金堂那樣。

但殿前那麼大的院子，鋪滿白沙，如剛剛翻耕犁耙過的土地，純粹得連一根雜草也沒有，安靜地期待種子的播撒。

大殿雖有唐朝的形態，卻沒有一點唐朝的骨肉。從地基地面到牆體牆面，全部由木材構成。唐朝式的大屋頂，卻沒有一塊唐朝式的瓦片，而是由日本特有的層層疊疊檜樹皮特製而成。

大殿前木台階兩側非常醒目，但也是孤零零的兩棵植物，設計規劃時本是左梅右橘，當初落成時也是這樣，只過了半個世紀，仁明天皇就下詔把梅樹更換為櫻花樹了。從此，這左近櫻、右近橘的規矩就沿襲下來。

又過了幾十年，清和天皇親率百多名朝廷官吏，連續到右京左京中左右大臣的宅第，參加欣賞櫻花的詩宴——所有這一切的變化形成，雖有前有後，有各自的成因過程，但一如以櫻換梅，絕不是天皇個人的喜好，而是漸漸不露聲色，甚至是很自然地以日本文化象徵取代漢文化象徵，以本土文化形態取代外來文化形態。

離開京都御所，到西南方向不遠處著名的二條城轉來轉去時，一些奇怪的感覺同時在腦子裡轉來轉去。

二條城的歷史比御所短得多。天皇遷都京都在 10 世紀末，二條城修建在 17 世紀初。當時的德川家第一將軍德川家康修建此城的充足理由，一是為了保衛京都的御所，二是為了自己到京都拜訪天皇時居住。

看現在留下來的京都御所，沒有寬深的護城河，沒有厚實雄偉的城牆，的確需要強而有力的人保護。

看二條城，卻見保護者的居所比被保護的皇宮氣勢大得多。雖然看著奇

怪，想來也有道理：保護不了自己，豈能保護得了天皇？

二條城真是一座建構方正、結構嚴密、建造堅實的城。

取名二條，因其位於唐長安式條坊佈局中二條的位置；但也如它的名稱，二條城正是一座城中套城的雙城組合。又寬又深的護城河和大石塊堆砌的高高的城牆護衛起來的外城內，套著一座由更深更寬的護城河和更大石塊堆砌的城牆護衛的，同樣方方正正的城中城。

1601 年，德川家康命令日本西部地區的諸侯動工修建二條城。這時候，在日本的政治格局中，經過數百年的較量、平衡，幕府政權取得了對日本社會的控制權。17 世紀，德川家康確立了對全國的統治地位，日本由此進入最後一個幕府時代，也是最強勢的幕府統治時代——江戶幕府時代。就在天皇任命德川家康為征夷大將軍的 1603 年，德川家康進駐初具規模的二條城。到 1626 年，二條城大體上建成現在能夠看到的規模。

總面積 27.5 萬平方公尺的二條城，雖然城防牢固嚴密，內部建築規劃格局卻簡明扼要、乾淨俐落。

殿堂建築只有兩處，一處在外城與內城之間，一處在內城裡。另有位於內城西南角的天守閣，不過，這座 5 層高的城堡主塔矗立了百多年就被燒毀了，以後再沒有重建，現在只剩下遺跡。二條城所有建築面積只有 7300 平方公尺，只占全城很小的部分，其餘大部分面積為水系園林。

內城外城的建築都叫御殿。

內城的御殿是真正的御殿。最初的建築在 1788 年京都大火中燒毀了，百年後，原來位於京都御所，即皇宮裡的舊桂宮御殿被移建於此。此舉足見德川幕府、德川家的權力與地位。正因如此，天皇的宮殿只有這一座完整地留存至今。

內城與外城間的御殿最有德川家的特色。

整座建築由遠侍廳、式台廳、大廳、蘇鐵廳、黑書院、白書院 6 棟建築連接組合而成。連接方式很特別，從東南向西北呈斜線台階式排列。內部分

屋頂剖面樣本和宮殿局部裝飾

紫宸殿等主要宮殿屋頂由層層疊疊的檜
樹皮特製而成

隔成 33 個房間，每個房間都鋪有草蓆，共 800 餘蓆。每個房間的壁畫都是
按照各個房間的功能要求創作的，極具價值的是，絕大部分為「狩野」畫派
的作品，總數超過 3000 件，其中約 1/3 被指定為國家重要文化遺產。房間
內部的裝飾，由於較多使用了黃金而金碧輝煌。

　　這樣的一座連體組合式建築，除了粗大厚實、很有視覺衝擊力的實木結
構外，又因其呈斜向台階式排列，既雄偉又曲折變化的木構建築與建築四圍
的造園藝術，結合出完美的視覺效果，不論從園林遠近還是建築內外的任何
視角，都能呈現出絕佳互為景觀的狀態。

　　難能可貴的是，這樣的藝術與這座 17 世紀初的城郭一起，居然奇蹟般

紫宸殿後圍廊

地保留下來了。

　　我個人的感覺，就二條城主體的組合式建築而言，其豪華程度與藝術追求已經超過不遠處的天皇御所；從護衛角度看，其城池的嚴密與牢固，更是超過了不遠處的天皇御所。

　　不必說，強大如德川幕府，任何一個時代的幕府，若想取代天皇簡直易如反掌。如果在其他國度，特別是在中國，這簡直不可思議。然而在日本，似乎順理成章。

　　更不可思議的是，如此嚴重的「僭越」行為與事實，卻絲毫不影響天皇的穩固地位。

二條城內豪華的御殿大門

從著名的聖德太子建立以天皇為中心的中央集權國家的 7 世紀初算起，一直到今天，1400 年過去了，天皇的世襲未曾打斷，天皇的位置未曾改變。

如此久遠的天皇「神話」到底是怎麼製造出來的？

而且，如何既開啟當時的「全盤唐化」，又跨越千年地接續出明治維新的「全盤西化」？

查閱日本政治體制的沿革，關於「天皇」的定位，聖德太子的十七條憲法（604）與日本戰敗後的憲法（1946）有著奇特的一致之處。

聖德太子多以中國儒、道、佛的思想，以道德訓誡的形式，確立以天皇為君主的君臣關係、國家秩序，奠定了天皇至高無上的統治地位。

1300 年後，日本憲法雖然剷除了君主專制的殘餘，但仍以「象徵天皇制」的形式，確定「天皇是日本的象徵，是日本國民整體的象徵」，天皇仍居至

高無上的地位。

1400 多年以來，日本的「神道」與中國傳過去的「儒道」相當巧妙地結合起來，以「神道」的敬神拜神和「儒道」的忠誠忠義共同維護著天皇的神聖不可侵犯性。

將軍、武士、平民，所有日本人對天皇的盡忠義務觀念根深蒂固。

在 12 世紀到 19 世紀天皇的政府與幕府將軍的政府並存時期，在武士政權掌握國家最高權力，將軍成為集軍政權、審判權、徵稅權於一身的國家最高統治者時期，天皇的地位亦受到特別的保護。

當然還有另一個原因，天皇明智地使自己游離於權力鬥爭之外。

正是這些原因，幕府不僅從不產生「取而代之」的想法，到了需要、合適的時候，還堂而皇之地「歸政」了。

我們現在看到的二條城與京都御所形成的巨大反差，原因盡在其中。

是的，日本這樣的政治文化，可以做到天皇不需要靠外在的深壕高牆來保護自己的最高地位，不管這地位是實還是虛。

1867 年，德川幕府第 15 代將軍德川慶喜在二條城的御殿大廳宣佈，將政權奉還天皇。

1868 年，天皇的內閣設立在二條城。

1869 年，明治天皇遷都東京，皇宮就設在德川幕府的城池裡。

日本歷史上著名的「明治維新」開始了。

1884 年，二條城更名為二條離宮。

1889 年，天皇發佈憲法，日本成為亞洲第一個立憲國家。緊接著，國會建立，眾議院、參議院組成，內閣成立，以「三權分立」為原則的議會內閣制迅速形成。

天皇還是沿襲的天皇，國家體制卻是徹底革新的體制。

人們總在討論日本的「體」與「用」的問題。

還從「大化革新」時候說起吧，一直到「明治維新」，到現在，究竟是

二條城外城與內城之間的御殿

「日學」為「體」,「中學」、「西學」為「用」? 還是「中學」、「西學」為「體」,「日學」為「用」?

我又想到京都御所的紫宸殿,想到紫宸殿前的櫻花代梅花。

在我看來自然是「日學為用」的。事實上可能是需「體」則「體」,需「用」則「用」的。

無論如何,已有1400多年歷史的日本天皇,今天依然很平靜、很安穩地住在東京的皇宮裡。

近些年來,日本的這個黨那個黨走馬燈似的上台下台,首相也走馬燈似的你下我上,有時候勤快到還沒等你記住面孔就又換一個。可是,社會卻沒什麼動盪不定,百姓們的生活也沒什麼波瀾起伏,天皇繼續很平靜、很安穩地居住在綠樹掩映的皇宮裡——位於東京市中心那一片稍稍凸起的綠色的天皇居住地,真是進退有據的「御所」啊!

從天守閣遺址處看內城庭院、御殿（右為從京都御所移建過來的桂宮御殿）

瑞士

盧塞恩城牆上的望樓牆面上仍留有清晰的古代壁畫

山高皇帝遠

到瑞士，別想找到皇宮、宮殿一類的建築，連遺址、遺跡也看不見。

瑞士人大概是世界上最無皇權意識、最不知道也不想知道皇帝是什麼的人們。

瑞士聯邦主席在休息日與普通公民一樣，排隊搭公車，排隊進博物館、歌劇院。主席覺得理應如此，國民也覺得理應如此——蘇黎世裡特伯格博物館的同行和我說到此事的時候，平靜得像話家常一樣，但也聽得出多少有點自豪。

儘管人們可以把這個國家雖小，民族、語言、宗教信仰卻多樣化，又能結為一體並長久穩定，歸功於這個國家有著世界上最古老、最長久——長達700多年的民主傳統，但僅此理由，對於發生在瑞士的許多事情，仍然讓人們難以置信。

端坐在歐洲屋脊——阿爾卑斯山上的瑞士，是一個典型的內陸國家。看起來位於歐洲中心地帶，事實上，多少世紀以來，瑞士一直處在無關痛癢亦無須關注的邊緣。

在周邊國家爭權奪利、攻城掠地的征戰中安然無恙，肯定和它特殊的自然地理環境有關。

作為一個國家，瑞士就誕生在四森林州湖邊這樣自然而美妙的綠色草地上

全國 4 萬多平方公里的面積，60% 為阿爾卑斯山脈，且大多在海拔 3000 公尺至 4000 公尺間，超過 4000 公尺的山峰就有 20 餘座。大概真應了「山高皇帝遠」的古語，四周的任何一個帝王都沒把它放在眼裡。

與具有悠久歷史的國家比起來，與曾經以不同方式龍盤虎踞這個世界的國家比起來，至少與西邊的法國、東邊的奧地利、南邊的義大利、北邊的德國比起來，瑞士成為一個國家，一是晚，二是「散」。

從西元前 1 世紀凱撒大帝時起，到 4 世紀，現在瑞士的領土幾乎都在羅馬帝國的控制之下。不過，因山高谷深，那個時候羅馬帝國對這個地區的統治事實上只存在於形式。

想在歷史時空的夾縫裡，在兩個政治經濟圈——地中海與北海、波羅的海——的夾縫中相當艱難地生長起來，要有一個適合的機會才有可能。一直到 12 世紀，當南北兩個政治經濟圈需要貿易、需要交流交通、需要打通橫亙在中間的阿爾卑斯山，必定要從瑞士這個地方經過時，這個地處咽喉要道的地方才有可能有所作為，才有希望登上世界的舞台。

不過，機會不一定都是好的。

生活在無人問津的地方，似乎也不無好處。雖然艱難，倒也悠然自得，就像阿爾卑斯山脈崇山峻嶺間數千個明麗的湖泊與無數散漫起伏的綠色山坡那樣。一旦被看中，就會失去許多自由，甚至招來無邊災難。

蘇黎世最早的遺留，是西元前羅馬時代設立的要塞。當時設立要塞，為的是向來往於利馬特河上的船隻收取稅金。

接下來是查理大帝的宗教眷顧與統治。現在仍屹立在利馬特河畔的聖母教堂的前身，是查理大帝的孫子路德維希國王的女兒希爾德加特於 9 世紀修建的女修道院。在這座教堂的對面，是瑞士最大的羅馬式教堂。這座有兩棟高高塔樓的教堂修建於 11 世紀到 12 世紀，據說就是在查理大帝修建的教堂遺址上建起來的。在它的地下和臨河的一側，有查理大帝的雕像。

進入 13 世紀後，連接南北、穿越阿爾卑斯山的最短路線，從瑞士中央地區的聖哥達山口打通。從此時開始，以盧塞恩、四森林州湖為中心的地區得以快速發展。後來，盧塞恩還做過瑞士的首都。

到了神聖羅馬帝國管轄這一地區的時期，腓特烈二世皇帝把監督的權力讓給哈布斯堡家族，即後來的奧地利王朝。

然而，習慣於神聖羅馬帝國溫和管理的居民，拒絕接受哈布斯堡家族的強權統治。1291 年 8 月 1 日，在四森林州湖邊的綠色草地上，周圍三個地區的代表歃血為盟，締結了決定瑞士命運的著名的《永久同盟》。永久同盟的核心，是從神聖羅馬帝國手裡爭取獲得哪怕是最低自治權的互相援助。瑞士的「最初三州」，就這樣誕生在雪山腳下的綠草地上。締結誓約的這一天，便成了瑞士的誕生日，後來被定為瑞士的建國紀念日。

在具有傳奇色彩的誕生國家歷史事件中，瑞士的傳奇英雄威廉·泰爾誕生了。流行的說法，說威廉·泰爾是 13 世紀末至 14 世紀初生活在當地的農民，因帶頭蔑視奧地利當局，被迫用箭射穿放在自己兒子頭上的蘋果。威廉·泰爾在一次伏擊中殺死了州長，成為為政治和個人自由而鬥爭的瑞士建國功勳。泰

皮拉圖斯山口。另一側可以看到盧塞恩古城和四森林州湖。

傳說宣佈對耶穌處刑的羅馬總督蒂烏斯‧皮拉特的亡靈到處飄遊，後流落於此 ，若有人登山，定會有暴風雨雪出現。在漫長的歲月裡，因山高谷深交通阻隔而不為人知，或被視為畏途，再加此類可怕傳說，風光無限的阿爾卑斯山就這樣被妖化而無人問津。

瑞士成為旅遊與休養勝地並不是遙遠年代的事，這與盧梭、伏爾泰、拜倫等來這裡尋找心靈的安詳有關，與 19 世紀後期開始，當時超級大國英國的貴族流行到此休假有關

爾的傳奇故事，後來由於德國劇作家席勒的劇作《威廉‧泰爾》而名揚世界。

實際上泰爾的故事只是一個傳說。英雄史詩一類的傳奇，突出的是冒險與絕招。正如瑞士的踞險而立、而守、而發展，瑞士就是這樣憑藉獨特的自然環境和無畏、智慧，獲得獨立並逐步發展的。

50 年後，瑞士由 3 個州發展到 8 個州。到 16 世紀，形成「13 州同盟」，同時也形成了國家體制鬆散、高度自治、高度民主的特色。早期與羅馬帝國的關係如是，中期與神聖羅馬帝國的關係亦如是。

18 世紀，拿破崙軍隊佔領了義大利北部，卻庇護了瑞士——又是如同在大國的夾縫中，如在大山的夾縫中一樣。

最終確立為一直到現在的「聯邦體制」，已經是 19 世紀的事。

在瑞士，到處可以看到古老的城市、城堡，到處可以看到屹立在高地上的古堡，而看不到帝王的宮殿。這時候，便更會想到環境與歷史形成的瑞士堅強的地區自治與鬆散的聯邦體制的國家特色。

在山高皇帝遠的夾縫中生存，自會生出夾縫中生存的技巧與智慧。

最出色的、最讓人們羨慕的，是「中立」。

從「中立」到「永久中立」，是瑞士生存發展之大道。

但為此「中立」，也付出了瑞士人作為雇傭兵，為別人犧牲的沉痛代價。

因為生存環境的惡劣，瑞士人打起仗來吃苦耐勞、堅忍頑強，往往被經常打仗的國家花錢雇去。因為被不同的雇主雇用，結果經常看見作為雇傭兵的瑞士人自己同自己打。

能不能不打？能不能永久不參與打仗？有此悲劇，才收穫到「中立」、「永久中立」的果實：17 世紀中期，瑞士同盟首次在外交政策上宣佈了「武裝中立」。

其實也難得安穩、安全。

18 世紀末法國大革命時期，為了保護路易十六和瑪麗‧安東妮皇后，瑞士雇傭軍一直戰鬥到最後，786 名官兵喪失性命，其中不少是盧塞恩人。

1333 年建成在羅伊斯河上的卡佩爾橋，被稱為歐洲最古老的帶廊簷木橋，有點像中國貴州的風雨橋，是老城盧塞恩的歷史地標。最初是為了抵禦沿水路從四森林州湖來的敵人而建造的，也可以看作是城牆的延伸，石頭砌成的高大望塔矗立於橋前水中央

這是一件非常慘烈而著名的事件，盧塞恩老城區著名的《瀕死的獅子雕像》，紀念和表現的就是此事的悲哀與苦惱。馬克·吐溫說這座雕塑是「世界上最哀傷、最感人的石雕」。

想中立真是不容易。

周邊那些拚命爭奪的大國不讓你中立，你也中立不了。對於瑞士來說，在更大的程度上還得靠自然的庇護。

第二次世界大戰中，德國佔領了法國，瑞士便成為夾在中間的肉餡，陷入隨時都有可能被吃掉的險境。

時隔 649 年，轉機再一次出現在那塊綠色的草地上，出現在那塊誕生了瑞士的綠色草地上。

1940 年 7 月 25 日，被推選出來的安利·基桑將軍，選擇在四森林州湖邊，瑞士建國之地的那塊綠色草地上召集全體武裝隊隊長，莊嚴宣佈：一旦德國入侵，將放棄平地城市，所有部隊堅守阿爾卑斯山中，全面徹底抵抗。同時

瑞士最大的羅馬式教堂蘇黎世大教堂

建於中世紀的聖母教堂內，夏卡爾創作的現代
彩色玻璃畫吸引著眾多參觀者

宣佈：為切斷德國和義大利兩軸心國首都柏林與羅馬最需要的穿越阿爾卑斯山的通路，他將親手執行爆破行動，摧毀瑞士人千辛萬苦架設在山間的橋樑和開鑿的隧道。

要知道，穿越雪山的鐵路，海拔 3000 公尺到 4000 公尺間的歐洲屋脊上的橋樑、隧道，是瑞士人用毅力和血汗換來的呀！

德國在瑞士人頑強的信念面前猶豫了，進攻延遲了，瑞士最終自二戰的災難倖免——還是得益於地利！

這是瑞士人倍加熱愛、珍惜、呵護、妝點他們的阿爾卑斯山時，最充分、最充滿感情的理由，也是瑞士人希望全世界的人都來欣賞阿爾卑斯山時，最

（上）由阿爾卑斯清冽的雪水彙聚而成的阿勒河，遇到高地之後形成巨大的回環，
　　　三面環水的陡峭高地便成為天然的堡壘。這裡自 12 世紀築成要塞，接著成為
　　　城市，後來成為瑞士的首都。隔河而望，現在的瑞士聯邦議會大廈儼然城堡
　　　式的氣派。伯恩整座城市已被列為世界文化遺產

（下）有 344 級台階、高 100 公尺的階梯大教堂已經是瑞士最高的塔樓了，又坐落
　　　在伯恩老城區的高地上，顯得愈高聳挺拔。它的腳下是厚實石塊砌起的城牆，
　　　1421 年開工，1893 年竣工，建造過程本身就是一部長長的歷史畫卷

自豪的理由。

所有的這一切，使阿爾卑斯山連綿不絕的皚皚雪峰，雪峰間起伏鋪排的綠色草地，到處可見的像藍天一樣純淨的湖泊、河流，還有古樸又生機盎然的古老城市，統統充滿綺麗的色彩與無窮的魅力。

時至今日，經濟一體的全球化環境正在考驗著瑞士高度自治、高度民主的聯邦體制和堅持中立的國家姿態。瑞士人已經多次用投票的方式拒絕參加任何國際組織。如 1957 年拒絕了歐洲經濟共同體，1986 年拒絕了聯合國（2002 年以微弱多數通過加入），1992 年拒絕了歐洲經濟區協議，數次拒絕「歐盟」……

今後怎麼走？瑞士是不是一如既往地如阿爾卑斯山一樣特立獨行？

無論如何，瑞士人還會用投票的方式，以多數人的意願，哪怕只是微弱的多數，來決定自己的走向。

想想瑞士歷史上沒有皇帝，沒有皇帝意志、帝王意識，流傳到今天連長官意志、長官意識也沒有的種種好處，誰也無須為瑞士擔心。

四森林州湖旁的皮拉圖斯山——遠處阿爾卑斯山脈多座海拔 4000 公尺左右的雪峰橫在眼前

斯里蘭卡

「帕拉克拉馬海」邊的帕拉克拉馬巴胡大帝石像

岩石上的宮殿

　　小時候聽到錫蘭（據說意思是光明、富饒的土地，後來改譯為斯里蘭卡）這個名字，覺得這個國家一定很美麗。海明威說此地是「綠色的伊甸園」，形容不免俗氣。還有人說斯里蘭卡像漂浮在印度洋上的一片綠葉，比喻較為可愛。不過從地圖上看來看去，怎麼看都覺得是掛在印度半島尖尖上的一顆水珠，或者是正從半島向印度洋滴落的優雅水珠。

　　斯里蘭卡的歷史確實是從印度次大陸開始的。

　　西元前 5 世紀，早已在印度北方立足的雅利安人繼續往南，越過海峽登上錫蘭島，於西元前 377 年建立了僧伽羅王國。

　　100 年後，印度孔雀王朝的阿育王派他的兒子到這裡傳播佛教，受到僧伽羅國王的認同，僧伽羅人從此放棄婆羅門教，改信佛教。

　　西元前 29 年，500 名從各大寺院選出的飽學高僧，將佛教經文與注釋一筆一畫地刻在貝葉上，歷時三年，吟唱、審校百餘次。校訂準確無誤的貝葉經書，堆放起來足有七頭大象那麼高。

　　傳說中的佛教傳統，是說佛陀的腳印留在這個精緻的小島上，還說從佛

丹布勒岩廟

陀火葬的灰燼中撿取的佛牙，藏在一位公主的頭髮裡被帶到斯里蘭卡。一直到現在，這佛牙依然收藏在位於斯里蘭卡，曾做過僧伽羅王朝首都的康提古城中那間金光閃閃的佛牙寺裡，依然每天接受無數信眾的頂禮膜拜。

不管怎麼說，佛教成為這個國家的社會靈魂，已經是 2000 多年來不變的事實。所以，在斯里蘭卡，到處都能看見寺廟、佛塔、佛像雕刻和人們慈善的笑容。而那些舉世聞名的寺廟，大多與皇室、宮殿緊密相連，且集中在康提正北方的丹布勒、錫吉里耶、波隆納魯沃一帶。

丹布勒的皇室岩廟歷史最為悠久，也頗為奇特。在遠處只能看見灰褐色的巨大岩體；順著階梯一步步往上走，走到近前，也不見廟宇聳立──輝煌的佛像世界藏在寬廣開闊的岩洞內。

　　據考古證實，這樣的洞穴是史前時代理想的聚居地。到了有文字記載，就和國王、佛教連在一起了。西元前 1 世紀，僧伽羅國王抵擋不住泰米爾人的入侵，逃離首都阿努拉德普勒，藏身於這處地勢險峻的隱密之地，並以此為據點，忍辱圖強，14 年後終於收回失地。

　　為了紀念這處特殊的避難所、根據地，也為還願，重登王位的國王將洞穴整修為佛廟。雖然將一個大洞穴分割成若干個空間，但最大的那個仍達 1250 平方公尺。由於這段奇特的歷史，後來的國王們不斷地整修又整修——雕塑佛像、裝置佛塔、彩繪洞壁洞頂。排在最前面的 1 號洞穴不算大，但最為重要。在堅硬的岩石上，雕刻出長達 14 公尺的臥佛，呈現的是佛陀辭世時的姿態，被稱為「眾神之首之廟」。最大的洞穴中則有近百座雕像、上千幅壁畫。12 世紀的一位國王為佛像、彩繪鍍金，他自己的塑像也站在巨大的臥佛旁邊。原本黑暗的洞穴因此而燈火通明、金光閃閃。於是，皇室岩廟又有了黃金岩廟、國王岩廟的稱號。

　　在一個接一個的洞穴裡欣賞一座又一座臥佛、坐佛、立佛，欣賞一幅又一幅絢爛的壁畫，那感覺已經夠奇妙的了，然而更不可思議的是錫吉里耶的岩廟跟宮殿。丹布勒的皇室岩廟隱含在岩石裡面，錫吉里耶的則高高矗立在岩石上面。不僅奇特，還留下諸多謎團。

　　站在丹布勒皇室岩廟的岩體上，已看得見 20 公里外的錫吉里耶。

　　據書中介紹，錫吉里耶是一座陡峭的巨大岩體，彷彿從天而降，坐落在乾燥的土地上。國王的宮殿就建在那塊巨石上。可我的眼前卻滿是綠色，遠處的錫吉里耶好像是浮動在綠色海洋中的巨輪，怎麼也想像不出宮殿或寺廟為何會建造在那樣的岩石之上。

　　也許所有的人都會心存疑問。於是，一種說法就在所有看見錫吉里耶的人們口中傳來傳去：西元 5 世紀的時候，統治阿努拉德普勒的國王有兩個兒子，一個是皇后所生的嫡子，一個是出身低下者所生的庶子。庶子與掌握兵權的國王的侄子合謀發動政變，逼迫國王讓出王位，交出全部財富。老國王把造反的兒子引到貯水池邊，告訴他這就是王國的財富所在。奪得王位的庶

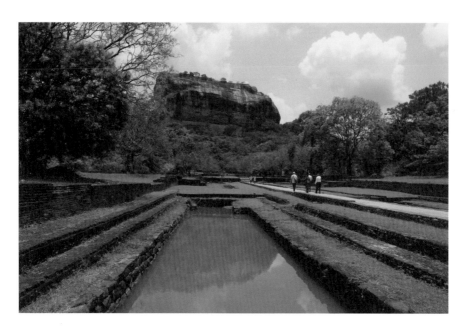

錫吉里耶巨岩及岩前庭院遺址

子一怒之下囚禁父王，但又提心吊膽，生怕逃到印度的嫡子回來報仇，便命令手下尋找一處易守難攻的地方重建皇宮。

　　錫吉里耶這處歷來的和尚隱居之地，由此被改造成國王的宮殿。

　　當在藍天白雲的映襯下，橫空出世的龐然大岩立在眼前時，當走進和攀登岩下岩上建築遺址時，不管聽到什麼樣的傳說都會堅信不疑了，而且堅信曾經有過的建築肯定超過今天的想像。

　　超出地面 200 公尺、四圍陡峭的獨立巨岩錫吉里耶，被 1500 年前極具想像力的建築家們，也可能就是被那位奪得王位的庶子，因地制宜、因石制宜地當作天然且渾然一體的宮殿基石——如果那上面的建築真是宮殿的話；並且，他們巧妙地使天設地造的錫吉里耶，成為他們新的城池核心和直衝雲霄的制高點——如果那上面真是宮殿的話，就真是名副其實的天子宮殿了。

　　新的城池鋪排在錫吉里耶巨岩的正前面。

最旁邊是寬寬的護城河。從遺址基址看，城牆、城門均不算高大寬敞，但石塊鋪出的中軸路筆直清晰地直向巍然聳立於雲天的巨岩伸去，兩邊的庭院建築在對稱中層層遞進。

第一進叫作水庭院。四座水池組成一個方庭，水池貯滿水的時候，中央的平台便成為孤島。從基址可見，平台和水池之間、水池與水池之間，應該有亭台樓閣相間相連。

第二進是噴泉庭院。池塘的水貯到一定程度，即流進蜿蜒的淺溪和地下暗道。大雨過後，便會看見溪水裡噴出水柱。

第三進稱作礫石庭院。在巨岩的腳下，那些散落的礫石其實是很大很大的石塊，但在這裡並不特別顯眼，彷彿是通天巨人般的巨岩，突然拔地而起時被抖落下來的沙石一樣。穿行在看似沒什麼規章的大石塊之間，從切鑿的痕跡中發現，這些礫石曾經是支撐為數甚多的參差建築的結構性基礎。在與此相連的巨岩底部，大小不等的一個個洞穴中，還能看到西元前裝飾的灰泥、壁畫、文字。

第四進已是錫吉里耶巨岩的下半部分了。向上攀登的階梯、傾斜的坡道，經過長約 200 多公尺的洞穴「藝廊」與「鏡牆」，一直通往距頂端約百米的獅爪平台。

懸在巨岩中腰、延續 140 公尺的洞穴壁畫，是斯里蘭卡文化的驕傲。現在能夠直接面對的 21 位姿態優雅，或撒花瓣，或捧鮮花，或托果盤，色彩仍很豔麗的女性半身畫像，只是 5 世紀繪製之初 500 位美女畫像中極少的一部分。有人說畫的是那位發動政變奪得王位的國王之眾多妻妾。如此誇張，不大可能，學者的考證是女眾神像。想想吧，長 140 公尺，寬 40 公尺，夕陽的光芒照亮了整個洞穴，色彩繽紛，500 位女神凌空飄浮在畫內與畫外的雲霧之中，那是怎樣的輝煌燦爛啊！

那面數十公尺長的「鏡牆」也不得了。用石灰、蜜蠟和野生蜂蜜混合而成的塗料塗抹的圍牆，護衛著岩壁的狹窄通道。光潔如鏡的牆面上，留下最早可追溯到 7 世紀的文字。這些斷斷續續的文字大多是讚美錫吉里耶和女神

岩半壁畫

壁畫的詩篇，時間跨度近 8 個世紀，是研究僧伽羅語言、文字與文學的重要依據，其中的 685 首詩歌已被整理成冊正式出版。

位於巨岩正北的獅爪平台是攀登頂峰的最後一站。

站在考古發掘出的兩個巨大的獅爪前，簡直想像不出這兩隻獅子當初到

底有多大。

　　獅子一直是僧伽羅王朝最重要的象徵，也是錫吉里耶又叫獅子岩的原因。

　　從兩個獅爪形成的入口進入，攀援著懸掛和雕鑿在岩石上的「之」字形
陡峭階梯，終於抵達在遠處看來可望而不可及的錫吉里耶最高處。

　　巨岩頂上的面積比在下面時想像的大得多。資料顯示有1.6萬平方公尺。

獅爪平台

　　這麼大的面積幾乎全部被規劃有序、錯落有致的建築遺址覆蓋。主體是
紅磚砌就的方形房址，另有小型花園和較大的蓄水池，還有石台、石座等。
　　說是當時新建的王宮也有可能，說是早有的寺院也有道理。我想更大的
可能是先有寺院，後改建為備用的王宮。

　　國王也不傻，平安時在岩下的水庭宮殿中享樂，危急時才撤到岩頂避難。

　　獨立岩頂四望，四下裡綠野平緩。剛剛走過的岩下的城垣遺址、中軸御道、水庭院、獅爪台歷歷在眼下。

　　按照傳說，1500 年前，建造於數百米高的懸崖峭壁上，上萬平方公尺

僧伽羅王朝古都波隆納魯沃宮殿遺址、佛教建築遺址

的空中宮殿和建造於巨岩下的面積更大、功能齊備的嶄新宮城，只用了７年的時間，真是不可思議。不過，說是宮殿落成６年後，那位逃走的國王嫡子率領泰米爾大軍前來復仇討伐，這位篡權的庶子國王只有自殺了斷，那情形，倒是可以想見的。因為基本上用不著大動干戈，只要把躲在巨岩上面的國王團團圍定，斷糧斷水，國王若不自殺，餓死之前就先渴死了。看來，這位愚蠢的兒子，根本沒有理解老國王關於「水就是這個國家的財富」的告誡。

對於斯里蘭卡來說，雖為島國，水卻是極為重要的戰略資源，歷代國王都會大建蓄水池。所以，所到之處，見到的蓄水池幾乎和寺院、佛塔一樣多，甚至更多。

我又想起剛剛離開的距錫吉里耶不算遠的僧伽羅王朝古都波隆納魯沃。

那裡保存有長４公里，寬３公里的古城遺址。城堡、皇宮宮殿群、寺廟群、

佛塔，規模宏大，樣樣俱全。印象很深的是，凡有建築遺址處即有蓄水池遺址。正是因為有數量眾多的蓄水池，所以早在西元前 3 世紀的時候，那個地方就成為中北部乾旱地區的農業經濟中心，11 至 13 世紀成為僧伽羅王朝首都。

12 世紀帕拉克拉馬巴胡大帝最偉大的功績，也是留給後人、一直流傳到今天的偉大遺產，是在他主持下將一個蓄水池拓展為小水庫，將一個小水庫又拓展為大湖泊。這個湖泊的名字就叫「帕拉克拉馬海」。

「帕拉克拉馬海」面積 24 平方公里，灌溉面積 70 餘平方公里，堤長 13 公里，堤岸上每隔一段有題刻記載。我們就是沿著「海」轉過來的。途中特地去了宮殿遺址不遠的「海」邊，去看一座靜靜地莊嚴地站立著的石像。

石像高 3.5 公尺，建於 12 世紀，傳說即為帕拉克拉馬巴胡大帝的雕像。

大帝的宮殿、寺院很宏偉、很喧譁，但通通殘破了；「海」邊的大帝雖然孤獨，卻很親切。在距大帝雕像不遠處更靠近「海」的地方，我看見一位白衣白鬚的矍鑠老人，正凝望著波光粼粼的水面，濃蔭裡黑色的眼睛閃閃發亮。想到大帝的雕像和那位白衣老者，巨岩頂上到底是寺廟還是宮殿已經無關緊要了。

歷史將歷史過濾為文化。

可見可觀的遺跡和流傳不息的故事，往往被抽象為某種文化的代表。人們總是選取有價值的遺址賦予記憶、紀念的意義。

在錫吉里耶附近一家半露天的餐廳吃飯時，我發現這個餐廳別緻得很，設計感極強，而其設計的核心，是找到餐廳與錫吉里耶最佳的位置關係與最好的視角，坐在這樣的餐廳裡，你會真切地感覺到自己、餐廳，與那座傲然特立於世、堪稱斯里蘭卡文化代表的巨岩互為審美之關係。

也許是有著從西元之前就開始的刻吟「貝葉經」的傳統，斯里蘭卡對於國民教育的普及高度重視。從 1947 年開始，國家就實行幼兒到大學的免費教育。到 1980 年，10 年級以下的學生一律免費發放教材和校服。就從這個普通的旅遊餐廳裡，我真切地感受到一個國家重視教育、普及教育的微妙之處——對文化的尊重和文化的素養已經滲透到日常活動的審美自覺中。

僧伽羅王朝古都波隆納魯沃遺址

西班牙

塞哥維亞城堡式宮殿窗外

輸水渠與古城堡

西班牙現在還有國王，但在紀元之初並沒有自己的國王。

西元前 218 年，羅馬人開始進攻西班牙，耗費了大約 200 年的工夫，羅馬皇帝奧古斯都才讓西班牙成為羅馬的一個省份。雖然花了極大的氣力，畢竟是羅馬帝國，有的是傲氣與力量，那座舉世矚目、傲氣十足的輸水渠就是明證。

已經過去 2000 多年，今天的人們，凡是到過塞哥維亞古城堡的人們，都會永遠記住那座懸在半空中的輸水渠，就像到過羅馬的人，腦中最深印象的是競技場。不過，在我的感覺中，雖說同樣是羅馬帝國的遺產，輸水渠給我的印象卻遠遠超過競技場。

塞哥維亞距馬德里不到百公里。

初冬時節，從馬德里往北，翻越瓜達拉馬山的時候，還有稀疏的細雨夾帶著凌亂的碎雪斷續地飄落。一到山那邊的高原上，西班牙的陽光又照樣燦爛起來。

在很遠處就看得見坐落在兩河交會處陡峭河岸上，被太陽照耀得格外醒

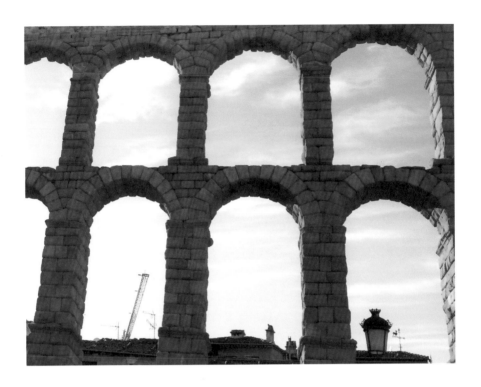

塞哥維亞古羅馬輸水渠，約建於西元 50 年前後

目的塞哥維亞古城。然而，當汽車直達那座懸在城市上空的輸水渠前時，似乎這座城市裡所有的建築突然消失了。

難以想像。用灰色花崗石堆起來的、高高的、長長的龐大建築物橫陳在碧藍天空中，如果沒有人介紹，我猜誰也不會想到這就是 2000 年前建造起來的輸水渠。

土地在它下面延伸，城市在它下面鋪排，人們從它下面走過，車輛從它下面開過──你根本不敢想像，須抬頭仰望的石塊堆成的水渠裡，一渠清水嘩啦啦地流淌了 2000 年。

攻城掠地的羅馬人佔領並毀壞了塞哥維亞，但很快又像主人似的認真負責地建造一座適宜生存的城市。羅馬人知道，想在乾旱的地方，在足以保證

具有戰略優勢的陡峭高地上建造攻守皆備的城堡，水是最重要的。

　　為了這座城堡的存在與堅固，必須從 16 公里外的遠處開一條水渠將水引到此地。進入市區之後，必須有 275 公尺的管道從空中越過城中的低窪處。於是，148 個高出地面數十米的石拱，把 275 公尺長的石渠高高地舉在空中。中間地面最低部分的石拱是雙層的，高約 30 公尺，十幾層樓房那麼高。

　　數百公尺外有兩台起重機正在忙碌建造一座與龐大的輸水渠比起來很不起眼的樓房。來回轉動的起重機的長臂彷彿在告訴人們：2000 年前並沒有現在的運輸工具，沒有現在的起重設備，沒有水泥之類的黏合材料——仰望水渠之後的人們因此而驚訝不已地仔細打量著、撫摸著一塊又一塊深色的花崗石。人們也為發現了組成石拱、托起石渠的無數花崗石之間沒有使用任何黏合材料而更加詫異不已。

　　人們驚訝如此宏偉的構建，居然能夠就這樣簡單地屹立起來，竟然能夠2000 年巍然矗立，風雨不動。人們還發現那些露出來的石塊早已沒有尖稜尖角，撫摸起來有一種柔和的感覺。有人說那是被 2000 年的雨水沖刷的，但西班牙的雨水很少，應該說是被 2000 年的風吹拂得沒了稜角。柔和的石塊組成一個連接一個的柔和石拱，柔和的石拱托舉著延綿的石渠。無論從哪個角度看，正面側面，高處低處，俯視仰視，都有一種神奇的感受。

　　長長的、高高的、柔和的直線與曲線組成的圖形，異常清晰地投映在石拱石橋下的地面上。太陽光很強，濃重的投影看著看著變成了深藍色。深藍色的影子與石拱、石橋組合成濃淡虛實的多維影像，又與影像中專心致志地寫生作畫的藝術家一起慢慢地移動著、變化著。此情此景，真讓人不忍離去。

　　自從有了這樣的輸水渠，有了這樣嘩嘩流水的澆灌，這座城市開始蓬蓬勃勃地生長。

　　站在高處眺望，古老的城堡完全是以懸在空中的輸水渠為中心發展起來的。

從城內看建立在古城最突出、最險要處的王宮

　　羅馬人建起了輸水渠，也為城堡劃定了基準線。沒有羅馬人的輸水渠，就沒有這座城堡。

　　羅馬人之後，阿拉伯人統治了不算短的時期。直到 11 世紀，完全征服了阿拉伯人的阿方索六世重新控制這個地方，塞哥維亞從此進入政治穩定、經濟繁榮發展的時期。這個時期建造的環繞整個古城的防禦體系被完整地保存至今。

　　隨地就勢規劃的古城形似橄欖。國王的宮殿如武士般威猛地屹立在最突出、最險要的尖角上。沿著石拱上的石渠往前，穿過古老的街道，就看見宮殿高高的圓頂和尖頂。

　　宮殿的三面是深下去的峭壁，從正面進入也必須通過一座架在同樣深的壕溝上的吊橋。當年的宮殿現已成為向公眾開放的博物館。展室裡，那個時

代的人與馬的鎧甲錚錚閃光，刀劍、長矛鋒利無比，一派無堅不摧的豪邁氣勢。

從國王的窗口望出去，城堡外的開闊地帶盡收眼底，更覺得王宮的確建造在足以控制城堡內外的顯要位置上。遙想當年，窗外的風景定然不是眼前油畫般靜謐溫馨，更多是鐵馬金戈，風煙滾滾，所以才有如此壁壘森嚴的宮殿式城堡、城堡式宮殿。

13-15 世紀，卡斯蒂利亞的幾代國王都定都塞哥維亞。著名的伊莎貝拉女王於 1474 年在此登基。她與她繼承了阿拉貢王位的丈夫斐迪南共同治理兩個王國，王權得到大大的強化。長期以來，穆斯林西班牙與基督教西班牙的拉鋸式對抗結束了，統一的基督教西班牙形成了，因而被稱為「天主教國王」。離王宮不遠，與王宮的圓頂相互守望的就是始建於 11 世紀，完成於 16 世紀的哥德式主教堂的華美尖頂。這座宏偉的大教堂因此而成為塞哥維亞又一處著名的歷史見證。

塞哥維亞往南不遠，也就五六十公里的距離，是至今仍然保持著中世紀古樸風貌的阿維拉古城堡。

在這裡，城堡與宮殿與教堂的關係更為典型。

據說因為聖人泰雷薩出生於此、宗教大審判長托爾克馬達埋葬於此，阿維拉被稱為「聖人和石頭之城」。

阿維拉最早的教堂是西元之初羅馬人建造的，完整的城堡出現於 11 世紀。阿方索六世在修建塞哥維亞王宮的時候，為了鞏固來之不易的戰果，特地選派一批西班牙最優秀的騎士到此，開始修建軍事重地所需要具備的一切防禦工事。

國王的命令是必須建成基督教王國裡最堅固的堡壘。縱長的阿維拉城堡佔據了高原與河流之間的地帶，完全用石頭砌起來的 9 道城門和 82 座與城牆連在一起的堡壘，共同組成 2.5 公里長、鐵桶般的防禦城牆。城市中心處的城牆內側，是一道壯觀的石壁景觀，建於 12-14 世紀的大教堂嵌在石壁上。

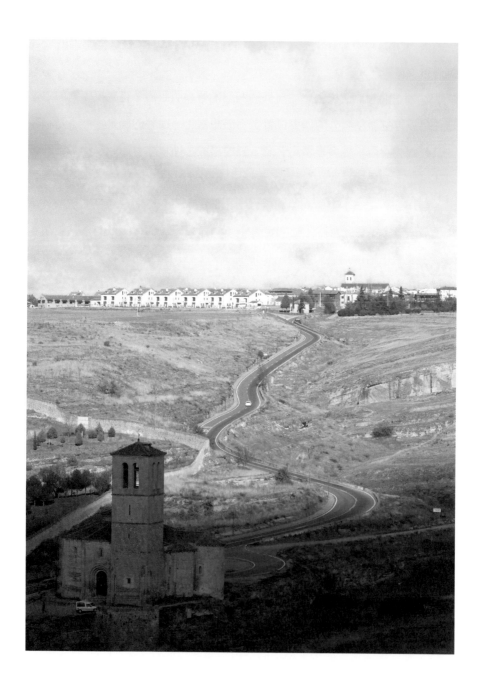

王宮下方通往外界的道路，當年應是車馬奔走，塵土飛揚

教堂的正面對著城內的廣場，背面與城牆結為一體。高聳入雲的塔樓在82座堡壘中獨立挺拔，猶如率領和指揮艦隊的旗艦——處於基督教王國與伊斯蘭王國的交接地，作為教堂的宗教作用與特殊的軍事防禦功能緊密相連——一座名副其實的「聖人與石頭之城」。

這座世界聞名的中世紀防衛城市的典範，其最具標誌性的城牆至今完整無缺。

馬德里南70公里處的托雷多古城堡，從遠處看起來，就是一座聳立在岩石上的軍事要塞。

和塞哥維亞、阿維拉一樣，它也曾經在羅馬人的治下。不同的是，6世紀前後，托雷多成為西哥德王國的首都。7世紀建起的大教堂，從8世紀開始被穆斯林統治了大約3個世紀。11世紀以後，作為西班牙宮廷的所在地之一，托雷多成為卡斯里蒂亞王國最大的政治和社會中心。16世紀，這裡則是查理五世領導的最高權力機構臨時所在地。托雷多是西班牙歷史的一個縮影，曾獲得「帝國皇冠城市」的美稱。

不只是托雷多，也不僅僅是塞哥維亞、阿維拉，西班牙土地上所有宮殿式的城堡或城堡式的宮殿，無疑都是戰爭與爭奪的產物。

羅馬人來了，走了；哥德人來了，走了；摩爾人來了，走了；阿拉伯人來了，走了——對於如我這樣不大熟悉亂麻般糾扯纏繞的西班牙歷史的人們來說，只記得這些地方的城堡、宮殿、教堂，總是在來了、走了，又來了、又走了的迴圈中，不斷地再建、再毀、再修、再補，但結果總是一樣的——城堡與宮殿，還有教堂越來越複雜、越來越牢固、越來越堂皇。不過，再堅固、再牢靠也不管用，還是會一毀再毀，但還是要一修再修，不管用也要修。

或許這正是歷史延續、文化沉澱的宿命。

托雷多由此成功地保持多種風貌長達2000年之久。

當我在看得出是從岩石上開出來不規則、雜密曲折、由小路和死巷組成的街道中轉來轉去時，當不同風格、不同色彩、不同時代的建築景觀讓人眼

有著華美尖頂的塞哥維亞哥特式主教堂

花繚亂時，我真切地感覺到，這正是在同一環境裡產生和包容了多種文化的托雷多的獨特魅力所在。

尤其是這裡的幾種主要宗教——猶太教、基督教、伊斯蘭教——同處共存，不同的教派教徒比鄰而居，對多元文化藝術的存在與發展起到了很大的推動作用。

為了保存、繼承獨特的多元文化藝術風貌，被確定為世界文化遺產的今天的托雷多，不僅不准拆毀古建築，也不准修建任何新式樣的建築。法律規定，所有的新裝修必須採用 11-14 世紀的外觀式樣。因此，托雷多古城堡不會消失。托雷多古城堡所代表的西班牙文化之重要特徵，會不斷地給人們新的啟示。

站在托雷多城外的高地上，可清楚看得出古城堡的東、南、西三面被塔

霍河的清流環繞著。

　　我想，這座 2000 年的城堡和西班牙所有城堡一樣，用三面的流水或溝壑封鎖自己的孤獨。可是，無論有過多久的拒絕，經過多久的守護，總有一扇門——羅馬人的、阿拉伯人的、西班牙人的——一起開向遙遠的起伏。可以進來，可以出去，不管這城堡移動到哪裡、停留在何處。

　　這讓我又想到了塞哥維亞的輸水渠。

　　2000 多年來，城堡、宮殿、教堂，時建時毀，時毀時建，唯獨輸水渠自打出世以來，不論什麼人佔領了那個地方，從來沒有哪一位對它動過毀壞的念頭。相反，都在小心翼翼地倍加呵護。

　　是的，被流水和溝壑封鎖的城堡會感到孤獨。輸水渠不會，它永遠親近與被親近，這樣的遺產真是值得所有的人永遠抬頭仰望。

　　我又記起我站在輸水渠下抬頭仰望的那一刻。霎時間，與輸水渠同時期的秦始皇兵馬俑突然出現在我的眼前。我還記得當時順口溜出的打油詩：「羅馬石渠秦陶俑，東西造作是不同；你修教堂我造廟，誰為私來誰為公。」

　　當我意識到我是從是否對社會對公眾有益有利的角度，是從了死人還是為了活人的角度作價值判斷時，立刻又想到，東西方的不同，絕不能由一兩件事論定。事實上，正當羅馬人在修水渠的那個時候，中國人就在四川修建了都江堰，在廣西修建了靈渠，而且與戰爭無關，是比羅馬的輸水渠更為單純偉大的、為民眾為社會的水利工程，並且，2000 年來，一直在發揮著巨大的作用。它們雖然沒有塞哥維亞輸水渠那樣的視覺衝擊效果，實際作用卻比塞哥維亞的輸水渠大得多，並更能經得起任何歷史的考驗，就連汶川那樣的大地震，也絲毫沒影響其久遠而巨大作用的發揮。

托雷多古城

馬德里皇宮對面的阿爾穆戴娜主教堂

皇帝的影子

城堡自有城堡的優勢，城堡也有城堡的侷限。

在爭奪守護、戰爭頻繁的時期，帝王們都在拚命修建牢固的城堡；在國家穩定、繁榮發展的時期，則需要興建宏大的城市。

西班牙的托雷多與馬德里雖然相距不足百公里，但一衰一興正是這樣的結果。

在相當長的時間，馬德里只是保衛托雷多和太加斯河流域的一道屏障。一直到奧地利王朝雄踞歐洲，1560 年菲力浦二世把首都從托雷多遷往馬德里之後，馬德里才迅速發展起來。

古老的城堡作為遺產特色，留給人們的是封閉的城牆，新興的城市留給人們的則是開放的廣場。

馬德里的廣場很多，其中有兩個最為著名：一個是老的，叫馬約爾廣場，另一個新一些，叫西班牙廣場。兩個廣場的出現前後相距約 300 百年。叫作馬約爾廣場的老廣場，不僅老，且大。西班牙語「馬約爾」就是「大」或者「主要」的意思，因此今日又叫它主廣場。

馬約爾廣場由菲力浦二世下令修建，菲力浦三世擴建。現在仍然豎立在

（上）馬約爾廣場旁再建於 18 世紀的馬德里皇宮，皇宮前後均有開闊的廣場
（下）建於 18 世紀的普拉多美術館，是世界著名美術館之一，收藏並展出維
　　　拉斯蓋茨、哥雅的許多名作

廣場中央騎著馬的青銅塑像，便是菲力浦三世。馬的嘴巴原來是張開著的，後來發現有鳥兒能飛進去卻飛不出來，便讓馬的嘴巴閉上了。

馬約爾廣場是皇帝的廣場，也是市民的廣場，從曾經有過的不同名稱就看得出來，如憲法廣場、皇家廣場、共和廣場、聯邦廣場等。

馬約爾廣場是馬德里許多重大事件發生的地方。這裡既舉行過封聖儀式，也處決過犯人，還做過鬥牛場，現在是馬德里人和來馬德里的遊客們遊覽、休閒、餐飲的極好去處。輕輕鬆鬆地坐在開闊的廣場上，吃點，喝點，看看四周的風景，聊聊馬德里的過去和現在，是一種非常愜意的享受。

距馬約爾廣場不遠的皇宮的前面和後面，也有很大很大的廣場。

留存到今的皇宮建於 18 世紀，是在原來的皇宮毀於大火之後修建的。整個工程持續了 30 年。皇宮落成時，宮殿頂部高高地豎立著歷代西班牙國王的雕像。據說有位皇后夢見有一尊雕像掉下來，正巧砸到當時的國王，於是這些站在宮殿頂部高高在上的國王們便被轉移到廣場上、公園裡或其他城市去了。

宏偉開闊的皇宮，現在已經不是皇家的宅邸了。儘管王室的接待活動還會在這裡舉行，但並不妨礙遊人出入參觀，更不妨礙人們在空蕩蕩的廣場裡隨意行走。

只要有可能，帝王們都會把自己的廣場鋪排得特別大。城裡畢竟會受到些限制，在城外找一塊地方便自由得多，所以，行宮的廣場更廣闊。

西班牙一年裡陽光照射超過 300 天，是歐洲著名的太陽之國。有諺云：到西班牙花錢買太陽。

豔陽高照、氣候乾燥自不待說，這大概也是伊比利亞半島處處被冬日下暗綠低矮的橄欖樹覆蓋的原因。然而，馬德里以南約 50 公里處的阿蘭胡埃斯，卻是另一番景象。雖是冬天，這個地方依然森林繁茂，紅葉黃葉滿目，綠茵遍地。

菲力浦二世在建都馬德里的時候，便將這塊難得的綠洲劃作興建行宮的領地；到 17 世紀，已經整修成皇家的夏宮和狩獵駐地；18 世紀皇后興建的

以王宮和園林聞名的阿蘭胡埃斯文化景觀

宮殿既奢華又溫馨，室內裝飾具有東方情調，園林則是典型的法國巴洛克風格。

宮殿前面的雕塑、噴水池、整齊的花草樹木搭配成精緻的幾何圖案。宮殿左側，幽深的河水從遙不可及的遠方穿過茂密的樹叢潺潺而來。宮殿旁便有了湖水蕩漾，白鵝成群──堂皇的皇家建築與幽靜的自然風光組合出別緻的景觀。

不過，我印象最深的，還是宮殿右側長長的衛隊兵營前，用黃沙鋪就的平坦操場。足有兩個足球場那麼大的操場，與宮殿後面寬寬的大道、綠色的草坪組成的平坦廣場連為一體，再與後面茂密的森林連為一體。森林中間是好幾條同樣黃沙鋪就、望不到盡頭的林蔭大道與林間小道──皇帝的廣場看起來大得簡直沒有邊際。

這使我立刻想到巴塞隆納。

巴塞隆納連接地中海的出海口處，哥倫布的雕像高高地站立在沖天柱子上。哥倫布伸手遙指處，大約是美洲方向。雕像的周圍雖然不再是廣闊的廣

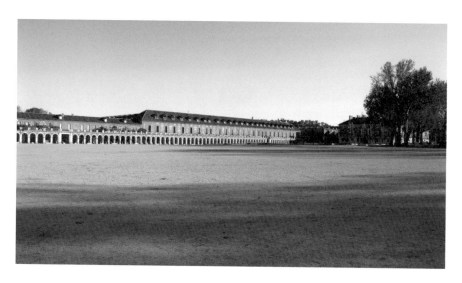

阿蘭胡埃斯文化景觀

場，可誰都知道，哥倫布的廣場是浩瀚的大海。但同樣誰都知道，塑像雖是哥倫布，但浩瀚的大海到頭來還是西班牙皇帝的「廣場」。

哥倫布確實非凡無比，他的行動打開了人類的眼界。然而就他本人而言，從十幾歲開始，註定只是一位肆無忌憚的海上漂泊者。哥倫布終其一生的行動就是海上冒險，挑戰自然與自我，尋找新大陸。他的夢想就是發現，他的理想就是將他衷心信仰的基督教傳佈於所有的發現地。他百折不撓的大無畏精神就是從這裡產生出來的。而作為國家統治者的行動，作為爭奪天下的國王的夢想，則是對領土與財富的渴望、征服與奪取。二者之間在精神取向上的共同點，使得哥倫布得到了與他同一年出生，用武力、用基督教統一西班牙的伊莎貝拉女王的大力支持。

在四面碰壁的哥倫布幾乎走投無路之時，西班牙國王封他為大西洋海軍元帥，下令所有水手聽命於他，准許他擔任未來所有發現的島嶼和陸地的總督，新發現土地上的產品 1/10 歸他所有。雖然這是空頭支票——國王同時下令只許成功不許失敗，否則一切賞賜皆作廢——但對哥倫布來說，只要能

馬德里西班牙廣場賽凡提斯紀念碑

揚帆海上，足矣。

伊莎貝拉女王在關鍵時刻的支持起了決定性作用。也許是為了強化這作用，後來還有言傳，說女王用自己的珠寶首飾彌補了哥倫布探險經費的不足。最終的結果是，女王死後，哥倫布失寵。兩年後，哥倫布在挫敗與潦倒中也死了。然而，西班牙卻由此取得好幾個世紀海上霸權、殖民強國的地位。

哥倫布既給西班牙帶來滾滾財富，也帶來了血腥掠奪的惡名。西班牙的殖民之夢徹底破滅後，戰亂不斷，最終陷入外侵內戰的泥潭。曾是首席宮廷畫家的偉大的哥雅用他的寫實藝術，記錄、保留了西班牙18世紀與19世紀之交的苦痛。畢卡索用他的現代藝術，讓西班牙20世紀的苦痛與自己的名字永遠連在一起。

不管怎麼樣，哥倫布還是被後來的人們尊重和紀念。矗立在地中海邊的雕像沐浴於朝暉夕映中，看起來總是充滿無限的激情。幾百年過去了，流傳至今的是經過時間過濾而愈加單純鮮明的探索、發現、奮鬥的精神。

說到哥倫布的精神遺產，塞凡提斯功不可沒，但單說他歷盡磨難的一生，實在是西班牙海上擴張的犧牲品。也許正因如此，他的唐吉訶德才能夠把那種西班牙精神發揮到極致。雖然一切源自幻想與衝動，但正是這種荒唐裡的理智、可笑中的人文主義、錯亂下的執著、非理性中的理性，把鋤強扶弱，見義勇為，為民主、自由、平等、理想赴湯蹈火，奮不顧身的精神宣洩得淋漓盡致。塞凡提斯留給西班牙的，是比黃金更有價值、更久遠的精神財富。

馬德里的西班牙廣場，就是19世紀為紀念塞凡提斯誕辰300年，在馬德里一處荒蕪的高地上落成的——那時的馬德里大約已經不容易找到足夠大的空地了。比起皇帝們的廣場，西班牙廣場顯然不算大，但紀念碑雄偉高大。

塞凡提斯端坐在紀念碑一側的正中央，十分嚴肅地俯視著他腳下平台上瘦高的堂吉訶德和矮胖的桑丘；手執長矛的堂吉訶德同樣十分嚴肅地望著前方，又好像十分嚴肅地看著並指向面前水池中自己和桑丘的倒影——無比完

主要按照高第的設計，建造了 100 多年且還在繼
續建造的「聖家堂」

美的紀念構成。

可是，不知道為什麼，在紀念碑的另一側，與塞凡提斯背對的那個位置，端坐著伊莎貝拉女王。是塞凡提斯有著與伊莎貝拉女王同等的歷史地位與貢獻？還是伊莎貝拉女王與塞凡提斯有著同等的地位與貢獻？還是有了伊莎貝拉才有塞凡提斯？抑或其他什麼意思？

是不是因為伊莎貝拉女王在西班牙歷史上發揮了重要作用而備受西班牙人的愛戴？比如經她之手建立起統一的西班牙基督教王國，比如她力排眾議，堅定地支持哥倫布尋找新大陸等。當然啦，像這樣的事情有一兩件就足夠了。我想，更重要的可能是伊莎貝拉以一國之主擁有的權力與威望，熱心於國家教育事業，西班牙的許多學者都受到她的鼓勵扶持。她本人好學不倦，30

多歲以後還學習拉丁文。還有西班牙文字的歷史、西班牙官方語言的統一，皆與她密切相關。所以，紀念偉大的作家塞凡提斯，不能不牢記伊莎貝拉。

我注意到，女王塑像下方很大的圓形噴泉噴湧不息。紀念一位偉大的作家拉上一位有為的帝王作陪，或者說把作家與國王放在同等的位置上紀念，這樣的紀念方式，大概只有西班牙人才想得出來並做得到。

更讓我感動，並讓我至今仍時常想起的，是雄偉紀念碑最上方的一組雕塑：在塞凡提斯和伊莎貝拉頭頂上方的最高、最中心處，彷彿是從二人頭頂上升起來一個圓圓的大月亮。大月亮四周圍坐著一圈妙齡少女，少女們正在月光下安安靜靜地讀書──多麼令人陶醉的情景！

是在證明伊莎貝拉和塞凡提斯的意義嗎？是在告訴人們西班牙為什麼會有那麼多出色的文學家藝術家，會有那麼多迷人的文學藝術？

塞凡提斯、維拉斯奎茲、哥雅、畢卡索、米羅、達利……對了，還有那個唐吉訶德般的建築藝術家，那個創造幻想、創造神秘的建築詩人高第！

到西班牙的人，一定不會放過到巴塞隆納領略高第藝術的機會，一定會去欣賞高第那些早已成為巴塞隆納標誌性建築的藝術佳作，如奎爾公園、巴特略之家、米拉之家等等。尤其是建了 100 多年還在繼續建造的「聖家堂」，那裡簡直是建築藝術的天堂、建築實驗藝術的廣場。

高第的晚年，1916-1924 年，處於孤獨與憤世嫉俗中，他將全部身心投入到早已接手的原名叫「貧者的大教堂」的建造之中。

高第靈魂中生長著的神聖狂熱越來越無止境了，「聖家堂」註定是他無法完成的建築。

1926 年 6 月 7 日，高第在走向「聖家堂」的路上，一輛有軌電車撞倒他，帶走了他的生命。從那以後，「聖家堂」吸引著世界各地的建築藝術家繼續高第的創造，一直到現在。

在巴塞隆納，我凝視著由植物、動物、人物所組成，林立的高高大教堂尖塔和橫在尖塔間的大吊車的長長吊臂，忽然又想到馬德里西班牙廣場，想到了唐吉訶德的長矛與風車。

位於巴賽隆納格拉西亞大道上的巴約之家，代表高第生動的現代派風格

義大利

建於 12 世紀、伸向碧海中的奧沃城堡

皇宮在龐貝旁

從龐貝古城廢墟出來，我一直思考一個問題：龐貝城消失在西元初，龐貝廢墟發現在 18 世紀，在其間如此之長的歲月裡，誰知道龐貝的存在呢？

在它的旁邊，當時與它相互守望的城區還在，但城市早已不知發生了多大的變化。又有新的城市出現了，也早已成為古城。它們之間，誰知道誰呢？

掩埋了龐貝的維蘇威火山，終日雲遮霧罩。據說這活火山又到了活躍期，政府已經動員居民搬遷，並有搬遷補貼，但周邊的居民似乎無動於衷。是因為看見了這麼大一座城市的被掩埋和被發現，才無動於衷嗎？

那不勒斯就在龐貝旁邊。

這座位於義大利南部的著名城市，雖然不以皇城皇宮著稱，卻是擁有最多宮殿和教堂的城市之一。

那不勒斯三面環山，一面臨海，山不大，亦無名，海灣卻是全世界最優美的海灣之一。

沿著海灣的濱海大道往前，稍稍轉個彎，一座伸向碧波中藍天下的黑褐色古堡突然出現。

看過去不像是古堡，倒像一座無比巨大的，由岩石砍削或水泥澆築的軍

海灣對面，白雲繚繞著的，便是掩埋了龐貝的維蘇威火山

事要塞。不知是在訓練還是在比賽，古堡一側的海面上，排成好幾隊的白色帆船在太陽下閃閃發亮。五顏六色的大片帆影讓逆光中的黑褐色古堡更為神秘，更顯荒蠻之氣。

可是，那不勒斯人一定覺得這座叫作奧沃城堡的古堡格外親切。他們作詞譜曲歌唱他們的古堡，他們要用歌聲讓所有看見古堡的人相信，這城堡真的是風情萬種。

但我相信大部分外來者和我一樣，看一眼就會覺得它是座堅固牢靠的歷史見證。8-11 世紀，海灣一帶就是那不勒斯公國的首都了。12 世紀，法國人統治下的西西里王國吞併了那不勒斯公國。那時候，此地還只是海灣邊的一個小小漁村。西西里國王在伸向大海的礁石上建起這座雄偉的城堡，讓它雄赳赳地守衛著美麗的海灣，眺望著海灣對面的維蘇威火山。

　　在既雄偉又神秘的奧沃城堡下的另一側，在必須仰頭才能看到頂端的高聳石頭城牆下，散佈著一處挨著一處的小吃店。每家店鋪前排列著的水具裡，種種海鮮游動，誰都不會懷疑，幾個小時之前，牠們還游動在數步之外的碧藍海水裡。

　　這裡是有名的品嘗海鮮的地方，剛剛從那不勒斯灣捕獲極新鮮的海魚、貝類絕對值得一嘗。以熟透的番茄搭配的義大利麵條，也是此地一絕。還有披薩，正宗的義大利披薩，不是現代加工法製作的，而是傳統的用馬鈴薯和乳酪製成，用燒紅的木炭烤出來的那種。也許是海灣的空氣好，也許是那不勒斯的水最適合做披薩，據說咬一口剛剛出爐的當地披薩，才能真正並確實地感受到那不勒斯。

　　披薩如今已經成為全世界普及的平民食品，當年卻是很受宮廷歡迎的高級食品。波旁家族的瑪格麗特公主主辦過披薩大賽，獲一等獎的披薩以她的名字命名為瑪格麗特披薩。

　　古堡下，以海鮮、熟透的番茄搭配義大利麵，與傳統的披薩，無疑都是那不勒斯人歌聲中的風情萬種。雖然個個稱得上風味獨特，但此中的味道，絕對比不上站在碧藍的大海邊，凝望海灣對面的維蘇威火山和火山下的龐貝廢墟那種味道來得濃烈。

　　古堡建起來的時候，海灣那邊的龐貝已被掩埋了 2000 年以上。

　　關於一直被稱作一個「城市」的龐貝的記憶與傳說，大概早已被海風和海浪淘洗、吹拂得無影無蹤。1000 年的時間畢竟太長了，那片曾經繁榮的地方，早已被一歲一枯榮的荒草覆蓋過 1000 次。

　　我想，800 年前建造這座城堡的人們，可能沒有一個人知道海灣對面曾經有過一座繁華的城市。如果不是發現並發掘出那片廢墟，如果不是剛剛從廢墟中走出來，2000 年後的我，以及和我一樣在這裡津津有味地品嘗著美食的這麼多的人們，哪裡會知道有過這樣的事情呢？我們肯定只會知道這裡的海鮮多麼新鮮，義大利麵條多麼正宗，傳統的披薩多麼有味道。

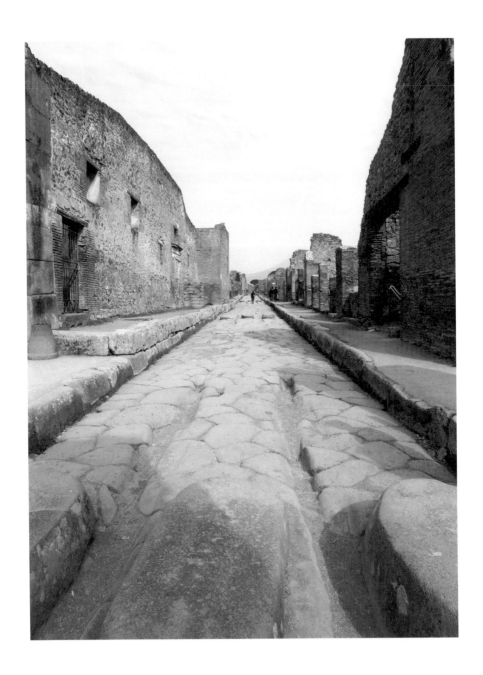

輾壓出深深車轍的龐貝街道

在一本叫《發現之旅》的書裡這樣描寫道：西元 79 年 8 月 24 日，這個夏日的拂曉，天氣熱得異乎尋常，突然一下劇烈的震動，攪動了灼熱的空氣。接著是轟然一聲雷鳴，人們嚇得目瞪口呆，眼睜睜看著維蘇威火山裂成兩半，炙熱的石塊從上空瀉下，火山灰緊接而來，填塞了他們的眼睛、嘴巴和肺部。

根據各項資料可以清楚地看到：西元 79 年 8 月 24 日以後，這個城市，已在人類的地圖上消失。平坦的土地上，野草和葡萄藤蔓延生長，逐漸覆蓋了原來的城區。不久，農人便忘記了這個城市的名字，而稱呼它「西維塔」，意思是「城市」，一個沒有什麼特色的名詞。

就這樣過了將近 1700 年。1748 年，當時的西西里國王，也是當時的那不勒斯王，及後來的西班牙國王查理三世，從西班牙調來專門給西班牙宮廷供應各類珍藏的專業人員，開始挖掘這個生長著茂盛荒草的地方。十幾年後，發現了一塊標誌性的石塊，石塊上刻著這座城市的名字──「龐貝」。

「西維塔」真正的名字叫龐貝。

最初的任意挖掘具有極大的破壞性。

隨著龐貝的名字傳遍歐洲，龐貝的混亂挖掘遭到歷史學家、藝術家激烈的批評抗議，但龐貝的挖掘行動愈來愈轟轟烈烈。

西西里王國的皇后卡洛莉娜對挖掘產生了濃厚興趣，法國《百科全書》的編著者狄德羅說話了，德國大文豪歌德考察了挖掘現場，英國駐那不勒斯大使漢密爾頓更是挖掘現場的常客。到了 19 世紀初，1808 年，拿破崙的妹夫與妹妹成為那不勒斯的國王和王后，他們不惜自掏腰包，加速挖掘工作的進度。那不勒斯舊王朝復辟以後，發掘工作有所放慢，但仍在進行。

龐貝的重大發現越來越多。

那不勒斯於 1860 年經公民投票表決，贊成與北義大利統一。以龐貝的影響力，首位新王意識到有組織、有計劃地挖掘，對於新王朝具重要意義。

龐貝終於在 19 世紀後期進入考古挖掘的時代。

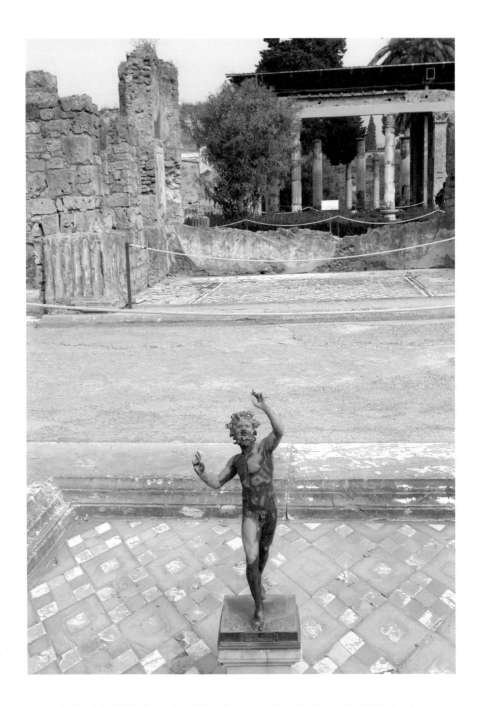

龐貝一處庭院中的青銅雕塑《農牧之神》（複製品，原作在那不勒斯國家考古博物館）

歌德從廢墟的牆面、屋頂、走廊，看見多姿多彩的壁畫，為龐貝人對藝術與圖畫的熱愛感動不已，並慨歎今不如昔。

歷史學家泰納看到的龐貝是這樣的：幾乎所有房屋的中間，都有一個像客廳大小的花園，當中是一個白色大理石的水池和噴泉，四周圍著一圈柱廊。在一天中最熱的時候，還有什麼地方能比這裡更方便、更舒適呢？白色的柱子之間綠樹成蔭，紅色的瓦片映著碧藍天空，鮮花叢中流過閃閃發光的潺潺泉水，噴泉落下的珍珠般的水滴擋住烈日——這裡豈不是最宜伸展筋骨、沉思冥想、盡情享受自然與生命之美的地方？泰納覺得愈是思索這種古代的生活習慣，愈覺得它真是美好，恰能符合當地的氣候和人類的天性。

250 年來積累起來的關於龐貝的所有考古資料，足以再現一個希臘羅馬時代，海灣邊美麗城市的景觀與生活。

斷牆上仍然留存著紅色與黑色的競選告示和居民的意見，記錄下當時的民主選舉制度。

龐貝居民與另一城市居民在角力表演期間相互打鬥致死致傷，羅馬皇帝將此事交給元老院調查處理，元老院宣佈龐貝 10 年內不准舉辦這類活動，並把主要當事人流放外地，可見當時法制制度的實行情況。

對劇作家、詩人的格外尊敬與歡迎，可見龐貝人的藝術修養和龐貝藝術之高雅。

血腥的競技場與熱鬧的大劇場，則反映了平民的娛樂需求。

遍佈的神廟與祭祀場所，說明龐貝的宗教虔誠。

對愛情的追求與對死亡的看重，表達得同樣自然、鮮明而強烈。出生於龐貝望族的薩碧娜富有而貌美，龐貝人引以為傲，把讚美的詩句寫在牆壁上：「願妳花容月貌常駐，薩碧娜，願妳永遠美麗貞節。」西元 62 年大地震那年，薩碧娜嫁給了尼祿皇帝。除了向皇帝懇求幫助家鄉人民抗震救災，還請求皇帝解除元老院停止龐貝人競技娛樂的懲罰。請求獲得批准，龐貝人在城牆上留下「皇帝與皇后聖裁萬歲」的大字標語。

從保羅教堂正中看皇宮、平民表決廣場、查理三世、費迪南一世青銅像

　　離開奧沃古堡的時候，再一次凝視海灣對面的維蘇威火山和火山下的龐貝廢墟，我更加確信 800 年前建造這座古堡的人們，真的不知道海灣對面有過一座那麼繁華的城市。

　　如果知道的話，他們不會把奧沃城堡建造得這麼神秘、這麼充滿蠻荒的氣息。

　　從古堡出來，回到濱海大道上，繼續往前。走過一段長長的上坡路，皇宮到了。

　　皇宮建在海灣盡頭，半山正中的平坦處。

　　皇宮對面是保羅教堂。

　　方正的皇宮和大圓柱弧形教堂環抱著廣闊的公民表決廣場，廣場中央矗立著查理三世和修建這廣場的費迪南一世之騎馬塑像。

　　皇宮的右側，是查理三世當那不勒斯王時建造的聖卡洛歌劇院。作為義大利三大歌劇院之一，聖卡洛歌劇院以其超群的音響效果和豪華的內部裝飾

聞名。

　　建於 17 世紀西班牙哈布斯堡王朝統治時期的皇宮，早已成為開放的博物館。外表端莊樸實、內部宏大豪華的宮殿裡，八座那不勒斯王的塑像展現著皇宮的歷史。欣賞 18 與 19 世紀的傢俱、陶瓷、壁毯、繪畫藝術品，自然會想到歌德讚賞過的西元前的龐貝藝術。

　　皇宮是那不勒斯的中心，也是美麗的那不勒斯灣的中心。

　　站在皇宮面向海灣的平台上，三面環山、一面向海的那不勒斯盡收眼底。左邊的海灣一側是白雲掩映著山頂的維蘇威火山，右邊海灣一側是聳立在碧海中，岩石般的奧沃古堡，後面則是擁擠不堪的古老城區的中心。

　　緊靠皇宮左側稍低點的地方，又見一座格外醒目的古堡，叫作新城堡。也許是為了區別於奧沃城堡，也許是因為那不勒斯這個名字源自希臘語「新城市」一詞，才這麼叫的。其實新城堡也很古老，它的出現只比奧沃城堡晚了不到一個世紀。1266 年，法國安茹王朝統治者在此建都，人口增加，經濟繁榮，那時的那不勒斯就以宮殿和教堂的精美而遠近聞名了。安茹家族興建的新的城堡式宮殿，被稱作「安茹家族的城堡」。15 世紀西班牙阿拉貢家族阿方索五世統治時，在原來的基礎上重新建造。

　　新建的新城堡更為奇特。雖然四圍城牆，但城牆的面積還不如城牆間的四座圓筒狀塔樓高大。遠遠看起來，不是圓圓的塔樓矗立在城牆間，而是短短的城牆夾在粗壯的塔樓間。並且，正面右邊的兩座塔樓之間，是大理石浮雕裝飾、堪稱文藝復興式傑作的凱旋門。

　　新城堡地勢比皇宮低，又近，所以看得清楚；再望望另一邊遠一些的、只能看清輪廓的奧沃城堡，兩相對看──如果說奧沃城堡像一座伸向碧藍海水裡的岩石島嶼，新城堡則是擺放在海灣邊的一個童話故事。

　　據說早在龐貝時代，那不勒斯就是奧古斯都、尼祿皇帝等帝王們喜愛的避暑勝地。

　　希臘、羅馬，以後的法國、西班牙、德國等，2000 多年的時間裡，那

太陽雨中圓弧形的保羅教堂

不勒斯一直受歐洲幾個主要民族的統治。

你走我來，結果是城市結構複雜，建築景觀迥異。

皇宮後面翁貝托一世大街裡面的老城區中心之所以擁擠不堪，因為還在使用著西元前 600 年希臘城市的道路。眾多的古老宮殿和教堂高高低低地散落其間，好幾個著名的國立博物館、美術館就設在舊宮殿中。為了找到供奉那不勒斯的守護聖人聖真納羅大教堂（據說因聖人之血每年兩次在祭祀日「液化」而成為市民嚮往之地），我在狹窄的破舊的街巷裡穿行了好幾個來回。

那不勒斯人不無自誇地說他們這個地方是「義大利永恆的劇院」。

的確如此。在這個色彩斑斕的大舞台上，上演過太多的歷史劇。一代又一代的那不勒斯人要不斷地應付那麼多走馬燈般變換的統治者，他們不能不被訓練成出色的演員。

文化與種族交叉的那不勒斯文化，和那不勒斯自然風光、城市景觀、生活方式一樣，新奇、複雜、無序、矛盾、生動。

那不勒斯一年中的文化活動、大小節日層出不窮，每年除夕在皇宮前寬闊的平民表決廣場準時舉行的倒數計時燃放煙花儀式，是全城市民的狂歡節日。

那不勒斯人還有一句名言：不遊那不勒斯，沒有資格談論人生、藝術、愛情與死亡——雖然帶有城市廣告詞的味道，但仔細想想龐貝，想想那不勒斯的歷史，想想這個城市的種種奇特之處，便覺得很有道理了。

再想想掩埋了龐貝的維蘇威火山到了活躍期，火山周圍的那不勒斯人真的還是那麼無動於衷，也就完全可以理解了。

建於 13 世紀到 15 世紀的新城堡

羅馬競技場腳下的君士坦丁凱旋門，始建於西
元 315 年，重新修繕於 2000 年

夢斷廢墟

　　我把一下午的時間全都交給了古羅馬競技場。

　　由於時間的關係，第一次去羅馬時只仔細觀看了它的外貌。即便如此，留下的印象幾年來揮之不去，因而也更惦記著它的內部。

　　這並不是主要原因。

　　對於人類文明史來說，有關古羅馬的創造、毀滅、發現、保護的椿椿件件都太重大，事關政治制度體制、社會結構形態、哲學、文化、藝術，全部是後人津津樂道的話題，甚至是後世復興的根據與依傍。而圓形競技場，不論是原創原建，還是遺址廢墟，都是排在第一位的形象工程。

　　詩人拜倫 1818 年看過後就說過這樣的話：「只要古羅馬圓形競技場還矗立著，羅馬就矗立著；圓形競技場一旦倒塌，羅馬就會隨之倒塌；羅馬一旦倒塌，世界也就倒塌了。」

　　進到競技場內，才知道在外邊看到的真的只是皮毛。

　　當我突然直接看見一個怎麼也想像不到的羅馬「內部」世界時，除了驚訝，實在找不出什麼話可說。

　　乾脆從寬闊的層層台階逐級而上，氣喘吁吁地直接登上最高層，站在當

（上）從三層看羅馬競技場底層
（下）羅馬競技場正西、雙神廟及其以西，是廢墟最集中的地方

年屬於奴隸與窮人的觀看位置上——我想把競技場作為一個中心制高點四處瞭望。

事實上，它就是古羅馬城的中心。

當年的羅馬城，是圍繞著七座小山逐步形成的。說是山，其實只是一些起伏的小丘陵。競技場就在這些丘陵中心的低窪處。

向正西方向的帕拉蒂尼山北側一帶望去，那裡是廢墟最集中的地方。多到沒有專業的知識、沒有專業的指導，根本分不清哪兒是哪兒、什麼是什麼。大片的廢墟從遠處，幾乎是從視線的盡頭一直連綿到腳下。

這片廢墟的中心部分是羅馬廣場。據說西元前 754 年，或者西元前 753 年，羅馬第一位國王羅慕路斯在這裡舉行了用一頭公牛拉著犁測量城市周長的盛典。現在每年的 4 月 21 日晚上，都要在這座廣場上舉行燭光音樂會，慶祝羅馬的建立。

凱撒神廟建在廣場的中心，正對著高高的演講台。左右兩邊是長長的大會堂，右前方是凱撒建造的元老院。元老院的通道由不同顏色的大理石構成重疊的幾何圖案，兩側寬闊的台階是安排議員們可移動座椅的地方，座椅能夠按照某種意願移向「支持」或「反對」的一方。流傳的說法是凱撒的座椅是金子製成的。不管凱撒的金椅子能不能移動，如電影裡再現的那樣，凱撒倒在他親手建造的元老院血泊中。

西元前 44 年，被謀殺的凱撒屍體，最初被莊嚴地安放在金光閃閃的聖廟講壇上。而安東尼打動人心的悼詞，讓人們放棄了在廣場上舉行葬禮的傳統，改為在最神聖的主教總部火化凱撒的遺體。羅馬皇帝的神話儀式，就這樣從這裡開了頭。

西元前 29 年，在凱撒的火化地點，凱撒神廟拔地而起。在凱撒神廟與競技場之間，是西元 2 世紀哈德良皇帝建造的規模宏大、結構獨特的雙神廟——羅馬神廟和韋奈爾神廟。兩座神廟各自的半圓形後殿連接在一起。羅馬神廟正面向西，面對公共集會廣場和凱撒神廟；韋奈爾神廟正面向東，面對競技場。

羅馬競技場二層通道

　　偏西南一點，幾乎與這一大片廢墟連在一起的、被綠蔭覆蓋著的是羅馬七山中最著名的帕拉蒂尼山。

　　人們把羅馬誕生的神話故事，給了帕拉蒂尼山的山洞：因為王位的爭奪，羅慕路斯和雷慕斯兄弟倆被扔進台伯河。河水把他們沖到帕拉蒂尼山腳下，一匹母狼在樹林裡餵養了他們。隨後，一位好心的牧羊人撫養了他們。他們長大後各自建立自己的城市又相互爭奪，最後雷慕斯被殺，羅慕路斯成為羅馬第一位國王。

　　於是，這塊帝國的根據地，便成為後來的風水寶地，逐漸由精英聚集的時尚之區發展為皇宮區。奧古斯都宮殿、圖密善宮殿、圖密善馬術表演場等都集中在這裡。

　　西元 4 世紀君士坦丁將首都遷往今天的土耳其以前，帕拉蒂尼山一直是

皇室居住地。皇家宮殿俯視的山腳下綠草滿眼，那就是傳說中那匹母狼餵養兄弟倆的地方，也是後來開闢成叫作馬克西穆斯、古羅馬最大戰車競技場的所在地。

最早出現在西元前 4 世紀的馬克西穆斯競技場，絕對是有史以來人類最古老、最大的體育場。戰車賽（如今日之賽車）的競技與宗教有關，與戰爭有關。獻給神，張揚國家、集團、個人的力量。戰車賽一直是羅馬的主要競賽，重要的賽事由官方組織並組隊參加。戰車戰馬賽也是那個時候觀眾最多的比賽，馭手與角鬥士一樣是最受歡迎的英雄。

想當年，在長 620 公尺、寬 120 公尺，可容納 20 多萬人的圓形競技場裡，戰馬嘶鳴，戰車轟隆。四圍三層木石結構看台上，幾十萬人齊聲吶喊，高大寬敞的皇家包廂裡也歡騰無比，那是怎樣驚天動地的景象！想來肯定遠遠勝過今日任何一場足球賽。馬克西穆斯競技場一直輝煌到西元 549 年，其後日漸荒廢，在很長的時間裡，長滿農人栽種的捲心菜。

與馬克西穆斯戰車競技場直道相連，著名的卡拉卡拉大浴場坐落在羅馬競技場正南面的切利奧山腳下。

歷史往往有點奇怪。不知從哪一年突然時興起來的澡堂一類公共設施，在羅馬時代就相當流行。不過，在這方面可真是今不如昔。氣勢宏大、堂皇張揚的羅馬大浴場，可不是現在到處可見、閃閃爍爍的澡堂比得了的。

新登基的皇帝，總是期望用建造類似大競技場、大神廟、大教堂那樣的巨大公共設施來獲得民眾的支持。而大浴場與公眾的關係更為直接與密切，修建浴場便成為羅馬建築的一大特色。

西元 206 年到 217 年，塞維魯皇帝建造起占地 1 萬平方公尺的帝國大浴場，他的兒子卡拉卡拉主持了落成典禮。整整 100 年後，在競技場正北遠一些的地方，與卡拉卡拉大浴場遙遙相對，戴克里先建起又一座規模相當的公共浴場。

羅馬時代如此規模的大浴場不只用於盥洗，浴場內有大小不同規格的浴

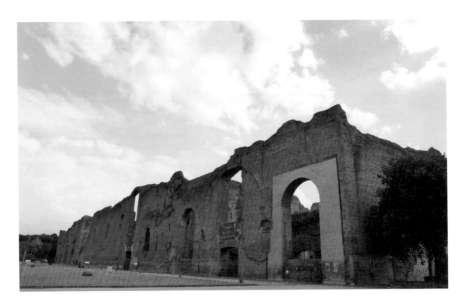

（上）廢墟中心部分的羅馬廣場
（下）卡拉卡拉大浴場遺址

室，若干個主浴室大到可同時容納 1600 人；有游泳池、跳水池，有熱房、冷房，有噴泉遊樂廣場，有運動場、體育館，有圖書館、美術館、會議廳……公共浴場變得愈來愈廣闊豪華。僅從卡拉卡拉大浴場和戴克里先大浴場現存的局部雄偉遺址看，會疑心是把海水浴場移入城市廣場之中。集會式的集體沐浴，奢侈的聚會，私密的政治、軍事、生意的籌劃，公眾社交活動——個人的衛生場所演化為羅馬城裡最主要且設施齊備的陽謀陰謀、休閒娛樂空間。

轉向競技場的東北方向，埃斯奎利諾山南向的低坡處，是尼祿皇帝的夢幻之地。尼祿把他的金色宮殿建造在這個地方。整座金殿到底豪華雄偉到什麼程度，早已無法想像了。說它是金色宮殿，只因其內部裝飾用了大量金製的葉片，也有人說整座建築內部全部用黃金裝飾。尼祿大帝的住所、待客廳、宴會大廳、庭院、長廊、花園、池塘……新奇的圓筒形拱頂，一眼望不到頭的高大柱廊，華麗的大理石鑲嵌，彩色浮雕……小橋流水，花香襲人，陽光燦爛，金碧輝煌……殿堂、庭院、花園和人工湖繞過山丘，延伸到競技場南邊的切利奧山北坡，與西邊帕拉蒂尼山古老的宮殿連成一片。

腳下的競技場，就是在尼祿的人工湖上建造起來的。

尼祿金殿建於西元 64-68 年，但它完整存在的時間可能還沒有建造的時間長。由於尼祿的極端統治激起民怨，他被迫自殺。當繼起的弗拉維安王朝的締造者維斯帕西安，決定填平尼祿的人工湖建造公共娛樂場所時，幾乎沒有人提出異議。

西元 80 年，在尼祿的人工湖上，用石頭堆建起的龐然大物矗立在人們眼前，正式的名字叫弗拉維安競技場。這座基本上是圓環形的獨立建築占地達 3 萬平方公尺，高達 48 公尺。據測算，它共用石灰岩 10 萬立方公尺，還大約用了 300 噸鐵，製造了把石塊連接固定起來的抓鉤。從外面看上去，三層環形拱廊壁立，第四層頂閣高高在上。從裡面最上層看下去，感覺像是從一塊高地上開鑿挖掘出來的一個大盆地。盆底一個圓形廣場，周圍是三層

經考古工作者清理、保護起來的廢墟

層層向上擴展的有座位看台，第四層是只能站著看的看台。

　　據統計，這裡可容納 59 萬名觀眾。按照社會地位，不同階層的人對應安排不同層面的觀看位置。皇室成員和守望聖火的貞女們擁有特殊的包廂，身著白色紅邊長袍的元老們坐在「唱詩席」中，然後依次為武士、平民、士兵等；特殊職業者有特殊席位，如作家、學者、教師、外賓等；第四層只能站著看的位置屬於窮人、女人、奴隸。第四層的廊簷下排列著突出來的 240 個中空構造，用來安插長木以支撐遮陽、避雨、防寒的大塊篷布。

　　數萬觀眾從第一層的 80 個拱門入口進入半透明的巨大空間，另有 160 個出口遍佈各層各級座位間，即使出現失控局面，混亂的人群也能夠在十幾分鐘裡快速疏散。

　　中心的圓形場地為厚木鋪就，木上鋪沙，以便即時清除殘殺的痕跡。木板下有可以通行的隧道，專供要人、野獸、角鬥士出入。有時候某些慶典會

延續好幾個月。上午獵捕野獸表演，人與獸格鬥，下午角鬥表演，人與人廝殺。整個慶典活動中，被殺死的各種野獸和人成千上萬。

從死囚、奴隸、戰俘中挑選出來不同級別的角鬥士，或全副武裝或輕裝，在角鬥開始前的遊行隊伍裡，齊聲吟誦著「你好，皇帝，我們就要死去，向你致敬」。

沒有一個人不希望倖存下來，然而倖存下來的寥寥無幾。

慘烈的競技場殺戮表演，一直延續到 5 世紀初。隨著基督教勢力的擴大，隨著羅馬帝國的衰落，競技場的顯赫地位一落千丈，後來不斷受到地震等自然災害和人為破壞，成為廢墟。直到 18 世紀，教皇宣佈此地為神聖場所，這裡才得到一些保護待遇。19 世紀以來，在每年復活節前的星期五晚上，這裡都要舉行教皇親自參加的贖罪儀式。對贖罪的含義有不同說法，但無論如何，至少最應該為 500 多年間無數生命的慘遭殺戮而贖罪。

我站在當年窮人、奴隸、女人站立的最高層，四顧茫然。

幾乎所有能看到的古羅馬遺跡，早已全成廢墟，唯有腳下的君士坦丁凱旋門完好如初。這座羅馬最大的拱形門，是西元 315 年君士坦丁大帝為紀念自己的勝利建造的，即使矗立在競技場旁邊也不顯壓抑，足見其威嚴氣派。不過，現在看到的樣子，是 2000 年重新修繕的復原結果。是啊，今天我們能夠多少知道一點散落在這些廢墟裡的零星故事，完全是考古學家的功勞，否則，出現在我們眼中的只是斷牆殘垣、破磚爛石，還有那些集體孤立著的大理石柱子。

千萬不要責怪後人破壞了羅馬人的羅馬。

羅馬城的被毀壞，幾乎與羅馬城的建立一樣古老。

西元前 700 多年羅馬出現和建立的傳說很有神秘感，西元前 500 年共和制取代君主制耐人尋味。是不是這樣的體制才讓凱撒在西元前 1 世紀登上歷史的舞台？讓他的侄子、接著成為他養子的屋大維，即奧古斯都，成為他所建立的王朝的第一位皇帝？

產生羅馬誕生神話的帕拉蒂尼山景觀

　　他們穩固了自己的和國家的地位，改革了制度，開拓了帝國的疆域。還有接下來的維斯帕西安、圖拉真、哈德良，這些精明賢明的君主們，讓羅馬在幾百年的時間裡一直保持興旺發達的狀態。

　　喝過狼奶的羅馬人的後代，從帕拉蒂尼山的草屋中走出來，征服世界。羅馬軍團所向無敵——更為古老的埃及成為羅馬帝國的一個城市，西班牙完全臣服，不列顛被征服，巴勒斯坦被吞併，帝國的疆域到達萊茵河、多瑙河流域，從不列顛群島直到小亞細亞。

　　羅馬帝國破壞、征服，同時也建設。

　　所到之處，修建港口、道路、橋樑、隧道、水渠、劇院以及上千公里的城牆。還有藝術的妝點——羅馬軍團的軍營平面圖「卡斯特拉」成為很多歐洲、非洲、中東城市的規劃樣板。

　　古羅馬是由征服者世系建立起來的，羅馬的統治者是一批又一批野心家、自大狂。他們一個個好大喜功，而且一定要把精神的追求變成物質的顯示。羅馬人的生命力、意志力、表現慾，與他們結實的肌肉、強健的體力一

起放肆地到處炫耀。

對外對內對自然，統統建立在暴力征服的基礎上。他們既可以像秋風掃落葉一樣，橫掃千軍，攻城掠地，又可以把堅硬的花崗岩大理石當作手裡的麵團，捏塑成龐大華麗的建築和千姿百態的奪目藝術。

他們就這樣把羅馬變成世界的中心，把羅馬城建成古代世界上最大、最發達的城市。奧古斯都時代的羅馬城已發展到令人難以置信且擁有 100 萬人口的超級大都市，奧古斯都竟然能夠把如此巨大的磚頭堆砌的羅馬，變成大理石的羅馬。羅馬最興盛的時期，城牆圓周 16 公里，擁有 379 座用來防禦的塔樓和 13 個城門。

羅馬，金光閃閃的聖地，各國君王既害怕又嚮往的地方。

羅馬是征服者、建設者，也是破壞者——自己的破壞者。

一邊是建設，一邊是毀壞，不斷再建設，再毀壞。最大的破壞者是尼祿大帝，不過其實破壞羅馬的不只他一個，他僅是代表之一。

奧古斯都後不久，西元 54 年，出生於皇室家族的尼祿登上皇位。西元 64 年，一場大火徹底改變了尼祿的形象。熊熊大火燃燒了 9 天，幾乎燒毀了整個羅馬。有一種說法，說這火就是尼祿放的，因為他想為自己建造更加奢華的宮殿。

我以為作為一個羅馬帝國的統治者，還不至於荒唐到這個程度。大火之後，尼祿集中精力重建被毀的城市沒什麼不對，這原本就是他的職責。問題出在他藉機沒收了大片土地，建造他那宏大豪華到不可思議的金色宮殿，明目張膽地把個人享受置於公眾利益之上。

幾年後，站在落成如人間天堂般的金殿前，心滿意足的尼祿居然說出這樣的話來：「終於可以住進一個像樣的家裡了。」

這情景如果不是編造出來的話，說尼祿放火燒毀羅馬真沒法讓人不信。況且，尼祿還把自己巨大的青銅塑像，轟立在後來建起競技場的人工湖西北邊上，右側就是羅馬廣場。站在那個地方，越過波光粼粼的湖水，尼祿可以

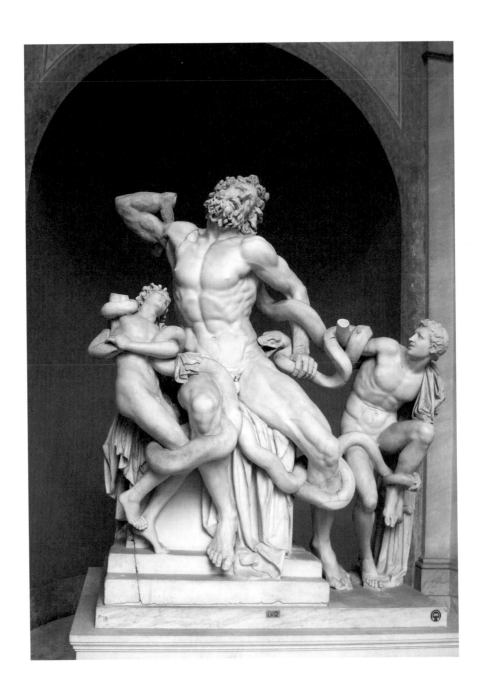

曾經在尼祿金殿中的《拉奧孔》，現陳列在梵蒂岡博物館

時時刻刻一眼不眨地欣賞他的金色宮殿。

尼祿被迫自殺後，後來的帝王為著政治的清明，本應將這尊雕像推倒剷除，以清除尼祿的惡劣影響。可能因為這雕塑太大、太精美而不忍毀掉，人們終於想出了一個很實用的處理辦法：在巨像的頭部周圍增加光環，更改上面的題字，尼祿於是被搖身一變，成了人們敬拜的太陽神。尼祿變成的太陽神一直矗立到中世紀才被移走熔化，派作它用。

在尼祿的人工湖上建起競技場半個世紀後，圖拉真皇帝用他的皇家大浴場，徹底覆蓋了尼祿的金色宮殿。在動手之前，人們有計劃地把金殿裡所有珍貴物品，包括牆壁上的大理石移往別處，其中就有現在展示於梵蒂岡博物館的那座著名的《拉奧孔》雕塑。

尼祿對於尼祿之前的羅馬，尼祿之後的羅馬對於尼祿，算是一個典型的例子。事實上，類似的情形數百年來從未間斷。

爭權奪利，朝代更替，戰爭殺戮，火災震災等，與羅馬城、與羅馬城裡大小建築的修築和毀壞，難以釐清地糾結交織在一起。直到 4 世紀，君士坦丁分割為東西帝國，西羅馬衰敗；西元 410 年，西哥德人突襲羅馬，大肆搶掠，不可戰勝的羅馬神話才就此終結，輝煌燦爛的古羅馬城就這樣被徹底毀掉了。

正是由於這樣，數百年，甚至上千年驚心動魄的歷史被不斷毀壞的羅馬，繼續被不斷地發現著，被不斷地毀壞著，又被不斷地發現著。

羅馬雖然衰敗了，但衰敗的羅馬仍然想極力挽留住自己曾經光輝過的容顏，哪怕佈滿了疤痕。

5 世紀中期，看著牆倒眾人推的羅馬城，帝國皇帝里奧一世借一法官的破壞行為，向羅馬城行政長官下達命令：「任何人不得毀損或者破壞任何建築——我們的祖先所建造的神廟和紀念建築物——這些建築是給公眾使用，或者是為了給公眾娛樂才建造的。因此，膽敢冒天下之大不韙的法官，應該被罰以 50 斤黃金。至於聽從了這個法官的命令而沒有提出異議，沒有表示反抗的公務員和財會人員，要懲以笞刑，而且還要斷其雙手，以懲罰他們用

梵蒂岡博物館中的各類藝術品，有許多來自古羅馬廢墟

雙手褻瀆了祖先所造的建築——本來他們應該保護好這些古物的。」類似的
有些誇張的命令，歷代皇帝下達過不少，結果還是擋不住不斷的毀壞。

　　19 世紀，人們發現了一種燒石灰的爐子。有一座爐子裡，半是已燒成
的石灰粉，半是堆積的各種大理石雕塑。那些雕像都是些令人驚歎的精美藝
術品啊！精美的藝術品就是這樣變成了後世建築的黏合劑或表層塗料。至於
那些不知掏空了多少座山的大塊小塊的大理石，不論是奧古斯都的，還是尼
祿的，都免不了不停地改名換姓、挪來挪去，充當不同時代、不同建築構造
的命運。

羅馬廢墟在好多時候是最節約成本的大採石場。

經歷了數個世紀的宗教、教皇的巨大影響以至統治，作為廢墟的羅馬很快成為文藝復興的源頭與中心。但同時也造成毀壞、保護、利用並存的更加混亂的局面。

為了建新的羅馬，例如為了建梵蒂岡圖書館、聖彼得教堂等，若干代教皇允許封閉古建築遺址和毀壞許多壯觀的廢墟。米開朗基羅被教皇派去鑒定藝術品，拉斐爾擔任了古物專員。廢墟的被分割和分割中，不斷冒出的種種發現，讓帝王、君主、建築學家、考古學家、探寶探險者、學者、藝術家都著迷了。

瘋狂地尋寶，瘋狂地尋找藝術品，無計劃、無組織、無紀律、無約束、無責任地挖掘，各取所需。新建的豪宅中、畫廊裡、陳列室內，堆滿各類藝術品。在牆壁上嵌進古老的浮雕或者殘片成為時尚，在廢墟上建造輝煌的住宅更是地位、品味、權勢與金錢的象徵，藝術家的畫室也成了展室、倉庫。

有人做過統計，到了 16 世紀中期，羅馬像樣的私人收藏館已超過 90 個，其擺放陳列羅馬古物的方式已經很像現代的博物館了。事實上，不少豪門巨宅後來因此陸續成為真正的博物館。

羅馬文物成為歐洲的新寵，各國帝王紛紛派使者前來採購。石柱、大理石殘塊、雕塑、壁畫源源不斷流向各國各處，修復、拼接、仿製之風大盛。英國人還為此創建了文物愛好者協會，組織各國的「文物癖」到羅馬展開個性化旅遊也成為旅行風潮。

15 世紀，一些學者、歷史學家懷著崇敬的心情瞻仰羅馬聖地，看到羅馬人發表演講、制定法律、任命法官的古羅馬廣場，一邊是碧綠的菜園，一邊是牛豬踩踏的泥濘，觸目驚心，感慨萬端，唏噓不已——羅馬人總是在房子上蓋房子。16 世紀，法國思想家蒙田跑遍了這座城市。他知道，自己走在「所有屋子的屋脊上」。

科學的考古工作在混亂中開始並走向成熟。一本本精美考古專著的出

版，在學界產生了有力的影響。18 世紀與 19 世紀之交，法國人相繼兩次入侵、統治羅馬，掠奪的同時，也大力推進了科學的考古發掘與遺址的保護。19 世紀初建立了考古研究院，建築界也欣然加入。在拿破崙的直接指派下，最具標誌性的競技場大遺址的清理、修整、保護最見成效。大概在那個時候，已經整修成我眼前的這個樣子了吧？

從西元前 8 世紀開始，羅馬帝國在衝突、戰爭和文化交流中建立並延續，羅馬從西元 2 世紀起成為世界的中心。這個多元文化帝國的一部分，一直延續到 5 世紀。

羅馬文明綿延了 1200 年。

多少個世紀的湮沒與發現，流失與保護，羅馬的各種藝術品雖然大多殘損，卻依然不妨礙它們成為許多世界著名博物館的核心藏品。羅馬文明到處閃閃發光。

也許真的和傳說中羅馬帝國的起源有關，甚至可以斷定這樣的傳說正是暴力征戰、殘酷掠奪的遺傳基因：他們是一批強壯母狼哺育的、崛起於暴力、充滿了暴行的嚴酷的「貴族」。堅定不屈、狂妄自大被奉為典範。內部羅馬世界賴以運轉的是以分明的等級和巨大的不平等為特徵，形成無所不在的奴隸制度。僅以不可想像羅馬城市的規劃建造來說，沒有足夠可以任意驅使的奴隸勞動力，想完成一次又一次龐大的建築工程簡直是不可想像。那些超大型的建築，神殿、水渠、大廣場、大劇場、大競技場、大會堂、圖書館等等，作為公共空間，看起來具有城市生活公共設施的作用，但實際上更大的作用是權力本身的顯示與炫耀。所以，隨著一次次的權力更替於一次次的暴力，一座座宏大建築成為一座座因暴力而倒下的廢墟。

當時的世界中心，如今廢墟一片，且一半在地上，一半在地下。不過，即便是廢墟，畢竟是羅馬，人們看到的也是獅子、老虎的骨骼。羅馬人留給後人的永遠是有力的機體——如到處可見的雕塑那樣，那是神、英雄、皇帝、角鬥士、線條、色彩、大理石構成的羅馬世界。殘破的建築、雕塑、壁畫，

早已成為後世所有藝術領域，包括城市規劃、大型建築等，研習、臨摹、仿效的對象，和激發創造靈感的典範。是的，僅僅是廢墟殘存，至今居然依舊具有難以再現、難以超越的神話性質。

羅馬到底是什麼？2000多年前最為輝煌的羅馬到底是什麼？1000多年來的羅馬廢墟到底是什麼？

太陽就要從羅馬廣場廢墟的那頭落下去了。遙想當年夕陽落下的羅馬，人們從演講廣場解散，元老院的討論辯論也暫告一段，從浴場中出來的人們容光煥發、精神抖擻——成千上萬的人從四面八方集中到我腳下這個無比巨大的「盆子」裡。夕陽下的搏鬥鮮血淋漓，歡呼聲響徹羅馬。

忽然變成廢墟了。有的皇帝想把它改成羊毛工廠，有人想把它改成宗教場所，有人想在這裡舉行巫術儀式。1349年、1703年的大地震使它遭受了嚴重的損害，國王派人用木柵欄封住所有的拱門。它和其他的遺址一樣，很快就被枝枝蔓蔓瘋長的荒草覆蓋了，數得上的植物足有三四百種。沒過多久，底層的拱洞又成為小販們兜售雜物的自由市場。拿破崙來了，他比較負責任地整修成現在這個樣子。小販們走了，像我們這樣的參觀者又來了。不斷地來了很多很多的人，以後會有更多的人來，但荒草仍在一些角落裡生長著。

夕陽餘暉下的羅馬競技場，有了明暗參半的映襯，殘破參差的輪廓愈來愈分明，四面的廢墟剪影的效果更加清晰了，甚至能看清荒草的搖曳。而場內場外，以及更遠些熙熙攘攘的遊人，卻漸漸進入朦朧之中。

此種情境，真有恍然入夢幻中之感。

凡入羅馬廢墟者，不論過去、現在、今後，大約會皆生夢幻。

真正的羅馬，誰也不可能完全知曉。帶著夢幻來，帶著夢幻去，結果是夢斷廢墟，結果是所有的人被羅馬化了，成了羅馬夢幻的一部分。

在羅馬競技場裡向上看

印度

在阿格拉宮殿城堡的城牆上、從庭院中或從宮殿的窗口，可以清楚地看到矗立在亞穆納河灣邊白色的泰姬瑪哈陵

悵望泰姬瑪哈陵

　　在現在依然是政治中心的北印度一帶，在首都新德里，在阿格拉，給我印象最深的，除了夢幻般的白色泰姬瑪哈陵，還有同樣夢幻般的紅色城堡宮殿。

　　這些在炎熱陽光下總是閃爍著神秘色彩的古老遺跡，大多是蒙兀兒帝國的標誌。

　　16 世紀早期興起、盛極一時，統治了印度兩個多世紀的蒙兀兒王朝，在印度的歷史上創造了謎一樣的奇蹟。

　　但在大象、駱駝、馬車、自行車、三輪車、耕耘機、摩托車、小卡車、大貨車、公共汽車、破舊的小汽車、嶄新高檔的小轎車、低矮的老房子、高聳的新大廈、時尚的大廣告──在這一切混雜擁擠中穿過阿格拉古城，突然看見天外來客般無比巨大的紅砂岩城堡，夢幻似的矗立眼前時，便覺得發生什麼樣的奇蹟都不應該感到奇怪了。

　　儘管如此，紅色城堡護城河之深之寬，橫跨護城河的石橋之寬之高，城牆、城門、甕城之高之雄偉，還是夠讓人驚訝的。

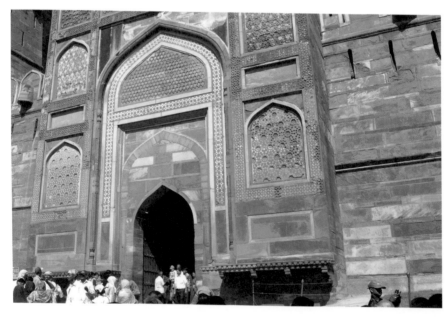

阿格拉堡阿瑪爾‧辛格門，且不說城牆的高聳厚實，單看大塊紅砂
石的疊砌和高大城堡門的雕刻，足見工程之浩大

建立蒙兀兒王朝的決定性力量是入侵印度的穆斯林勢力。經過數十年的征戰，於 1526 年消滅了德里諸王朝中最後一個王朝，建立起蒙兀兒帝國的巴布林，就是蒙古征服者成吉思汗的後代。巴布林的兒子在繼續的擴張中，差點招致覆滅，然而孫子阿克巴卻是一位大有作為的帝王。

阿克巴在位 50 年。他把帝國的首都從德里遷到阿格拉，以軍事、政治方面的有力改革大大強化了中央集權，不僅迅速鞏固了阿格拉的地位，同時促使蒙兀兒王朝空前繁榮。

接下來的繼承人賈汗吉爾，迎娶美麗賢淑的波斯人努爾為王后，並賦予王后很大的權力。由於努爾的努力和影響，波斯文化首先在宮中盛行，很快流行於整個王朝。

源於中亞、信奉伊斯蘭教的蒙兀兒王朝，在建築、繪畫、服飾、文學、風俗習慣等方面，出現了印度文化與波斯文化、阿拉伯文化相互融合的景象。把蒙兀兒王朝推向鼎盛的第五代王沙賈汗，他的王妃也是一位才貌出眾的波斯女子。正是這位波斯女子，使得巔峰期的蒙兀兒王朝的國王，為她建造了一座舉世無雙的陵墓——泰姬瑪哈陵。

德里與阿格拉同在亞穆納河畔，阿格拉在下游，距德里也就 200 公里左右的路程。阿克巴大帝為什麼要把首都從德里遷往不遠處的阿格拉？真實意圖雖然不很清晰，但最後效果是明顯的。他在阿格拉大興土木，建造起不止一座宏大的紅色宮殿城堡，以此極力凸顯出阿格拉不可動搖的地位和蒙兀兒王朝無與倫比的繁榮強盛。

這些氣度恢宏的建築，至今仍然讓人瞠目結舌。

走過又寬又高的護城河石橋，走近陽光下鮮豔奪目的紅砂石砌起的高高城牆，走進高大的城門，站在甕城的斜坡上抬頭仰望，只看見城牆的垛口圍出一片深邃湛藍的天空。

要知道，阿克巴是 14 歲繼承帝位的，他於 1565 年設計這座城堡的時候才 23 歲。在他的親自指揮下，用了不到 6 年時間，就建成如此雄偉的宮城。

阿格拉堡內接見貴賓的觀見宮

此中奧妙，真的是難以想像。

阿格拉堡設有四個城門。20 多公尺高的雙層紅砂岩城牆裡，綠草遍地。從介紹的圖示可見，當年宮殿林立。顯然，保存至今的已經不多了，但從留下來的宮殿看，仍然頗具規模。

最著名的是阿克巴建造的賈汗基宮。宮殿正前面有一個特大的紅砂岩石缸，據說缸體表面曾經嵌滿閃閃發光的無數寶石，只是如今已經蕩然無存了。

賈汗基宮內部庭院由敞亮的大廳、連貫的廊房、交錯的棟樑組成。中央設有華麗大理石噴泉的皇家浴室，四周嵌以大量的玻璃片作裝飾。裝飾品最好、最多的是著名的八角塔樓。八角塔樓的聞名，不僅因為是蒙兀兒王朝兩個最美麗的波斯王妃居住過的地方，還因為後來成為國王的囚室。到處可見的大理石雕刻，不論是造型圖案還是工藝技巧，精緻華美得讓人驚訝不已。特別是那些鏤空得細密婉轉的屏風、窗櫺花格，不伸手摸摸，根本不會相信是用大理石透雕而成的。

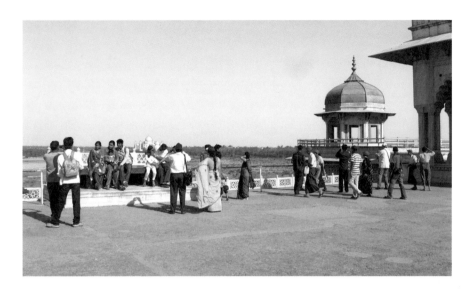

阿格拉堡內與泰姬瑪哈陵遙相合影的最佳位置

　　阿克巴的第二個重大形象工程，是在石頭山脊上建造他的勝利之城西格里。

　　他的阿格拉城堡宮殿已經足夠風光了，可是，僅僅為了一個預言——苦於一直沒有兒子做王位繼承人的阿克巴大帝，聽了西格里城聖者的預言之後，終於有兒子了——可能是為了還願或是為了吉利，1571 年，在阿格拉城堡宮殿剛剛建成的時候，阿克巴就作出決定：遷都到距阿格拉只有 37 公里的西格里。

　　從 1571 年到 1584 年，歷經 14 年的時間，在西格里 4 平方公里的廣闊範圍裡，在起伏的山丘上，一座遠遠超過阿格拉堡的鮮豔紅砂岩城堡宮殿，奇蹟般地出現了。

　　可是，誰也想不到的是，西格里城堡宮殿剛剛使用了 14 年，由於嚴重乾旱缺水，阿克巴不得不放棄他的勝利之城。西格里的輝煌隨風而去，到頭來只落了個帝王偶爾到此歇歇腳的行宮地位。

　　成吉思汗後代的所作所為真的是匪夷所思。傾全國之力，耗費不可計

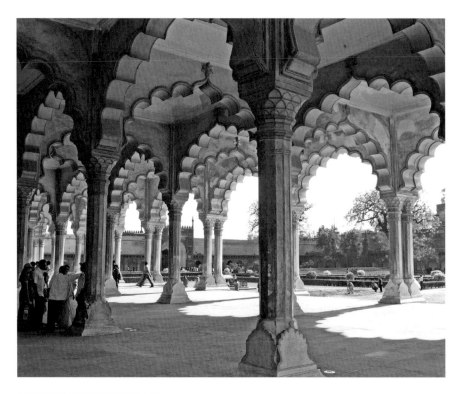

阿格拉堡內國王接見公眾的大廳

數，然而，使用時間甚至比建造時間還要短。難道在作出決定之時，就不知
道或根本就沒有考慮供水的問題嗎？

所幸這座壯美的古都保存得還算可以，能夠成為現在的旅遊勝地。來自
世界各地的參觀者，除了對阿克巴大帝的荒唐行為百思不得其解外，有意義
的是，人們可以從西格里城堡宮殿建築風格上，看見阿克巴大帝時代伊斯蘭
文化與印度文化相互融合的經典創造。

阿格拉城堡宮殿因西格里被放逐了 14 年後，又恢復到蒙兀兒帝國權力中
心的位置上。

輪到沙賈汗續寫蒙兀兒王朝的盛世篇章和淒婉故事了。

沙賈汗稱帝之後，為阿格拉堡增添了不少新的建築。如接見要人、貴賓、

外國使者的精美小會客廳，接見公眾的大覲見廳等。這都不算是最重要的。沙賈汗這個蒙兀兒王朝的盛世君王，如他的祖父一樣，也為蒙兀兒王朝留下兩大形象工程：泰姬瑪哈陵和德里紅堡。並且，他主持設計修建的這兩大建築的影響力和知名度，遠遠超過了他的祖父阿克巴。

泰姬瑪哈陵是沙賈汗為紀念他的愛妃泰姬·瑪哈爾修建的。

泰姬，這位和她婆婆一樣同為波斯人的王妃，很有可能在才貌等諸多方面都超過實際上執掌過朝政的婆婆。至少沙賈汗覺得是這樣。

美貌無雙的泰姬如何幫助丈夫在殘酷的博弈中登上王位？如何幫助丈夫管理國家大事？如何跟隨丈夫南征北戰、東拚西殺？泰姬到底在使蒙兀兒王朝走向鼎盛中起了多大作用？也許只有沙賈汗清楚。

因為不論做什麼，不管走到哪裡，沙賈汗身邊不能沒有泰姬。泰姬一邊幫助沙賈汗打理天下，一邊不停地生兒育女。16 歲結婚，到 38 歲時一共生了 14 個孩子。她的第 14 個孩子就誕生在行軍作戰的征途上，泰姬因此身亡。

傳說泰姬臨終前對沙賈汗提出三項要求，一是為她建一座陵墓，二是不再結婚，專心撫養兒女，三是立剛剛誕生的小女為王。這要求雖然有點離譜，也難全部實現，但在那一刻，沙賈汗無疑下定決心：此生若只做一件事的話，定然是為他的愛妃建造一座舉世無雙的陵墓。

說造就造。沙賈汗選擇了周圍空曠但站在阿格拉皇宮可以遙望清楚的亞穆納河轉彎處，建造愛妃的陵墓。

1631 年，泰姬逝世的當年，泰姬瑪哈陵破土動工。據統計，至少有 2 萬多個勞工、石匠、藝術家、工程師連續不斷地苦幹了 22 年。主體石料全部為白色的大理石，高 67 公尺的中心圓頂在四角四個高 40 多公尺的塔柱簇擁下直聳雲天。大理石棺槨安放在中央大廳的底部（沙賈汗死後也安葬在這裡）。裡裡外外遍佈無與倫比的精美雕刻。除了象牙外，鑲嵌的寶石、半寶石據說有 35 種之多，其中有來自西藏、斯里蘭卡、波斯、阿富汗等地，類型包含翡翠、水晶、珊瑚、綠松石、青金石、藍寶石和鑽石。

泰姬瑪哈陵

　　長 580 公尺，寬 305 公尺的陵園正中，是一個方正美麗的流水噴泉花園，端莊高貴的泰姬瑪哈陵優雅柔和地矗立和浮動在花園水面的盡頭。日夜流淌不息的亞穆納河，在她的背後錦帶般地日夜飄蕩著。

　　不論從哪個角度，不論白天還是黑夜，泰姬瑪哈陵與大地、河流、天空、花園，與兩側清真寺的均衡穩定和諧，她自身的均衡穩定和諧，及由此散發著讓人神清氣定、敬仰有加的美感，相信自誕生以來就無可挑剔。

　　泰姬瑪哈陵陵園門額上，鐫刻著這樣的銘文：「請心地純潔的人進入這座天國的花園。」泰姬瑪哈陵不會讓人想到是一座陵墓，泰姬瑪哈陵是一座自稱為宇宙之王的帝王的傾情紀念之作，是一座鼎盛的蒙兀兒帝國以傾國之力創造，全世界最美麗的伊斯蘭建築藝術極品。

　　就在為泰姬瑪哈陵確定位址的時候，沙賈汗便萌生出更加浪漫的想法。泰姬瑪哈陵的定位，就是這一想法指導下的整體設計組成。

　　沙賈汗的想像浪漫得不得了。他要在白色泰姬瑪哈陵的對岸，為自己建造一座同樣規模的黑色陵墓。他要建一座橫跨亞穆納河，連接黑白雙陵的彩虹般的美麗橋樑，這是他和泰姬相望相守，一同走向天堂的永恆之橋。而且，白色的泰姬瑪哈陵，黑色的沙賈汗陵，與紅色的阿格拉堡，在寬闊的亞穆納河的轉彎處形成人間宮殿、天堂宮殿的既優雅又穩定三角形組合——如此浪漫無比的奇思妙想，讓沙賈汗自己都覺得將足以使他的泰姬心滿意足了。不過，還不到為自己建造陵墓的時候，他把這個蠢蠢欲動的念頭暫時壓在心底，只是用心用力地趕建泰姬瑪哈陵。

　　畢竟是強大的蒙兀兒帝國帝王，泰姬瑪哈陵建到大約一半的時候，沙賈汗或許意識到自己不能再這樣沉溺於追憶與紀念之中了。或許他意識到身處與泰姬共同生活的阿格拉宮殿，隨時隨地都可以望見亞穆納河畔日漸升高的白色建築，以致更加難以擺脫白色的思念和黑色的誘惑，因此為了他的帝國，為了自己，他必須離開這個地方，他必須另有選擇與追求。

泰姬瑪哈陵通體都有這樣精美的雕刻裝飾

泰姬瑪哈陵西側的清真寺

　　當沙賈汗下定讓他的王朝重返德里的決心後，雖然熱火朝天的泰姬瑪哈陵工程使得國家財政如牛負重，但這位酷愛建築藝術的帝王，還是毫不猶豫地啟動了修築德里紅堡的浩大工程。

　　蒙兀兒王朝畢竟正值鼎盛，籌集建城築殿的資金並不是一件十分困難的事情。從 1639 年到 1648 年，整整 10 年時間過去了，如阿格拉紅堡和泰姬瑪哈陵那樣，以亞穆納河為背景，規模更加宏大的德里紅堡拔地而起。沙賈汗立即把蒙兀兒王朝的首都從阿格拉重新遷回德里，並以自己的名字把德里改名為沙賈汗巴德（沙賈汗王，即宇宙之王的意思）。紅堡就是首都的中心。

　　比起阿克巴建造的阿格拉堡來，沙賈汗德里紅堡的城門更加高聳，高達 33 公尺的八角形門塔雄偉挺拔；德里紅堡的城牆更加修長，護城河更加寬深，一眼看不到盡頭，看起來既壯觀又覺得真是牢不可破。沙賈汗說到他的城門和外城牆時頗為得意：「就像一位美麗女子的面紗一樣。」在美麗的面紗裡面，

沙賈汗幾乎原樣重建他在阿格拉堡增建觀見大廳和觀見宮。他把做禮拜的宮殿、收藏陳列珍寶的宮殿和他豪華富麗的起居之處，建在緊臨亞穆納河的一面。

有詩歌這樣歌唱沙賈汗的宮殿：「如果說地上有天堂，天堂就在這裡。」

沙賈汗還算勤政，他堅持每天都要在嶄新的觀見大廳接見百姓，聽取意見。這裡也是公開處置罪犯的地方，比如讓大象踩死、讓毒蛇咬死，還有腰斬等刑法也在這裡公開執行。

可惜好景不長，就在他遷都 10 年，泰姬瑪哈陵落成 5 年之際，1658 年，沙賈汗的兒子們為爭奪王位大動干戈。驍勇善戰、屢建大功的第三個兒子奧朗則，殺掉自己的兄弟，囚禁了自己的父親，奪得皇位。

作為兒子的囚徒，沙賈汗被送回阿格拉堡。不知是對自己父親的寬容還是殘忍，沙賈汗被囚禁在當年泰姬居住過的八角形塔樓裡。

那裡是眺望泰姬瑪哈陵的最佳位置。

這位蒙兀兒帝國最鼎盛時的國王，被關在自己的宮殿裡，日日悵望著為愛妃建造的白色陵墓在朝暉夕映、波光粼粼中美輪美奐。沙賈汗不得不悵望，他也只有悵望，只剩悵望。不過，他還得感謝泰姬，感謝自己建造的泰姬瑪哈陵給了他無窮的慰藉，否則漫長的日日夜夜，何以度過？

這位曾經叱吒風雲的帝王也許天天這樣安慰自己：那座白色陵墓中的泰姬一定有知，一定會得到無窮的欣慰。事實上，更多的是相互的歎息。

就這樣，每天，沙賈汗穿上泰姬喜歡的刺繡奢華服飾，怔怔地站在拱形的窗口，悵望白色的陵墓，暢想黑色的陵墓和彩虹般的長橋。

他就這樣生生地悵望了 8 年，直到生生地悵望而死。

泰戈爾說，泰姬瑪哈陵是「一滴愛的淚珠」。

德里紅堡的大門、城牆

英
國

肯辛頓宮前的鍍金鐵門

從肯辛頓到白金漢

在倫敦的時間雖短，也一定得到肯辛頓宮看看，為黛安娜。

從倫敦上空降落時就這麼想過。

那一刻，看見泰晤士河在倫敦 1/3 處劃了一個近乎半圓的優雅 S 形曲線，一下子就覺得這位總在沉思往昔、不太搭理現實的倫敦老紳士有了十足的韻味。像泰晤士河給予老紳士生機那樣，倫敦紳士是不是被黛安娜平民化、現代化了那麼一點點或很多？

那天的陽光格外清麗明朗。

到了才知道，肯辛頓離住處很近，也就十幾分鐘的車程。雖在市中心，但先看見的卻是望不到頭的草地跟樹林——那是著名的海德公園，與肯辛頓公園連成一片——黛安娜的肯辛頓宮就藏在樹林草地的深處。

來得太早了，離開門的時間還早。鍍金的宮殿鐵門緊閉，鐵門下幾束至少是昨晚擺放的玫瑰花繼續枯萎著。

據說自從黛安娜遇難後，十多年過去了，差不多每天總有花束擺放在這裡。

在宮殿周圍走走，只見一眼望不到邊際的草地間，晶瑩圓潤的露珠，在慢慢升起、越來越強烈的太陽光照射下，一個接著一個地消失著。

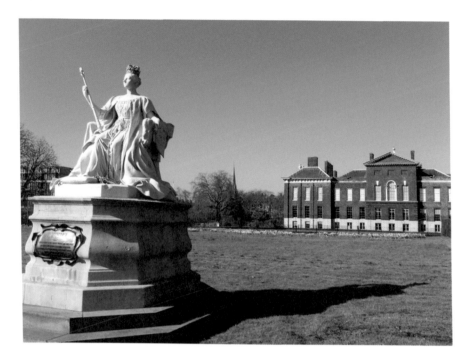

肯辛頓宮前的維多利亞女王雕塑

　　黛安娜曾經住在被鍍金鐵門封鎖著的那一堆宮殿裡。

　　被公眾稱為「英格蘭玫瑰」的黛安娜曾經在鐵門內外盛開過。

　　肯辛頓宮從 17 世紀末，威廉三世時代成為王宮，一直是王室的寓所。黛安娜成為王妃後就住在這裡，離婚後也住在這裡，直到遇難。

　　1961 年 7 月 1 日出生的黛安娜，本來就是一位快樂善良、活潑可愛的少女。1981 年與查理斯王子結婚成為王妃後，到接連生了威廉王子、亨利王子，黛安娜應該都是快樂的。

　　伊莉莎白女王並不是不喜歡黛安娜，但女王的理性認為黛安娜待人接物的方式不適合王室傳統。可是，悲天憫人的黛安娜卻為王室吹進不少現代之

風。她積極投身各種慈善事業，熱心參與各種公益活動，照顧愛滋病患者、麻風病人、無家可歸者，被民眾票選為「王室最受歡迎的人」。她不是那種王室裡的標準「王妃」，而是受人愛戴的童話故事裡的「主角」、「人民的王妃」，甚至成為英國的「形象大使」。

黛安娜作為王妃的特立獨行，的確給英國帶來不少光彩，甚至帶來了旅遊業、服裝業等方面的經濟效益。

肯辛頓宮因黛安娜而變化，宮裡的氣氛因黛安娜而輕鬆愉快。

不幸的是，1992 年與查理斯分居，1996 年解除婚約，1997 年，年僅 36 歲的黛安娜就遇難了。

明亮的朝陽把一棵大樹的濃蔭投放在嫩綠的草地上，正好與鍍金鐵門旁豎立的展覽廣告畫面連接在一起，讓人覺得那個現代展更加現代了──肯辛頓宮正在舉辦與黛安娜有關的展覽。

展覽的名字好像叫「魔宮」。作品的名字有叫「王室的憂愁」的，抑或叫「恐怖」，還有叫「眼淚之裙」的。

黛安娜穿過的禮服，被木頭做的模特兒穿著，站在打開的鳥籠子裡，鳥籠子放置在一片白樺樹林裡。那件據說用 2000 多只紙鳥縫製的「眼淚之裙」，半懸在曾經是維多利亞公主的臥室中。

確實來得太早了，開門的時間還沒到，可是等待進去參觀的人已經不少了。

又有新鮮的玫瑰花束增添在鐵門下。

鍍金的鐵門雖然還緊鎖著，「英格蘭玫瑰」卻已經早早地在鐵門內外枯萎著並盛開著了。

在肯辛頓宮另一側的草地上，維多利亞靜靜地沐浴著明媚的陽光。雖然關心她的人比關心黛安娜的人少得多，但她還是旁若無人地顯現出女王的架勢。

不知是石質的原因，抑或特意追求「磨砂」的藝術效果，純白色的維多利亞雕像有點朦朧模糊──幸虧有這麼點效果，再被清晨明麗的陽光和清爽

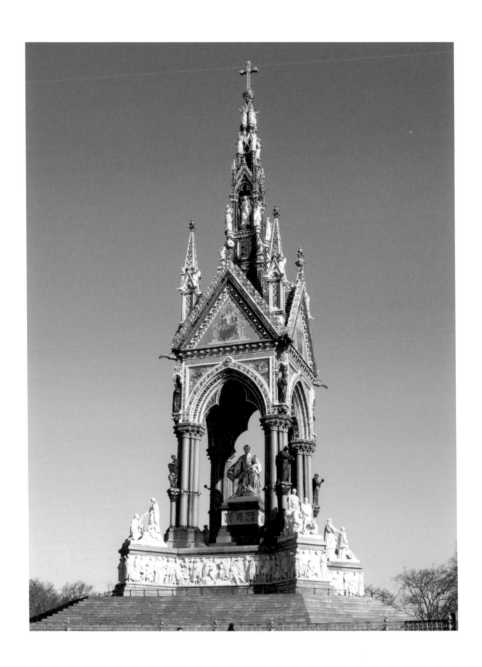

海德公園邊的阿爾伯特紀念塔

的空氣那麼一過濾，維多利亞總算有了些柔和與親切。

　　肯辛頓宮是黛安娜的死地，也是幾乎佔據了整個 19 世紀的維多利亞女王的生地。

　　1819 年 5 月出生在肯辛頓宮的維多利亞，雖然在出生 8 個月後父親就去世了，但她在這裡度過的少年時代還是無憂無慮的。唯一給她帶來憂傷的可能是她的伯父——國王威廉四世——唯一的女兒的早逝。然而正是這項變故，徹底改變了維多利亞的命運。

　　國王駕崩了，正在綠色的草地裡、樹林間求得安慰的維多利亞突然就由公主變成國王。那年她剛剛 18 歲。其實早在 11 歲的時候，她基本上就被定為繼承人，她的母親已經作好「垂簾聽政」的準備，可是國王恰恰在維多利亞 18 歲生日過後才死去。第二年，維多利亞在西敏大教堂加冕。第 4 年，與大表兄阿爾伯特親王結婚，此後一連生了 9 個孩子。夫婦二人盡量多花些時間在孩子們身上——英國第一家庭的生活成為英國人的典範。

　　維多利亞親自安排孩子們的婚事：長女成為德國皇后，一個孫女成為俄國末代女皇……在歐洲有了太多皇親國戚的維多利亞，被稱為「歐洲的祖母」。

　　1876 年，維多利亞成為印度女皇；1897 年，舉行在位 60 年慶典；之後，又繼續在位到 1901 年去世。

　　維多利亞算不上偉大的君主，也非才華出眾之人，但在她當國王的漫長時間裡，大都有良相輔佐。她的聰明集中顯現在她明白在君主立憲的體制下，必須按大臣們的意見辦。正因為深諳此道，後來大臣們反倒越來越聽她的話了。在她的時代，工業空前發展，科學、文化、藝術面貌一新，特別是工業革命的震撼帶動了社會巨變。1800 年，英國 70% 的人口從事農業；到 1900 年，只有 10% 的人口從事農業；但同時也幾乎讓英國鄉村和工業區陷入前所未有的社會與精神的貧乏之中。工業城市的悲慘，尋常百姓的淒苦，被狄更斯真實地描繪在《孤雛淚》、《艱難時世》等偉大的作品中。

　　英國的維多利亞時代幾乎與中國的慈禧時代重疊。

阿爾伯特紀念塔馬路對面的阿爾伯特音樂廳

　　看到雍容富態的維多利亞晚年肖像，就會想到一樣雍容富態的慈禧晚年肖像，只不過穿著打扮不同罷了。

　　至於智商、能力也不能說二者誰高誰低，但是閱讀過描述維多利亞女王譯本的慈禧，卻於 1860 年、1900 年先後兩次飽受維多利亞女王派出的軍隊的燒殺劫掠之害——此種原因，真讓人尋思不盡。

　　在維多利亞時代，表現得最才華橫溢、最光彩耀人的，非維多利亞的丈夫阿爾伯特親王莫屬。

　　在工業革命非凡成就的激勵下，阿爾伯特突發奇想——為了慶祝、炫耀英國在 19 世紀中期成為世界帝國與工業巨人，於 1851 年 5 月 1 日至 10 月 15 日舉辦了首創的世界博覽會。

會場就設在肯辛頓宮前面的海德公園草地上。

從最龐大的蒸汽引擎，到來自印度的最精細的金絲珠寶飾品，博覽會彙聚了 10 萬種展品。中國的絲綢、茶、中草藥、蠟、棉花、扇子、漆器、鼻煙壺等產品參展，中國商人徐榮村選送的「榮記湖絲」獲金、銀獎牌各一。總計有令人無法想像的 600 萬人參觀了博覽會。海德公園裡為博覽會新建的被稱為水晶宮的巨大溫室，大到可以把很大很大的巨樹栽在裡面。

阿爾伯特在肯辛頓宮一手導演的「英國印象」，立刻讓全世界瞠目結舌。

這個時代的英國的確有許多改變時代的偉大創造：世界第一條載客鐵軌宣告建成；1833 年全面廢除奴隸制；1848 年的麻醉劑消除了人們對手術的恐懼；1859 年達爾文《進化論》問世；1870 年實施全民教育到 11 歲；1880 年代家家戶戶使用電力照明或取暖，驅走了陰霾霧塞的寒冷冬日；1882 年發佈古蹟保護法；1895 年組成國家信託基金會對鄉間及其遺跡提供保護。

這一切的集中展示與陸續實現，與阿爾伯特關係密切。可惜的是，為維多利亞女王做足了宣傳文章的阿爾伯特，於 1861 年 42 歲時英年早逝。

阿爾伯特這麼早就捨維多利亞而去，成為女王一生中最大之痛。從此以後，這位風光無限的英國女王，開始了差不多可以稱為「隱居」的生活。一年四季她都穿著黑色的衣服，一年中的大多數時間她都在遠離白金漢宮的溫莎堡度過，以致有人不無刻薄地把她叫作「溫莎寡婦」。

由於這位「歐洲祖母」自此之後的深居簡出，皇親國戚接踵而至，溫莎堡幾乎成為歐洲皇族的宮殿。

在肯辛頓公園的另一邊，緊鄰寬闊的大馬路，與肯辛頓宮前面小巧、潔白、柔和的維多利亞女王雕像形成鮮明對比，阿爾伯特高聳雄偉的金色塑像在太陽照耀下放射出奪目的金色光芒。

這是維多利亞為自己鍾愛的丈夫建立的直上雲天的金色紀念塔。

馬路對面，穩重而典雅的半圓形音樂廳就叫作阿爾伯特音樂廳，也是女王為紀念丈夫建立的。並且，自建成之後，每年一度的國情報告都在這裡進行。

維多利亞及阿爾伯特博物館

　　在溫莎堡聖喬治大教堂旁邊，維多利亞用大理石和花磚重建了紀念阿爾
伯特的專用教堂。

　　據說在英國各地，到處可見關於阿爾伯特的紀念建築──大概這位女王
的後半生，都沉浸在對丈夫的懷念中了。

　　不過，拋開女王個人的感情和握有的權力不說，阿爾伯特倒真是位值得
紀念的了不起人物。就憑他舉辦了首次規模空前的世界博覽會，興建和籌劃
了至今仍是世界著名的兩座博物館，就值得讓後人紀念。

　　這兩座博物館，一座是維多利亞與阿爾伯特博物館，一座是自然史博

物館。

「歡迎來到世界上最偉大的裝飾藝術博物館」——維多利亞與阿爾伯特博物館醒目的宣傳詞，表明這座由阿爾伯特親自督建的博物館，以藏品最豐富、最相容並蓄，成為世界上最大的裝飾藝術博物館而自豪。

阿爾伯特建造這座博物館有兩大目標：一是收藏首屆世界博覽會的展品，一是期望成為英國建築藝術、建築工匠的驕傲。這座博物館不僅規模宏大，且內部結構異常複雜。迷宮般的動線長達 10 公里以上，數不清的展室展品大致可分為藝術與設計、工具與技術兩大類。就建築本身而言，教堂式的圓頂尖頂、華麗豐富的外牆結構與裝飾，不論從哪個角度看起來均顯經典的風範。

與建造這座博物館同時籌劃的自然史博物館，僅隔一條不寬的馬路與維多利亞和阿爾伯特博物館高高並列。自然史博物館從外到內，類似大教堂的法國羅馬式建築，更能顯示出維多利亞風格。

來到白金漢宮，已是日暮時分。

英國是古老的，但白金漢宮作為皇宮卻是年輕的；這裡至今仍然是皇宮，並且不知道會延續到什麼時候。

最初由白金漢公爵於 1705 年興建的這組叫作「白金漢屋」的建築，不久就被喬治三世買下送給他的妻子。19 世紀 20 年代、20 世紀 20 年代經數次擴建；1931 年用石料裝飾了外牆面；此後白金漢曾做過大英帝國的紀念堂、美術館、辦公廳、藏金庫。

白金漢作為皇宮的歷史是從維多利亞開始的。1837 年，維多利亞女王即位以後，這個地方正式成為皇宮。所以，在白金漢宮前的廣場上，維多利亞女王塑像在金色的天使翼下毫不客氣地唯我獨尊著。

在這座現在擁有 600 多個廳室，除皇室起居與皇務活動外還收藏和展覽著各類藝術品的英國皇宮前，每天上午 11 時半，頭戴高聳的黑毛皮帽，身穿紅衣黑褲的皇家衛隊，準時舉行引人注目、動作有些誇張的換崗儀式。

自然歷史博物館

白金漢宮前的維多利亞女王雕塑

今天的換崗儀式是看不到了，但看見國旗在暮色裡飄揚著，便知道女王正在宮中。還看見白金漢宮一側的長條海報，知道宮中的「女王」美術館正在舉辦維多利亞夫婦「雙人展」。

長條海報正中的維多利亞和阿爾伯特彩色頭像在暮色裡格外醒目，笑容可掬，可能是從某幅油畫中挖出來的。雖不知展覽的是什麼內容，但一看這海報，又立刻想到維多利亞與阿爾伯特博物館，想到這座博物館有點另類的名字。再想想倒也沒什麼不妥：女王執政，丈夫從文；算得上丈夫為女王，女王為丈夫的一對絕配。

白金漢宮在海德公園的東邊，肯辛頓宮在海德公園的西邊，可這一東一西就大不一般了。

從維多利亞到黛安娜，英國的、英國王室的許多事情傳下來了，但絕對不是無論什麼都可以傳承下來。

比起維多利亞來，黛安娜的笑容更加燦爛。因為燦爛，所以枯萎；因為枯萎，所以更加燦爛。如現在肯辛頓宮鍍金鐵門下的玫瑰，天天枯萎，天天盛開。

暮色中的白金漢宮

最早建造的靶場著溫莎保旗幟的中心塔樓

皇家堡壘

　　看見溫莎堡的時候，才突然明白為什麼阿爾伯特英年早逝後，無法擺脫糾結於心底憂傷的維多利亞女王只好，也只能躲進這個地方，把她的後半生交給溫莎堡。

　　不只維多利亞女王，所有英國王室的人們幾乎沒有一個不把溫莎堡當作他們的精神棲息地。王室做出明確規定，每年的 4 月和 6 月，女王須在溫莎堡內正式居住。除此之外，女王和王室其他成員的大部分私人週末，基本上也是在溫莎堡度過的。

　　住在倫敦城裡的人們，一到週末，會像游動的魚群，迫不及待地離開擁擠的都市，離開住厭了的家，至少會到都市周邊去尋找新鮮和快樂。

　　女王和王室成員一到週末，也會像倫敦的市民那樣匆匆離開市中心。但他們是離開城裡的家，回到離倫敦不遠不近、恰到好處的鄉下之家。對於他們大多數人來說，溫莎堡是屬於世界的，更是他們自己的最浪漫的城堡，同時又是最豪華、最有特權、最為古老的城堡，所以也是最適合他們休憩度假的地方。

　　沿泰晤士河往西，穿過整潔安靜的村莊，經過高牆遮擋著的富裕人家的

從溫莎鎮看溫莎堡

莊園，到達泰晤士河流經皇家伯克郡大片碧草如茵、林木盎然的地段，便看見鎮守在隆起的高地上的一大片巍然古堡。

　　既粗礦又齊整的石塊堆砌出厚實城牆，隨地勢曲折起伏。同樣粗礦齊整的石塊堆砌而成的圓形跟方形塔樓、閘門高下錯落——從倫敦到溫莎堡，僅僅數個小時，彷彿穿過許多時空，古老的巍峨威嚴橫在眼前——這大概就是溫莎堡吸引著從國王到百姓不斷來去的無窮魅力吧。

　　英國王室對溫莎堡的情有獨鍾，是因為將近千年的歷史告訴他們，溫莎堡是大英王國牢不可破的皇家根據地。只要進入溫莎堡，甚至只是遠遠地望見溫莎堡，或者僅僅是想到溫莎堡，那種根深蒂固的穩定、安全感，就會油然而生。

　　最初的溫莎其實只是英王國一處小小的山寨——圍繞在倫敦周邊的一連串要塞中的一個。只是因為成為要塞之前，大約西元 1066 年前，這個地方就是皇家的狩獵場，又因為高出泰晤士河谷 30 多公尺而成了這一帶唯一的天然屏障，離倫敦城也近，所以，溫莎要塞就被特別看重了。

亨利三世國王閘門，現為觀眾出口

　　最早的建築物出現在 1080 年。在小小山脊的正中位置上，做起了泥土護堤，建起一座土木結構的房子。雖然只有孤零零的主體建築，且純粹為防禦而建，但整體的城堡式規劃設計卻既標準又具特色，因而不少人建議，把這個地方作為皇室居住地使用。

　　從 12 世紀的國王亨利一世，到他的孫子亨利二世，就不停地按照皇家居住需要擴建。城堡的規模漸漸顯示出來了。堡內建起獨立的皇室內舍，建起接待官員、賓客的國家寓所和大廳；土木組合的外牆更換為石塊堆砌；標誌性的圓形塔樓矗立起來了。到亨利三世，教堂也建起來了。

　　14 世紀，愛德華三世大規模改擴，終於把城堡式的要塞變成哥德式的宮殿，上、中、下三個建築功能區基本形成。下區的聖喬治學院，上區的兩個大的圓形塔樓與一個小一些的方形塔樓組成的內閘樓，獨立的國王和王后的房間與眾多皇家寓所，圍繞著長方形的內部庭院。愛德華四世又在亨利三世的教堂旁邊，建造了一直保留到現在的聖喬治大教堂。

　　在 17 世紀中期的英國內戰中，溫莎堡被議會軍隊佔領，並被當作監獄使

溫莎堡儀仗隊

用。被處決的國王查理一世安葬在聖喬治大教堂內。1660 年恢復君主制後，國王查理二世決定使溫莎堡重新成為市區外的主要皇宮，並為此進行了為期 11 年的修繕改造工程。這一次在建築內部的藝術裝飾上最下工夫，也最見成效。最重要的國家寓所，被改建擴建裝飾成英國最宏偉的巴洛克式宮殿。

　　為了把溫莎堡改造得更加堂皇氣派、更加舒適宜居，19 世紀的喬治四世國王，在他總藝術顧問的影響下，還發起一次專為溫莎堡的設計比賽。結果是把 600 多年前由亨利二世建造的標誌性圓形塔樓，增高到高出泰晤士河面 65.5 公尺；增建了防護牆和塔樓；新建了紀念打敗拿破崙的滑鐵盧大廳；新建了陳列喬治四世大量藝術珍藏的藝術展廳。

　　歷經近 800 年的不斷完善，溫莎堡似乎完美無比了，甚至沒有給把自己的後半生交給溫莎堡的維多利亞女王，留下任何施展她才華、權力與財力的機會。不過，維多利亞女王確有她的過人之處。她於 1845 年作出的將溫莎堡上區國家寓所一帶定期向公眾開放的決定，比起她之前所有努力建造皇

舉行各種儀式的方庭位於溫莎堡上區，查理二世的騎馬
銅像是 1679 年的作品

家堡壘的國王們的作法要開明得多。維多利亞女王唯一給予溫莎堡的，是把
聖喬治大教堂旁邊不再使用的老教堂用大理石和花磚重建，以懷念 1861 年
就早早地在這裡逝世的丈夫阿爾伯特親王。

　　曾經稱霸世界的英國人，一直有意無意地讓溫莎堡懷念並展示自己的光
榮與夢想。

　　最早的造夢者，是把溫莎堡要塞首先營造成溫莎堡皇宮的愛德華三世。
他一手創建了世界上最古老、最重要的嘉德勳章騎士團。英法戰爭期間，他
就在溫莎堡主持多次比武活動。1348 年，他剛剛從戰勝法國的前線歸來，
就著手建立起由他本人和另外 25 名騎士爵士組成的嘉德勳章騎士團。騎士
團中的大部分騎士，曾隨他遠征過法國。此後的兩個世紀，在溫莎堡，每年
都會按時為新的勳章騎士舉行定期三天的慶祝活動——後來漸漸淡化。

　　但到 1948 年，國王喬治六世下了一道命令，令嘉德勳章騎士在溫莎堡
集會，以慶祝嘉德勳章騎士團成立 600 周年，並規定此後每年的紀念日都

溫莎堡轄區的聖喬治大教堂、阿爾伯特紀念教堂及舉行嘉德勳章騎士列隊儀式的廣場

要在溫莎堡舉行盛大的列隊遊行慶祝儀式。這個傳統一直保留至今。現在，嘉德勳章騎士團的組成人員包括女王和其他重要的皇室成員，以及國內的重要人物。

　　一年一度的慶祝紀念儀式是溫莎堡最為張揚、最為熱鬧的時刻。身著盛裝的嘉德勳章騎士團，由退伍軍人組成的溫莎軍騎士團、應邀的賓客、圍觀的群眾，浩浩蕩蕩地塞滿溫莎堡內的道路和庭院。此時此刻，從女王到騎士，到偶或來此一遊的參觀者，彷彿一同走進溫莎堡昔日的輝煌夢境之中。

　　在溫莎堡參觀，印象最深的兩處，一處就是 600 年來與嘉德勳章騎士團有重大關係的聖喬治禮堂。這個宏大的禮堂因此而成為溫莎堡最具歷史性的建築。

　　長達 55 公尺的大廳兩側，排列著白色的大理石雕像。兩面的牆壁上，

裝飾著不同時代的武器與盔甲組成的雕塑。從大廳周邊的牆面上，到高高的橡木製作的穹隆天花板上，佈滿從古至今所有嘉德勳章騎士將近 700 塊五顏六色的紋章盾徽。

聖喬治禮堂現在是女王舉行國宴的地方。相信所有應邀赴宴的人，只要抬頭仰望，便能看見英國歷史的天幕上星斗閃爍。

每年嘉德勳章騎士日的午餐，特意安排在另一側的滑鐵盧廳。每到這一天，可設 60 個位子的長條餐桌上，擺滿芬芳的鮮花、亮晶晶的鑲銀餐具和每年只拿出一次的皇室珍藏瓷器。座椅靠背後，嵌有各位嘉德勳章騎士的椅牌，如現在開重要會議時的桌簽。在國王的率領下，以國王為核心，大家依次坐定，大杯喝酒，大塊吃肉，想來頗有另一番味道。

另一處留有深刻印象的是引發溫莎堡大火的地方。

作為皇家引以為豪的牢固根據地，溫莎堡的歷史，基本上是不斷地增補完善的歷史，從沒有遭受過大的破壞，包括第二次世界大戰遭到轟炸的時候。但在 1992 年 11 月 20 日這一天，卻發生了一場意想不到的大火。事後查明，大火是維多利亞女王私人教堂裡的射燈引燃了祭壇上的窗簾引起的。火勢迅速蔓延，維多利亞小教堂及旁邊相連相通的聖喬治禮堂、大接待室被燒毀，周邊的一些房子亦受到程度不同的破壞。

這一事故固然重大，但更讓人關注的是對待這一事故的態度。英國皇室並沒有故意隱匿或淡化此事，而是大書特書。官方導覽手冊裡，有溫莎堡正在燃燒的火光沖天的大幅照片，有女王視察災情的小幅照片。

著火點處未被燒毀的屏風石塊，被原地保護下來，作為火災紀念碑。碑上刻著清晰醒目的文字：「1992 年 11 月 20 日的火災從這裡開始。重建被大火燒毀的部分在 5 年後才完成，即 1997 年 11 月 20 日。這一天也是女王伊莉莎白陛下與愛丁堡公爵結婚 50 周年日。」

來自世界各地的每一位進入溫莎堡的參觀者，都看得清清楚楚。

回望溫莎堡，周邊人群車輛越是熙攘，越覺溫莎堡遠隔塵世。

厚實的石頭牆和不規則地凸出在牆體間的圓形的、方形的 19 座塔樓，三座閘門，把占地 5 萬多平方公尺的溫莎堡圍得嚴嚴實實。

或許是既坐落在斜坡上又不規則的緣故，溫莎堡看起來反倒更顯得無比穩固。

想想裡面高高低低、疏密錯落、堡中有堡的上中下三個區域，想想那座位於城堡最高處，位於中區城堡中心的圓形塔樓，不管是在堡裡看還是從堡外看，始終吸引著人們的目光，因為總有一面旗幟在它的上面高高飄揚。當女王在堡內時，飄揚著溫莎堡皇室的皇旗，其餘時間則飄揚著英國國旗。想想這座最早的、最高的、最堅固的堡壘存放著最核心的皇室檔案文獻照片；想想每年在這裡舉行的年度國會開幕、女王壽辰遊行、嘉德勳章騎士團委任新騎士儀式——想想這些，就覺得這座矗立在倫敦郊外小山坡上的古老城堡，雖不在城市中心，卻是中心外的中心，是倫敦的中心，是英國的中心。

倫敦市中心也有一座古堡，叫倫敦塔。倫敦塔不僅在倫敦市中心，歷史也比溫莎堡久遠，是倫敦的真正起點。來到這個地方，卻頓生蠻荒之感。穿過繁華鬧市，忽然發現一座古堡沉在綠色窪地裡時，的確讓人恍惚而驚訝——古老的城堡怎麼會飄移進現代的都市？眼下碧綠開闊的窪地，應該是當年城堡的護城河或護城壕，不過肯定不會有現在這麼寬。倫敦城外溫莎堡的高牆，將鄉村原野與城堡隔絕；倫敦城中倫敦塔碧綠的窪地與同溫莎堡差不多的高牆，將鬧市與古堡隔絕。但退回到 1000 年前溫莎堡初創的時候，甚至退回到 2000 年前羅馬人佔領的時候，現在倫敦塔的周圍定然蠻荒無邊。

從西元初到西元 400 年，羅馬人在這裡統治了 400 年，也開拓了 400 年。羅馬人留下了城堡、別墅、浴場、黃金飾品、美麗的銀器、漂亮的馬賽克、玻璃製品、精緻的大理石雕像，整整齊齊、乾乾淨淨地走了。羅馬人將很大的空間留給新的創造者——神話人物亞瑟王，留給來自北歐的強悍的海盜們。

倫敦塔外層城牆和護城壕

　　於是，這個地方又退回到蠻荒之中。於是，征服者威廉攻陷了倫敦城，在泰晤士河北岸修建木製防禦工事，頑強抵禦渡海而來的海盜。

　　1097 年，在泰晤士河靠上游一點，倫敦城外的溫莎建起土木要塞之後，這裡的城堡就出現了。因十幾公尺高的塔樓矗立起來，成為標誌建築，便得了倫敦塔的名稱。經數百年的改、擴建，成為今天這般古氣森森的模樣。

　　倫敦塔的防護更為嚴實。高聳厚實的外層圍牆內有外巡邏道；外巡邏道內有內層圍牆、內巡邏道；外層、內層圍牆間均築有圓形或方形的塔樓。那座最早建立，也是最高、最大的塔樓，矗立在城堡最中央的位置上，真正是牆裡有牆，塔中有塔。從導覽圖上數一數，塔樓共 19 座，不多不少，與溫莎堡塔樓數完全一樣，不知只是偶然，還是另有關係。

　　毫無疑問，這樣的建築格局、建築格調出現在平緩的山坡間或聳立在險要的懸崖峭壁上更為得體，一旦被圍困在現代都市之中，便不得不變成超越

（上）倫敦塔旁泰晤士河上的倫敦橋

（下）最早建立的倫敦塔中央塔樓，因 1241 年被刷成白色後稱白塔

時空的外來龐然大物。

倫敦塔給人的蠻荒感，除了自身的歷史和建造的特色外，更由於它的血腥氣。雖然也是一處千年的皇家堡壘，數百年的皇室住所；雖然也能看見內裡的尊貴和奢華；但在經歷 30 多次王權的更替後，倫敦塔似乎始終是皇室的牢獄，始終是皇室關起門來用囚禁、嚴刑、處死等隱密手段和陰謀詭計解決皇族內部問題的地方。

這樣的地方尤其需要牢固和嚴密，這樣的地方連名稱也充滿血腥氣。

緊臨泰晤士河的外牆下有一座低矮結實的鐵門叫叛徒門。當年在不遠處的西敏區，經審訊被判決為叛徒賣國賊的人，立即被押送上船，沿著泰晤士河從叛徒門進入設在倫敦塔中的牢獄裡。

叛徒門正對著的內層圍牆間的塔叫血腥塔。1471 年，愛德華四世下令在血腥塔旁處死精神失常的亨利六世。12 年後，愛德華四世駕崩，其子愛德華王子、理查王子被叔父格洛斯特公爵帶到倫敦塔，此後就再也沒有人看見過這兩位王子，而格洛斯特當年就被加冕為理查三世。直到 1647 年在血腥塔附近發現兩位王子的骸骨後，才證實了理查三世弒侄篡位的陰謀。

亨利八世的兩任王后，先後在這裡被砍頭處死，其中一位就是伊莉莎白一世的母親。

在倫敦塔內看著現在仍然穿著紅黑相間的亨利八世時期服裝的守衛們盡職盡責地走來走去，想著他們每天晚上 9 時 35 分，準時舉行象徵性的倫敦塔「上鎖」儀式；還有，看見被視為倫敦塔吉祥鳥的大烏鴉飛來飛去（據說大烏鴉一旦離開，倫敦塔就會倒塌，王國隨之覆滅），倫敦塔的歷歷往事就浮現在眼前。

矗立於倫敦塔中央的那座已有近千年歷史的塔樓，現在是皇家軍械武備珍藏展館，刀光劍影裡能看見亨利八世的鎧甲。叫作滑鐵盧營房的建築裡，是皇家的珍寶展館，陳列著各種王室的戒指、寶劍、權杖等，鑲有「光明之山」鑽石的伊莉莎白二世王冠、維多利亞女王加冕典禮上的帝國王冠、鑲有

西敏大教堂

世界第一大鑽石「非洲之星」的權杖，件件舉世矚目。

血腥塔、武備館、珠寶室以如此特別的方式，集中展現在充滿蠻荒感的皇家倫敦塔裡，或許同時也最能見證和說明權位、陰謀、虐殺、爭戰、掠奪、財富之間的真實關係。

位於倫敦中心，曾經是王國中心的倫敦塔，早已不是王國的中心了；位於倫敦邊緣，曾經不是王國中心的溫莎堡，至今仍然是王國的中心——出入於這兩個地方，的確有些特別的感受。

還是在泰晤士河畔，還是皇家的要地，介於二者之間的西敏區正好是邊緣與中心二者之間的平衡地。

從泰晤士河對岸望過去，讓人久久注目的議會大廈及大笨鐘、宏大精緻到如塔樓組成的巨大城堡、臨河排列的座座尖頂直衝藍天，增添了軒昂的風采。

議會大廈正確的名字應該是西敏宮，是由曾經作了六個世紀的皇宮改建而成的，現在是為英國人制定法律的地方。與它並列在一起的大笨鐘，即時準確地為英國人報時。無論從哪個角度看，它們都不愧為倫敦的標誌。

坐落在議會廣場另一側的西敏寺，不只是英國最大、最美的哥德式教堂，更是英國政治、宗教和君主政體並存的實體記憶與象徵。

從征服者威廉即位開始，近千年來已有 38 次國王加冕典禮在此舉行。皇室的葬禮也在這裡舉行，不少君王長眠此地，還有不少故事陪葬在裡面。一些歷史名人、文化名人也獲准葬在教堂的角落裡。如詩人之角、音樂家長廊裡的喬叟、史賓塞、白寧、彌爾頓、拜倫、王爾德、莎士比亞、狄更斯、強生、普賽爾、牛頓、法拉第、達爾文、李斯特、邱吉爾等等。

與溫莎堡和倫敦塔不同，這個地方一直是開放的。皇室明白，婚禮、葬禮、加冕禮都是要給人看的，看到的人越多越好，這足以給權位增光添彩。這類面子上的事情完全可以大張旗鼓地舉辦，不需要，也不應該在封閉如溫莎堡、倫敦塔這樣的堡壘中進行。

從泰晤士河對岸看西敏宮和大笨鐘

故宮院長說皇宮

作　　者	李文儒
發 行 人	林敬彬
主　　編	楊安瑜
編　　輯	盧琬萱
內頁編排	陳仔如
封面設計	陳膺正（膺正設計工作室）

出　　版	大旗出版社
發　　行	大都會文化事業有限公司
	11051 台北市信義區基隆路一段 432 號 4 樓之 9
	讀者服務專線：（02）27235216
	讀者服務傳真：（02）27235220
	電子郵件信箱：metro@ms21.hinet.net
	網　　　址：www.metrobook.com.tw
郵政劃撥	14050529 大都會文化事業有限公司
出版日期	2018 年 8 月 1 日初版一刷
定　　價	480 元
I S B N	978-986-95983-7-8
書　　號	B180801

◎本書由北京高高國際文化傳媒有限責任公司授權繁體字版之出版發行。

◎本書如有缺頁、破損、裝訂錯誤，請寄回本公司更換。

Cover Photography：iStock/ 839524406

國家圖書館出版品預行編目 (CIP) 資料

故宮院長說皇宮 / 李文儒著 . -- 初版 . -- 台北市：大旗出版：
大都會文化發行 , 2018.08
384 面；17×23 公分
ISBN 978-986-95983-7-8(平裝)

1. 宮殿建築 2. 世界史

924　　　　　　　　　　　　　　　　　　　107005116